Gauguin's Dream : Ancestors and Ideals

高更的原始之夢

方秀雲
NATALIA S. Y. FANG

Dedicated to

此書獻給
美麗與慈善的人們

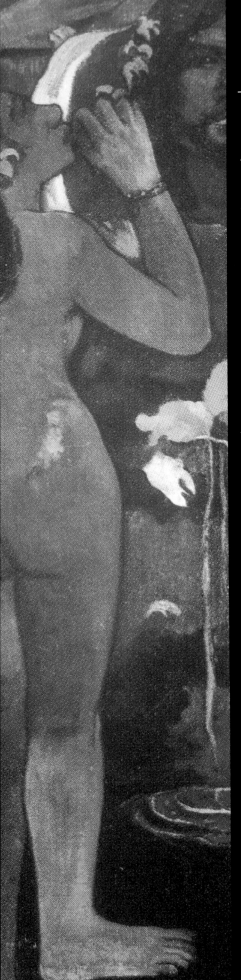

GAUGUIN

目錄

CATALOG

瞥見的幸福

孩童時的第一個記憶，可以這樣纏繞人的一生。

高更生在一個動盪不安的年代，三歲時，全家因左翼的政治思想與當權者相違背，落得不得不逃難，小高更便跟隨父母與姐姐一起搭船前往祕魯。

在海上

他的第一個記憶是在海上。

當時，他問父親：「**快到祕魯了嗎？**」

父親回答：「**還沒。**」

話才講完沒幾天，父親就因動脈瘤破裂突然過世。

小高更看到父親因社會理想，熱血滾得沸騰，但又目睹他健壯的身體就這樣殞落，雖說他還小，不懂的表現悲傷，但卻是一個奇特、複雜的感覺。

母親愛蓮在那兒啜泣，悲痛丈夫的死，同時焦慮小孩的未來，小高更看在眼裡，想在心裡，告訴自己：從今以後，我要比爸爸更勇敢，好好照顧媽媽。他記得當時海風迎面吹來，感到分外的舒暢。

長大後，他很少談起父親，一旦提到母親，就溢出了浪漫的神情，說：「**我的媽媽多麼漂亮，迷人啊！……她有溫柔的，威風的，純純的，愛撫的眼睛。**」

媽媽的美麗、純情、柔順、與高貴始終留在他的腦海裡，成為一生愛的撫慰。

在祕魯

當一抵達首都利馬，小高更跟媽媽與姐姐決定投靠親戚，那是母親那頭的曾叔父，據說他已107歲的高齡，當地的首富，之後他供他們住，吃穿不愁。

在祕魯的幾年，高更過得很悠閒。

那小小年紀，他喜歡到處逛，東看西看，往後，他也提到：

　　我有驚人的視覺記憶，從童年開始，看過家裡接二連三發生的事，看過總統的紀念碑、教堂的圓頂、所有的木頭雕像……，此刻還歷歷在目。

　　另外，愛蓮喜愛收集當地的陶磁品，小高更看著媽媽一點一滴的累積，那些有趣的外形與圖案也讓他牢牢地記在心上。圖像一旦被他吸進來，就久久不忘，日後這些將不經意地跳出來，成為他創作藝術很關鍵的因子。

教育與學習

　　1885年，他祖父突然過世，單身的叔叔膝下無子，顧及責任問題，愛蓮帶著孩子回到奧爾良。沒多久，高更入學唸書，對於歐洲的教育方式很不習慣，並誠實地表白：

　　老師的教法對我智力發展一點幫助也沒有。

　　除了無助於身心發展，他還發現到：

　　就是在學校，我學會看透偽善的面目，開始痛恨假道德與偷雞摸狗的事，只要跟我的心、直覺、與理性相互違背，我的反應就是不該相信。

　　他倒學會什麼該拾起，什麼該丟棄，為了看清老師們玩的把戲，他繼續待在學校，既然目無尊長，又心不在焉，自然地，學習成果幾乎是零，不過，他已能判斷是非善惡了，什麼可相信，什麼該懷疑，從這兒，我們可以預見他的未來，將難融入法國社會。

　　不過，就在生活乏味之餘，「海風」趁機從他的潛意識溜了出來，直覺告訴他：當一名水手吧！於是，他接受海事訓練，也如願的乘風而行，五年多，到世界各地做探險，從一個害羞的小男孩，搖身一變，變成健壯成熟的大男人，就因這段海上經歷，往後讓他贏得周遭人的敬佩，重要的，也奠定他未來敢流浪，敢前往南洋島嶼，及勇於冒險患難的精神。

十一年的安穩

就在一次當高更停泊印度時，愛蓮突然過世，但疼愛他的媽媽不會丟下他一人不管，臨終時，她請好友歐羅沙未來多照顧高更。

直到1871年之前，高更沒有定下來的一刻，從法國到祕魯，再到奧爾良與巴黎，然後在海上航行，四處遊歷，奔波成了一種習慣，但23歲那年，他決定改變，先「暫時」穩定下來，但該做什麼呢？不負愛蓮的囑咐，歐羅沙將高更叫來，一起商討未來。

歐羅沙想幫他在一家證券公司安插工作，高更沒反對，之後的十年，他當起一名投資顧問，做的也很稱職，財富一直往上累積，在此，我們看到了他選擇一條人人認為妥當的路。

為了改變高更粗野的本性，增添一些文藝氣息，歐羅沙教他怎麼欣賞畫作，還拿收藏品給他看，怎麼也沒料想到，這一介紹，讓高更從此愛上了藝術，不但開始習畫，同時也大量採購印象派的作品。

25歲那年，高更娶了一位丹麥的女子名叫梅特，婚後一連生下四男一女。梅特跟天底下的多數女人一樣，愛買衣服，喜歡過多彩多姿的社交生活，對丈夫畫畫一事採取不聞不問的態度。

高更時常利用星期天畫畫，被人稱作「週日的業餘畫家」。

然而，孩子一個接一個出世，梅特的整個心思投注在他們身上，對丈夫不理不睬，她要的是經濟上的穩定。而高更呢？花在創作的時間越來越多，當藝術家的雄心也越漲越大，對於這點，好一陣子，梅特卻不自知。

藝術的蘊釀

話說，高更10歲左右，在無人指導下，自己拿刀子雕了一些木頭，模樣極具創意，也有濃烈的裝飾味，有一次他刻啊刻的，被一位老婦人撞見，她猛然的驚叫：「有一天，你會成為偉大的雕刻家。」

對小時候展現藝術天份一事,這是他唯一有過的印象。之後,得等到23歲遇見歐羅沙,才正式又觸碰創作。

從1880年之後,高更已不把心思放在賺錢上,梅特緊張起來,除了抱怨、囉嗦、變得霸道之外,更時時板著一張冷冰冰的臉。在得不到一丁點的愛與溫暖,漸漸地,家庭成了他一只沉重的包袱。

對他而言,紓解壓力的管道就只有繪畫、雕刻、與陶藝。在公司裡,他跟一名同事舒芬納克處得特別好,兩人下班後一起作畫,分享藝術。

舒芬納克的才氣平庸,但對高更可是景仰萬分,認為他是個不可多得的天才,始終在背後支持他,呵護他,每當高更落難,他一定會伸出援手。

除了舒芬納克,他還認識幾位印象派畫家,其中畢沙羅與他交情最好,大高更將近二十歲,在藝術圈混的也比較久,高更視他如師如父,初期的繪畫受他的影響頗深。

扛著「週日畫家」的稱號,逐漸地,讓他覺得十分窩囊,被不少藝術家看輕,包括馬奈、塞尚、莫內在內,但他不氣餒,越被人瞧不起,功夫下得越深。令人意外的,1876年,他的畫竟被巴黎沙龍接受,這簡直跌破專家們的眼鏡。接著,從1879年開始,他的作品持續呈列在印象派的展覽會場,漸漸地引起了眾人的注意,特別是1881年的那張裸女畫〈做針線活的蘇珊〉更震驚了藝壇。

種種的跡象顯示,讓他很看好自己藝術前景,旁人說他太過樂觀,勸他不要輕舉妄動,但他像牛一樣固執,不聽勸說,決定拋棄金融事業,好好做個全職的藝術家。

他懷有美學創新的理想,築起了一個大夢,最後1885年,終於跟家人說再見。就這樣,他踏上了一條不歸路。

原始美學

說到這裡,高更才過完藝術生涯的初期階段,後面還有一段艱辛的路要走。

往後,一直到1903年死去,他來來回回在布列塔尼跑了好幾趟,又在馬提尼克島待上半年之久,兩度的大溪地之行,最終死於西瓦瓦島上,不到二十年的時間,他乘風破浪,

從一站到另一站，尋尋覓覓的，結果，不但自創了風格，也將自己的藝術拉到巔峰，更重要的，他在新的土地上挖掘到的原始美學，打破傳統看藝術的方式，為此整個改寫了西方藝術。

他革命性的野蠻風格，替二十世紀初的藝術家打開了一扇窗，之後興起的欣欣向榮，有所謂那比派、野獸派、德國表現派、與抽象派，甚至畢卡索與馬提斯的創作，全都得歸功於高更最初的發現與探索。

遙想他方

這句「快到祕魯了嗎？」，短短的、天真的話語，聽起來對你我沒什麼好意外的，但對高更卻是初次的記憶，裡面包括了船、海風、航向異鄉、權威的失落、及愛情的原型，它們一起發生在時間的同個點上。

除了海上的經驗，在祕魯的生活也一直存在他的潛意識裡，雖然六歲回到法國，在陸地上度過他另一個人生的階段，但那柔柔的海風與異國的夢經常回來打擾他。

37歲後，他說他要尋找自由、活力、與夢想。其實，那是一個古老的鄉愁，來自童年的回憶：高更現實中的不愉快、跟妻小的分離、與藝術家們處不來、作品賣不出去、不易融入歐洲社會，一直逼他遠離西方的文明，因為他從沒把巴黎當過真正的家。

取而代之，他變得叛逆，變得極端，一直遙想他方，這也成了他一生汲汲營營追求的理由了。鄉愁的思緒，將他帶到一個安全地帶，在那裡他可以療傷，得到慰藉，感受到溫柔的愛撫。

一直尋夢

若得要用一句話來形容高更的藝術創作，將會是什麼呢？

我認為：尋找天堂。

那是「快到祕魯了嗎？」的衍生，所謂的祕魯，便是他鄉的代稱，而天堂就建在他鄉。

雖然人離開歐洲，抵達了他鄉，住在馬提尼克島、大溪地、與西瓦瓦島，但他十分地孤單，病痛、窮苦、與災難更不斷地襲擊他，將他弄得非常難堪，簡直可以用地獄來形容。

他在追求一個夢，一個永遠得不到的夢，他說：

我的作品描繪的是一座天堂，是我獨自一人製造出來的，或許只是粗略地描繪，距離夢想的實踐還很遠，但又有什麼關係呢？當我們瞥見幸福時，不就在初嚐涅槃嗎？

高更在製造一個天堂，但是世間永遠觸碰不到的，就算進不了，摸不著，就算最後只能看到一座海市蜃樓，他要我們明瞭：人間還有希望，即是瞥見的幸福。

自畫像與他畫像

此書，我將焦點放在這位偉大的藝術家三十年的創作生涯，從他一開始在印象派的實驗期到生命的終結。

在不同的階段，高更畫了不少自畫像，累積約有四十件以上，數量之多，可媲美梵谷，但與其他藝術家不同的是，無論在風格、角度、媒材、用色、背景、人物大小、物件處理、及隱喻上，高更的自畫像顯得多樣有變化，也特別有趣。

每張自畫像都反應了藝術家在不同時期的生活、藝術風格、美學思考……等等，我認為，探知自我肖像是了解藝術家的一把鑰匙，在探討自畫像時，我也會介紹其他的代表作，拿來一起討論與分析，高更在作品隱藏什麼密碼呢？我將會一一解碼圍繞在他身上的迷思，我也將一層一層地剝開，呈現高更的真正面目。

除此之外，藝術家畢沙羅、梵谷、伯納德、曼札納、及雷東都跟高更有過深刻的交情，也為他畫過肖像，他們如何看他？如何描繪他呢？我認為這也是了解高更的關鍵，是解謎的另一把鑰匙，所以，我也將此部份帶進來，讓我們看看，讓我們聽聽他的藝術家朋友怎麼說。

高更曾苦笑著說：對大部份的人，我總會是一個謎。

但別擔心，我用我自創的兩把鑰匙，即將為讀者們打開一世紀前高更之謎。

一切都是值得的

在我研究與寫作的過程中，發現高更是一個堅強無比的人，與他親近時，即使他的處境實在慘不忍睹，但我抑制住，自己也變的堅強起來，但就在我完成此書的那一刻，意外的，累積已久的情緒崩裂了出來。

我落淚了，不是因為他的痛，或他的苦，而是他的愛。

在他死去的前一刻，他身心苦到了極點，慘叫不已，但當想到他的藝術時，突然忘記疼痛，他的臉也整個發光，我知道那是生命最後的動容，一個對美最高的渴望，一個對藝術最深的奉獻。

我常常在想：不論對人、對事物，只要對自己所愛的，全心地投入，執著到一種奉獻的地步，都會感動人的。但能做到這樣的人並不多。

或許，我們會問高更做這麼大的犧牲，值得嗎？如今看到他留下來的藝術，我們自然會點點頭：一切都是值得的！

方秀雲

寫於2010年入秋

圖像軌跡

1848

☆ 6月7日：生於巴黎（52 rue Notre-Dame de Lorette）。

◇ 法國拉斐爾前派兄弟會（Pre-Raphaelite Brotherhood）建立。

1850　2歲

☆ 被藝術家洛瑞（Jules Laure）畫一幅肖像。

◇ 哥雅（Goya）的版畫集《諺語》（Proverbios）出版。

1851　3歲

☆ 8月：全家逃亡祕魯。

◇ 羅斯金（Ruskin）出版《拉斐爾前派主義》。

1851-4　3-6歲

○ 在祕魯生活四年。當地的建築物、明媚風光、人們穿的衣裳、用的器具、各式文物……等等，成為一生的視覺記憶。

◇ 1854：庫爾貝（Courbet）畫下〈你好，庫爾貝先生〉。

1854-55　6-7歲

☆ 回法國，住在奧爾良（Orléans）。

○ 看到一張蝕刻畫〈快樂的旅人〉，旅人在陽光下恣意的圖像深印腦海。

◇ 1855：庫爾貝在沙龍展出一張〈藝術家工作室〉，掀起轟動。安格爾（Ingres）花四十年畫下一張〈海中升起的維納斯〉。

1859　11歲

☆ 入耶穌會學校唸書。

◇ 秀拉（Seurat）出生。

1861　13歲

☆ 母親到巴黎當裁縫女。

◇ 塞尚（Cézanne）和左拉（Zola）抵達巴黎。

1862　14歲

☆ 到巴黎跟母親重逢。入男子中學。

◇ 安格爾畫下一張〈土耳其沐浴〉。

1865　17歲

☆ 母親指定歐羅沙（Gustave Arosa）擔任小孩的監護人。年紀過大，不適合海事學院，加入商船。航行到里約熱內盧（巴西共和國的舊首都）（Rio de Janeiro）。

◇ 安格爾畫下一張〈土耳其沐浴〉。馬奈（Manet）的〈奧林匹亞〉引起爭議。

1866　　18歲

☆　第二次航行到里約熱內盧。在「智利號」（Le Chili）船擔任中尉，航行世界13個月。

◇　藝術經紀商沃拉爾（Ambroise Vollard）出生。

1867　　19歲

☆　母親過世。回法國。

◇　竇加（Degas）完成名畫〈貝列里一家人〉。

1868-69　　20-21歲

☆　轉調法國海軍。搭「杰洛米——拿破崙號」（Jérôme-Napoléon）船，航行地中海與黑海。

◇　1868：朱利安學院（Académie Julian）建立於巴黎。

1870　　22歲

☆　普法戰爭，在北海服務。

◇　馬奈跟藝評家迪朗蒂（Louis Edmond Duranty）在蓋爾波瓦酒館（Café Guerbois）決鬥。

1871　　23歲

☆　放棄航海，回巴黎。

◇　惠斯勒（Whistler）完成名畫〈藝術家的母親〉。

1872　　24歲

☆　進入保羅・伯廷（Paul Bertin）證券公司擔任投資顧問，住在15 rue La Bruyère。遇見丹麥女子梅特（Mette Sophie Gad）。

○　看到歐羅沙收藏的畫作，包括庫爾貝、柯洛（Corot）、德拉克洛瓦（Delacroix）、杜米埃（Daumier）、尤因根德（Jongkind）……等等作品。

○　跟歐羅沙女兒瑪格麗特（Marguerite Arosa）習畫。

○　與業餘畫家舒芬納克（Schuffenecker）友誼增長。

◇　莫內完成名畫〈印象・日出〉。

1873　　25歲

☆　11月22日：與梅特結婚，住在28 Place Saint-Georges。

◇　世界博覽會在維也納舉行。

1874　　26歲

☆　8月31日：兒子埃米爾（Émile）出生。開始當業餘藝術家。

高更／樹叢
Undergrowth
1873年
油彩，畫布
私人收藏

睡在沙發上的梅特
Mette Asleep on a Sofa
1874年
油彩，畫布
24 x 33 公分
加州，克爾頓基金會
The Kelton Foundation, California

○ 大量收藏印象派作品，包括莫內、馬奈、竇加、塞尚、杜米埃、尤因根德、畢沙羅（Pissarro）、基約曼（Guillaumin）、卡薩特（Cassatt）、雷諾瓦（Renoir）、希斯里（Sisley）、與劉易斯-布朗（Lewis-Brown）。

○ 與舒芬納克一同到科拉羅西學院（Colarossi Academy）學畫，逛美術館，在室外作畫。

◇ 第一次印象派展，《錫罐樂》（Le Charivari）記者勒羅伊（Louis Leroy）以莫內的〈印象，日出〉做標題，「印象派」名詞因此而起。

伊耶那橋邊塞納河的雪景
La Seine au pont d'Iéna. Temps de neige
1875年
油彩，畫布
63 x 92.5 公分
巴黎，奧塞美術館
Musée d'Orsay, Paris

1875	27歲

○ 畫下第一張自畫像。

◇ 名詩人馬拉美（Stéphane Mallarmé）翻譯愛倫坡（Allan Poe）的敘事詩《烏鴉》，馬奈為此書做插圖。

1876	28歲

☆ 從證券公司離職。
12月25日：女兒愛蓮（Aline）出生。

○ 認識畢沙羅（Pissarro）。

○ 風景畫〈維羅夫萊〉（Sous-bois à Viroflay）被巴黎沙龍接受，此生唯一的一次。

△ 承襲巴比松學派（Barbizon school）與印象派風格。

◎ 寫信給畢沙羅：
這兒的太陽非常棒，實體凸顯出的輪廓不再黑或白，而是藍、紅、棕、紫羅蘭，或許我錯了，但我眼前呈現的一切，似乎跟自然模型相反。

◇ 雷諾瓦完成名畫〈煎餅磨坊的舞會〉。

花瓶的花束與樂譜
Flowers in a Vase with Musical Score
1876年
油彩，畫布
41 x 27 公分
私人收藏

1877	29歲

☆ 搬到蒙巴納斯（Montparnasse），租下一間工作室（Rue des Fourneaux 74）。

○ 向房東卜茉甘（Paul Bouillot）拜師學做大理石雕刻。

◇ 羅丹的〈青銅時代〉造成極大爭議。

秋天的風景
Autumn Landscape
1877年
油彩，畫布
64.8 x 100.5 公分
私人收藏

1879	31歲

☆ 受到銀行家波登（André Bourdon）的聘用。
5月10日：兒子克洛維斯（Clovis）出生。

○ 被邀請參加第四屆印象派展（地點Avenue de l'Opéra），馬奈讚美他的作品，卻丟下一句「業餘畫家是畫爛的一群人」，名字也未印在畫冊裡，因為被當做業餘者，觸發他想當全職藝術家。

農莊的鵝
Geese on the Farm
1879年
油彩，畫布
60 x 100 公分
私人收藏

◇ 羅斯金抨擊惠斯勒的〈黑與金的夜曲：散落的烟火〉，兩人上法院，弄得惠斯勒破產。

1880　32歲

☆ 三張畫被經紀人杜蘭-魯埃（Paul Durand-Ruel）購買。

○ 夏天：與畢沙羅在蓬圖瓦茲（Pontoise）一起作畫，遇到塞尚。

○ 畢沙羅畫高更，高更畫畢沙羅。

○ 參加第五屆印象派展（地點 rue des Pyramides），莫內稱他「拙劣的畫匠」並拒絕參加。

◇ 梵谷開始專業畫家的生涯。

1881　33歲

☆ 4月12日：兒子尚-雷內（Jean-René）出生。

○ 參加第六屆印象派展（地點 Boulevard des Capucines），被現代藝術擁護者于斯曼（J. K. Huysmans）譽為「擁有現代畫家無可匹敵的性格」。

○ 裸女畫〈做針線活的蘇珊〉（自畫像）在美學上有極大的突破。

◇ 夏凡納（Puvis de Chavannes）完成〈窮漁夫〉（Poor Fisherman）。

1882　34歲

☆ 法國股票市場大跌，財務狀況不穩。

○ 參加第七屆印象派展。

○ 到蓬圖瓦斯與斯尼（Osny）拜訪畢沙羅，一起作畫。

△ 玩弄光影，顏色陰暗，有濛濛霧氣，構圖與節奏不夠清晰。

◇ 塞尚的作品被沙龍接受，此生唯一的一次。

1883　35歲

☆ 1月：辭掉保險工作，當全職的藝術家。
12月6日：兒子波拉（Paul-Rollon 或 Pola）出生。

△ 畫rue Carcel 花園的雪景，有鄉愁與憂鬱之感。

◇ 巴黎的小小美術館（Petit Gallery）展出日本版畫。

1884　36歲

☆ 搬到魯昂（Rouen）（住在 5 Impasse Malerne），住八個月，梅特回哥本哈根的娘家。
11月：到丹麥與妻小重逢。當防水布衣工廠的推銷員。梅特教法文養活家人。

◎ 在〈綜合筆記〉（Notes Synthétiques）寫下：
在學院與大多的工作室，他們將畫的研究分割成兩個步驟，即是先學習繪圖，再學習作畫──也就說，在預備好的輪廓線內

一位女子的肖像畫
Portrait of a Woman
1880年
油彩，畫布
33.3 x 26.4公分
赫福斯特拉大學，赫福斯特拉博物館
Hofstra Museum, Hofstra University

入夜前的沃日拉爾教堂
Vaugirard Church by Night
1881年
油彩，畫布
50 x 34.5 公分
荷蘭，格羅寧格博物館
Groninger Museum

靜物
Still Life with Tine and Carafon
1882年
油彩，畫布
54 x 65.3 公分
聖彼得堡，艾米塔吉博物館
State Hermitage Museum, St Petersburg

上色，這情況就像在刻好的雕塑品上畫畫一樣，到目前為止，我了解此種練習，只不過把顏色當作某種裝飾而已。

◇ 獨立藝術家社團（Sociéte des Artistes Indépendants）在巴黎建立。

1885　　37歲

☆ 6月：離開丹麥，寫下：「我痛恨丹麥」。缺錢，淪為貼海報工，之後晉升鐵路公司的行政祕書。
　9月：到倫敦，從迪耶普（Dieppe）出發。

○ 參加哥本哈根藝術之友社團的聯展。

○ 完成兩張自畫像。

◎ 寫信給舒芬納克：

顏色勝於線條，它們強而有力，征服人的眼睛，有時情調高貴，有時顯得普通，有時寧靜與和諧，足以慰藉人心，有時大膽刺激……。若自由的，瘋狂的工作，我們將會進步，只要有才氣，遲早會被肯定。最重要，不要把汗灑在畫上面，豐富的情感得即時流露出來，在畫上盡情作夢，尋找最簡單的形式。

◇ 梵谷完成名畫〈食蕃薯者〉。

1886　　38歲

☆ 6月：搬到布列塔尼（Brittany）的阿凡橋（Pont-Aven）。
　11月：搬到巴黎（257 rue Lecourbe）。

○ 參加第八屆（最後一屆）印象派展。

○ 遇見藝術家拉瓦爾（Charles Laval）、格蘭齊-泰勒（Granchi-Taylor）、與伯納德（Émile Bernard）。

○ 完成一張自畫像。

○ 在新雅典咖啡館（Nouvelle Athènes Café）遇到竇加，互吐心聲，友誼滋長。

○ 初遇梵谷。

○ 在夏雷（Ernest Chaplet）工作室做陶藝。

△ 突破實體的限制，在作品中傳達夢與想像，心與眼並重，用色較純，韻律較活，形狀與線條更清晰，越個人化。

◎ 寫信給梅特：

我的畫在這兒激起熱烈的討論，我必須要說，美國人最能接受我，對未來，是個好徵兆，我也順利完成很多作品，目前，我是阿凡橋最受尊敬的藝術家……由於辛勤的工作，我變得越來越瘦，乾的像燻過的鮭魚一樣，但另一方面，我感覺年輕，充滿活力。處在困境，我的耐力增強。……或許有一天，我的藝術能讓人睜亮眼睛，到時候，熱情誠意之人把我從貧困中救上來。

◇ 秀拉的〈傑克島的星期天午后〉亮相，點描派興起。

暴風天
Stormy Weather
1883年
油彩，畫布
75.5 x 101 公分
哥本哈根，新嘉士伯藝術博物館
Ny Carlsberg Glyptotek,
Copenhagen

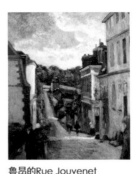

魯昂的Rue Jouvenet
Rue Jouvenet, Rouen
1884年
油彩，畫布
55 x 50 公分
馬德里，提森博物館
Carmen Thyssen-
Bornemisza Collection,
Madrid

迪耶普的海灘
Beach, Dieppe
1885年
油彩，畫布
71.5 x 71.5 公分
哥本哈根，新嘉士伯藝術博物館

1887	39歲

☆ 4月初：梅特來訪，將洛維斯帶回丹麥。

4月10日：跟拉瓦爾一起旅行，經過巴拿馬（Panama），到馬提尼克島（Martinique）。

11月：因發燒，加痢疾，得回巴黎，暫住舒芬納克的家（rue Boulard）。

○ 認識畫家蒙佛雷（George Daniel de Monfreid），兩人成一生好友。

○ 梵谷弟弟西奧成為他的藝術經紀人。

○ 拜訪吉美博物館（Musée Guimet），目睹原始風的陶磁品。

◎ 寫信給舒芬納克：

馬提尼克島是克利奧爾之神的故鄉，人的外形與種類最吸引我，每天都有女黑人來來往往，穿華麗的服飾，顏色十分強烈，她們以變化萬千的姿態，與優雅的步伐，四處走動。在這時刻，為了深透她們的性格，我素描一張接一張的畫，密集的畫，但她們無法停下來擺姿。她們一直交談，頭上還頂重物，她們不尋常的姿態，與臀部的搖擺，手其實扮演了關鍵的角色。

◇ 梵谷在巴黎策畫一個「微小大道的印象派畫家」（Impressionists of the Petit Boulevard）展覽。

1888	40歲

☆ 2月：回阿凡橋。

10月23日：到阿爾（Arles）與梵谷共住在黃屋。

12月24日：離開阿爾。

12月26日：回巴黎，租下小工作室（地點Avenue Montsouris）。

○ 受日本木版畫的影響。

○ 夏天：愛上伯納德的妹妹瑪德琳（Madeleine），為她畫一張肖像。

○ 完成一張突破性的作品〈佈道後所見〉。

○ 完成三張自畫像。

○ 2～10月：跟拉瓦爾、伯納德、塞律西埃（Sérusier）與莫瑞（Moret）一起待在阿凡橋。白天畫畫，晚上討論藝術，最後新創分隔派（Cloisonnism）與綜合派（Synthetism）美學。

○ 拜訪蒙貝利耶美術館（Montpelier），看到庫爾貝的名畫〈你好，庫爾貝先生〉。

○ 梵谷畫了兩張高更的肖像。

◎ 寫信給舒芬納克：

不要一直模仿實物，藝術是抽象的，在實物之間作夢，從中推斷藝術，專注於你要創造的結果。

今天傍晚，當我在吃晚餐時，我的食欲降低，但對藝術的飢渴將永遠持續，任人也無法壓制。

我知道人們對我越來越不了解，假如我與其他人離得遠，那有

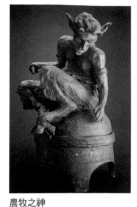

農牧之神
The Faun
1886年
油彩，畫布
47 公分高
芝加哥藝術機構
The Art Institute of Chicago

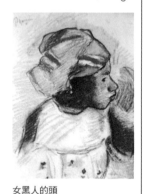

女黑人的頭
Head of a Negress
1887年
粉蠟
36 x 27 公分
阿姆斯特丹，梵谷博物館
Rijksmuseum Vincent van Gogh, Amsterdam

洗衣女
The Laundresses
1888年
油彩，畫布
74 × 92 公分
畢爾包，塞維亞的美術博物館
Museo de Bellas Artes, Bilbao

什麼關係呢？對大多數人，我將是一個謎；對一些人，我將是一位詩人，遲早，良善終會勝利。無論怎樣，我向你保證，我一定會達到顛峰，我可以感覺出來，拭目以待吧！

◇ 塞律西埃、朗森（Paul Ranson）與丹尼斯（Maurice Denis）加入朱利安學院。

◇ 梵谷畫一系列的向日葵。

沐浴處
The Bathing Place
1889年
水粉，水彩，粉蠟，金漆，綠
紙，畫板
34.5 x 45 公分
私人收藏

1889　　41歲

☆ 6月：回到阿凡橋，再搬到普勒杜（Le Pouldu）。
　　8月：回阿凡橋。
　　9月：回普勒杜。
　　冬天：到巴黎。

○ 畫作展在布魯塞爾的二一美術館。

○ 作品展在巴黎世界博覽會沃爾皮尼咖啡館（Café Volpini）。

○ 住在普勒杜，學生拉瓦爾、塞律西埃、迪漢（Meyer de Haan）、菲利格（Charles Filiger）、莫福拉（Maxime Maufra）、莫瑞……等人紛紛加入。

○ 對彌塞亞的形象感興趣。

○ 完成六件自我肖像。

○ 伯納德完成一張高更的肖像。

◎ 寫信給梅特：
現在，我是最讓人震驚的藝術家之一。

◎ 寫的〈談世界博覽會的藝術〉登在《現代繪圖》（Le moderniste illustré）：
裝飾充滿許多的詩意，要花很大的想像工夫，才能把裝飾弄得有品味，它應抽象，不該是奴隸般的實物模仿。

◎ 寫信給伯納德：
當所有快樂離我遠去，不再有親密與滿足，因為孤獨，我只好將注意力放在自己的身上，最後導致一種饑渴，就如挨餓的肚子，不過，這孤獨倒成了幸福的誘因。

◇ 梵谷在精神病院完成名畫〈繁星之夜〉。

藍屋頂
Le Toit Bleu
1890年
油彩，畫布
73×92公分
私人收藏

1890　　42歲

☆ 年初：待在巴黎。
　　春天：回普勒杜。
　　11月：回巴黎。

○ 年初在巴黎時，住在畫家蒙佛雷的畫室。加入伏爾泰咖啡館（Café Voltaire）的知性生活。

○ 完成兩張自畫像。

○ 6月：決定到大溪地（原本有意到馬達加斯加（Madagascar），
如今計畫改為大溪地）。

○ 7月：接到梵谷去世的消息。

△ 繼續畫布列塔尼女孩與靜物，也做木雕。

◎ 6月，寫信給伯納德：
整個東方，他們用金色字母將高貴思想雕刻在藝術裡，很值得
研究，在那裡，我感覺恢復了我的生氣。西方此刻是貧瘠的，
而一個有耐力的人，像大力士安泰俄斯（Antaeus），可以藉由
觸碰東方之地，得到新的活力……。

◇ 「新藝術」（Art Nouveau）風格的興起。

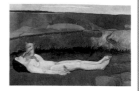

失落的童貞
The Loss of Virginity
1890-91年
油彩，畫布
90 x 130 公分
維吉尼亞，諾爾佛克，克萊斯
勒博物館
The Chrysler Museum,
Norfolk, Virginia

1891	43歲

☆ 在巴黎，與織女茱麗葉（Juliette Huet）相好（之後生下一
女）。
3月7日：到哥本哈根跟家人道別。
3月23日：45位友人在伏爾泰咖啡館為他辦一個送別會。
4月：航行大溪地。
6月：抵達大溪地島的巴比提（Papeete），幾個月後南遷至馬
泰亞（Mataiéa）區。

○ 模擬馬奈的〈奧林匹亞〉（Olympia）。

○ 加入伏爾泰咖啡館的週一聚會，與象徵派作家們談藝術，認
識魏爾倫（Verlaine）、莫雷亞斯（Jean Moréas）、默里斯
（Charles Morice）、奧里埃（Albert Aurier）、卡里葉（Eugène
Carrière）、羅丹（Rodin）……等人。

○ 詩人兼藝評奧里埃介紹他認識《法國水星》（Mercure de
France）的老闆維列提（Alfred Vallette）、小說家拉歇爾德
（Rachilde）、詩人海涅（Henri de Régnier）、梅里爾（Stuart
Merril）、竇仁（Jean Dolent）、馬拉美……等人，共同參加週
二聚會。

○ 好幾篇關於高更的文章一一刊登出來，名聲響亮。

○ 2月23日：畫作在德魯奧飯店（Hotel Drouot）拍賣以籌旅費，
共賣出23畫。當天，伯納德到現場控訴高更，爭論誰才是綜合
主義（Synthetism）的創始者。

○ 3月：奧里埃的一文〈高更或畫裡的象徵主義〉中，稱高更是
「現代畫的首腦」。

○ 開始著手寫《香香》（Noa Noa）。

○ 完成兩張自畫像。

△ 完成大量的鉛筆繪圖，熟悉大溪地人的臉部特徵。

◎ 高更說：
我只想做簡單、很簡單的藝術，我相信我可以達到這個目的，

我必需在蠻荒之地埋頭苦幹，看不到其他人，只能看到野蠻人，跟他們過同樣的日子，一種赤子之心，只有給予，沒有其他想法，我腦子有這樣的觀念，僅僅藉由原始方法從事藝術，做出來的東西才好、才真。

◎ 寫信給塞律西埃：
我正在努力認真的工作，我沒辦法認定是好還是不好，因為我正做很多事，但尚未累積起來，還無法畫出一張完整的畫，但我希望現在做的許多研究，許多筆記，將對長久的未來很有幫助。

◇ 莫內畫一系列的乾草堆。
◇ 馬諦斯（Matisse）開始在朱利安學院接受藝術訓練。
◇ 那比派（或先知派）（Nabis）的作品開始在獨立藝術家社團展出。

清晨
Te Poipoi
1892年
油彩，畫布
68 x 92 公分
紐約，私人收藏

1892	44歲

☆ 春天：身體不好，心臟出問題，吐血。
○ 開始寫《給愛蓮的筆記》（Cahier pour Aline），要獻給女兒。
○ 寄9張畫給梅特，準備參加哥本哈根的藝術展。
○ 完成一張自畫像。
△ 畫的某些區塊，變的高度抽象。
△ 在大片的色塊，強調動感，從此，遠離分隔派的作法。
△ 用很不尋常的人體角度與比例，造成性感效果。
△ 在作品中，放進兩個以上的女子，其他姿態都不同，也很獨立，湊在一起，卻顯得合諧，大溪地女人的形象因此具永恆性。
◎ 寫信給梅特：
妳說我做錯了，說我遠離藝術中心這麼久，但我的藝術中心在我腦袋裡，不在其他地方，我從沒被別人遷移，我很堅決做自己內心的東西。

◎ 寫信給塞律西埃：
遠古大洋洲有什麼樣的宗教！真讓我驚奇啊！我的腦子全塞滿了這些東西！

◎ 8月，寫信給蒙佛雷：
不論是彩繪玻璃、傢俱、陶瓷……等等，這些基本上都是我的才能，甚至比繪畫本身還要多。

◇ 藝評家奧里埃之死。

1893	45歲

☆ 7月：離開大溪地。

8月30日：抵達法國。

9月：到奧爾良（叔叔過世，留下遺產13,000法朗）。

○ 3月25日：兩個高更展同時在哥本哈根舉行——（1）自由展（Free Exhibition），50件作品；（2）三月展（March Exhibition），7張畫與6件陶瓷品（各媒體刊登評論文章，以《政治事》（Politiken）雜誌最捧場）。

○ 兩年在大溪地，共產下約66幅的油畫，許多的素描，及不少原始風格的雕塑品。

○ 11月4日：46件作品展在杜蘭-魯埃美術館，畫冊由默里斯主筆。

○ 在巴黎租下工作室（Rue Vercingétorix 6），與爪哇女孩安娜（Annah）住在一起。

○ 繼續撰寫《香香》，與莫里斯一起計劃出版事宜。

○ 完成三張自畫像。

◎ 寫信給梅特：

我的展覽並沒有真正地達到我想要的結果……不過沒關係。最重要的是，以藝術的角度來看，我的展覽非常成功，它甚至激起狂怒與妒嫉，媒體對待別人的方式從來沒像我一樣，此刻，許多人認為我是最偉大的現代畫家。

◇ 孟克（Edvard Munch）完成名畫〈吶喊〉。

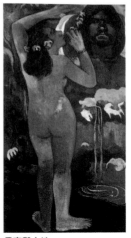

月亮與土地
Hina Tefatou
1893年
油彩，粗麻布
114.3 x 62.2 公分
紐約，現代美術館
The Museum of Modern Art, New York

| 1894 | 46歲 |

☆ 4日：暫居在布列塔尼。

5月25日：跟水手們打架，傷及踝關節，待在醫院2個月。

12月：回巴黎，發現安娜偷走工作室所有值錢的東西。

○ 1月：5件作品在布魯塞爾參展，到場參加開幕，並拜訪當地的博物館。

○ 完成最滿意的雕塑作品〈野蠻人〉（Oviri）（自我肖像）。

◎ 高更的〈兩端緯度〉（"Sous deux latitudes"）刊登在《解放藝術小品》（Essais d' art libre）：

圍繞大溪地的無數小生物築起了一個很巨大的障礙物：海浪連續猛擊它，但它還立得好好的，沒被摧毀，充滿著磷光的火花，我看著這些捲曲狀物，而我的思緒在遠處，無意識到時間的流逝，在這樣的夜晚裡，時間的概念已沒入了空間。

◎ 寫信給舒芬納克：

我不敢告訴你不要放棄繪畫，因為我正想放棄繪畫，我發現自己是住在樹叢的，是屬於那個世界，在樹上雕刻想像的東西。

◇ 學生拉瓦爾過世。

布列塔尼風景
Breton Landscape
1894年
油彩，畫布
73 x 92 公分
巴黎，羅浮宮
Musee du Louvre, Paris

1895　　47歲

☆　2月18日：49件作品在德魯奧飯店拍賣。
　　7月3日：離開法國，二度前往大溪地。
　　9月8日：到大溪地，在西岸普納阿烏伊亞（Punaauia）區住下來。

○　願將〈聖母經〉（Ia orana Maria）送給盧森堡博物館，卻被拒絕。

○　完成一張自畫像。

○　繼續撰寫《香香》。

◎　高更的〈保羅·高更的塞夫爾瓷器與最後的火爐〉（"Une
　　letter de Paul Gauguin à propos de Sèvres et du dernier four"）刊
　　登在《傍晚》（Le soir）：
　　在藝術裡，只有兩種人：革命者與剽竊者。最後，一旦國家被
　　收括之後，革命者的作品不就又屬於官方的嗎？

◎　接受塔迪厄（Eugène Tardieu）的訪問，高更說：
　　為了學習新的東西，你必須要回到源頭，回到人類的童貞。

　　沒錯，我的夏娃（愛人）幾乎像動物一樣，那就是為什麼她的
　　裸身是純潔的，相對之下，沙龍中所有的維納斯都很不正經、
　　不優雅的、淫穢的……。

◎　寫信給蒙佛雷：
　　我打算在此過完餘生，此刻處於平靜的狀態，表示我是個惡
　　棍，但又有什麼關係呢？米開朗基羅也是大壞蛋。

◇　沃拉爾舉辦塞尚的第一次個展。

◇　「藝術至上主義」者王爾德（Oscar Wild）的法院訴訟審判震驚
　　藝術界。

聖母經
Ia Orana Maria
1895年
碳筆，紅粉筆，白粉蠟
59.7 x 37.5 公分
紐約，大都會博物館
The Metropolitan Museum
of Art, Ne York

挖出來
Te Vaa
1896年
油彩，畫布
96 x 130 公分
聖彼得堡，艾米塔吉博物館

1896　　48歲

☆　1月：找到女伴帕胡拉（Pahura）。
　　7月：住院治療腳痛，以「貧窮」之名註冊，一個星期後出院。

○　完成名畫〈尊貴女人〉（Te Arri Vahine）。

○　完成兩張自畫像。

◎　寫信給蒙佛雷：
　　沒有人保護過我，因為我看起很堅強，再加上我太驕傲了。
　　沒錯，如果我跟人妥 協，今天可以過得舒舒服服，但我在體制
　　外的所有掙扎，努力維持生命的尊嚴，都足以讓他們羞愧，今
　　後，對體制內的人來說，我不過是一個喧嚷的密謀者啊！

◇　那比派團體解散。

1897　49歲

☆ 1月：收到經紀人蕭德（Georges-Alfred Chaudet）的匯來錢。
5月：得知女兒愛蓮過世的消息。
8月：寫信給梅特，從此斷絕關係。

○ 《香香》的節錄與高更訪問土著的文章一同刊登在《白色評論》雜誌。

○ 完成一張自畫像。

◎ 寫信給蒙佛雷：
非絲、非鵝絨、非麻紗、非金，卻讓畫豐富起來，靠的全是藝術家的手。

決不再，噢！大溪地
Nevermore, O Taïti
1897年
油彩，畫布
60.5×116公分
倫敦，考陶爾德藝術學院
Courtauld Institute Gallery,
London

1898　50歲

☆ 3月：吞砒霜企圖自殺。
3月：在巴比提擔任抄寫員。放棄創作約五個月。

○ 2月：完成一張巨畫〈我們從那兒來？我們是什麼？我們將去哪裡？〉（自畫像）。

○ 11月17日-12月8日：9張畫在沃拉爾美術館展出，包括〈我們從那兒來？我們是什麼？我們將去哪裡？〉，引起各方注意，方坦納斯（André Fontainas）寫的評論刊登在《法國水星》。

△ 找到希臘與大溪地的類似性，多用垂直的構圖形式，而非彎曲。

◎ 寫信給口茲醫生（Dr. Gouze）：
革命不能沒有烈士，我的作品被當作現今繪畫的產物，若跟限定與道德相比，一點都不重要，繪畫帶來的解放，已經脫離了枷鎖、學校、學院、與特別的平庸者共同結黨，壞了名聲，我不再那兒打轉了，早就脫離他們的控制。
這時候，名單群聚很多名字，我卻從中消失，不過那又有什麼關係呢？

◇ 夏凡納之死。

我們從那兒來？我們是什麼？
我們將去哪裡？
D'où venons-nous？Que
sommes-nous？Oùallons-
nous？
1898年
藍水彩，棕蠟筆，紙，石墨
205 x 375 公分
巴黎，非洲與大洋洲博物館
Musée des Arts Africains et
Océaniens, Paris

1899　51歲

☆ 繼續跟地方政府鬧得不愉快。
6月：開始為大溪地的期刊《黃蜂》（Les Guêpes）寫專欄。
8月：開始出版諷刺期刊《微笑》（Le Sourire）。

○ 完成一張自畫像。

◎ 寫信給方坦納斯：
談顏色，就想想音樂吧！今後，顏色在現代繪畫裡將扮演重要的角色，顏色就像音樂一樣顫動，能夠觸及到自然最普遍性，同時也觸及到最難理解的東西，換句話說：內在的主力。

三位大溪地人
Three Tahitians
1899年
油彩，畫布
73 x 94 公分
愛丁堡，蘇格蘭國立美術館
Scottish National Galleries,
Edinburgh

1900　52歲

☆ 最疼愛的兒子克洛維斯過世。

4月：《微笑》出版到第九期，停刊。

○ 送新的作品畫到巴黎準備參加世界博覽會，但比開幕日期晚到幾天，錯失了機會。

◎ 寫信給沃拉爾：

我的每件作品都是從我狂野的想像蹦出來的，人物是我最喜愛的主題，當我厭倦畫人物時，我就開始畫靜物，對了，那不需要模特兒。

我用藝術家身份向你保證，未來，我寄給你的作品將是真正的藝術，我不會讓你擁有商品，也不會讓你用它來賺錢，否則免談。

◎ 寫信給蒙佛雷：

談到雕塑，大件的陶瓷品〈野蠻人〉，因為還沒找到買主，我想將它放在我未來的墳墓上，擺在那兒，當做我花園的裝飾品。

◇ 野獸派興起。
◇ 畢卡索來到巴黎。

玻里尼西亞美女與邪惡妖精
Polynesian Beauty and Evil Spirit
1900年
黑色粉筆，石墨，臘粉筆
64.1 x 51.6 公分
私人收藏

1901　　53歲

☆ 1月：擔任《黃蜂》主編。

9月：航行到瑪克薩斯群島（Marquesas Islands），在西瓦瓦島（Hiva-Oa）的阿圖旺納村落（Atuona）定居下來，築起「喜悅之屋」（Maison du jouir）。

○ 經紀人沃拉爾每月支付他300法郎當固定的薪水，加上顏料、畫布、與畫框。

○ 雕木刻〈放蕩神父與聖德瑞莎修女〉，諷刺地方的馬丁神父。

○ 《香香》以書形式出版。

○ 完成一張自畫像。

◎ 寫信給沃拉爾：

沒有人想購買我的畫，因為不同於別人，奇怪的是，瘋狂的大眾總要求畫家盡可能畫的雄偉，並具有原創力，但另一方面，當他們看到之後，又無法接受，除非作品跟其他人一樣，才願意買。說真的，他們實在很矛盾。

◎ 寫信給蒙佛雷：

在藝術裡我是對的，但我如何以強而有力與正面的方式來表達呢？不論如何，我應該善盡職責，假如我的作品沒辦法存活，至少將來人們會記得我，因為我從眾多舊派學院的錯誤裡解放，從象徵主義的錯誤裡解放出來……。

瑪克薩斯風景與一匹馬
Marquesan Landscape with a Horse
1901年
油彩，畫布
94.9 x 61 公分
私人收藏

兩個女人
Two Women
1902年
油彩，畫布
73.7 x 92.1 公分
紐約，大都會博物館

1902　　54歲

☆ 8月：心臟病，腿潰爛。

○ 撰寫《現代與基督教》（宗教）、《拙劣畫匠的抒發》（美學）、與《之前與之後》（Avant et Après）（回憶錄）三書。

◎ 寫信給蒙佛雷：
像我這樣的人一直在交戰，其實全為了藝術，我才這麼做，旁邊一群高位的人在想盡辦法來踐踏我……。

◎ 寫信給方坦納斯：
從開始到現在，我的作品是一個不可分割的整體，裡面包括所有的進程階段，呈現一個藝術家的教育結果，我認為真理會突顯出來，但不是從爭議得來的，應該從作品中去探知。

有馬與豬的風景
Landscape with Horse and Pig
1903年
油彩，畫布
75 x 65 公分
芬蘭，赫爾辛基，阿特尼姆藝術博物館
Ateneum Museum, Helsinki

1903　55歲

☆ 1月：強烈的龍捲風襲擊阿圖旺納村落。鼓吹住民與地方政府、神職人員、與警察對抗。
3月31日：被判刑入獄3個月，罰1000法郎。
5月8日：死在喜悅之屋裡。

○ 完成三張自畫像。

○ 10月：沃拉爾舉辦一個高更個展。

◇ 在雷諾瓦、羅丹與其他藝術家支持下，秋之沙龍（Salon d'Automne）成立，以對抗傳統的巴黎沙龍。

◇ 莫塞（Koloman Moser）與霍夫曼（Josef Hoffmann）成立維也納工坊（Wiener Werkstätte）。

1906　死後三年

○ 高更的回顧展在巴黎進行，共227件作品，名聲從此宣揚開來。

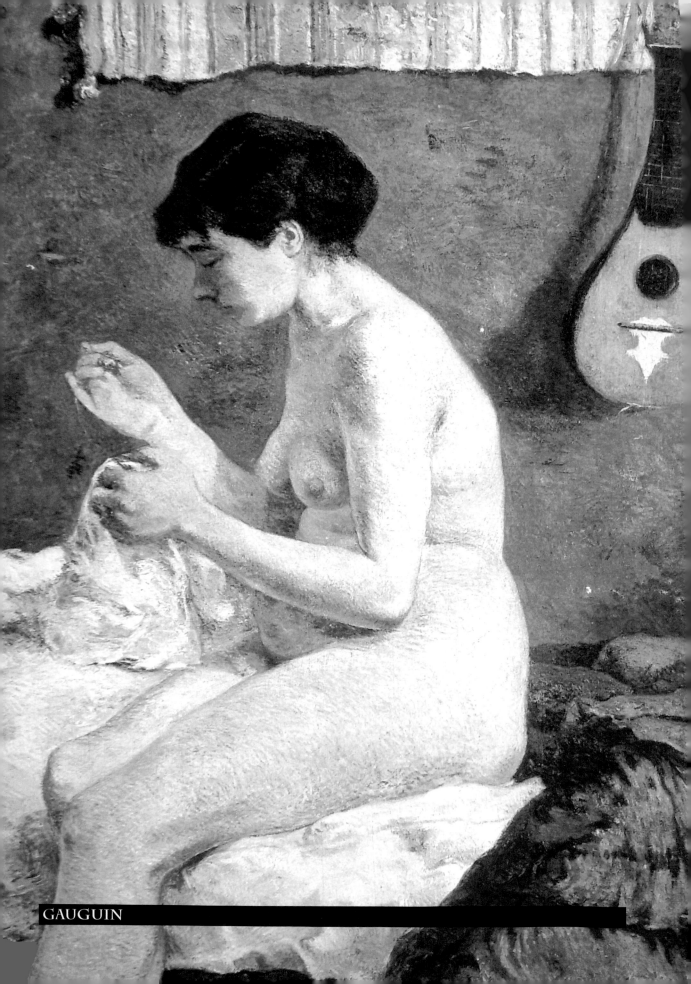

GAUGUIN

CHAPTER 2

從起步到覺醒

印象派實驗

自畫像
1875年
油彩，畫布
46.67 x 38.42公分
哈佛大學福格美術館
Fogg Museum, Harvard Art Museum

這是一張1875年的自畫像，也是高更正式習畫四年後的成果，他在證券市場工作，家有妻小，儘管熱愛藝術，也只能利用下班與週末的時間畫畫。

當時他的金融事業做得不錯，賺了不少錢，不過，跟巴黎的藝術圈保持一段距離。

藝術收藏的影響

話說，母親在他1867年一次出海時過世，但臨終前，非常擔心高更的未來，寫下一個遺囑：

我親愛的兒子沒辦法讓我的任何朋友疼愛他，我擔心他未來在心理上，會有完全被拋棄的感覺，所以不管如何，他一定得建立自己的事業。

內容中，我們不僅看到她對兒子性格的了解，更可預見高更的孤獨與滄涼的未來。

至少母親能做的就是指定好友歐羅沙擔任小孩的法定監護人，因為他學識豐富，地位高，又有財富，是照顧高更理想的人選。之後，他遵照承諾，幫高更不少忙，其中，也在股票公司為他安插一個職位。

在此刻，歐羅沙是他唯一能往上仰慕的

人，視他如父，希望藉由他的
引導，讓自己在人生的路上走
得穩。

　　歐羅沙請女兒瑪格麗特教
高更畫畫。他學會怎麼拿筆用
顏料，並享受繪畫的樂趣。
除此之外，歐羅沙收藏了不少
的名畫，像庫爾貝、德拉克洛
瓦、柯洛、杜米埃、尤因根
德……等人的作品，也不吝嗇
地拿給高更欣賞，介紹巴地那
約圈（Batignolles Group）藝
術家讓他認識，為此沾染上一
些藝術的氣習。

納達爾（Félix Nadar）的攝影工作室

　　1874年，高更第一個孩子臨盆時，在巴黎，有一群年輕藝術家的畫作正好被沙龍拒
絕，他們決定利用攝影家納達爾（Félix Nadar）工作室，把作品呈列出來，這是他們體制
外的第一場展覽。當時，記者勒羅伊也到現場觀看，之後寫下一篇評論，在文章裡，他拿
莫內一張〈印象·日出〉做標題，將這群藝術家貼上一個標籤──「印象派」，原先帶有諷
刺的意味，但怎麼也沒料想到它竟轉為一個有利的商標，之後，這些叛逆的藝術家也都以
此為傲呢！

　　他們風格各有各的不同，訴求卻很一致，那就是：拋棄傳統作法，走出狹窄的空間，
將焦點投注室外，捕捉立即的經驗與視覺印象。

　　歐羅沙的品味，也為高更開啟了一扇窗，對於從庫爾貝之後走出傳統的畫家們，高更
對他們作品都非常的熟悉，而且，也漸漸的與一群印象派藝術家交往，如莫內、雷諾瓦、
希斯里、畢沙羅、塞尚、莫莉索（Berthe Morisot）、基約曼、馬奈……等人。

馬奈 Edouard

荷蘭的視野
View in Holland
1872年
油彩，畫布
50.2 x 60.3 公分
費城藝術博物館
Philadelphia Museum of Art

受印象派的影響

　　說到最早期的印象派，高更來不及加入行列，當時因為他處在一個實驗與搖擺的階段，一來，他利用工作之餘，大量買進印象派畫，是一個懂於如何挑選好作品的收藏家。二來，身為一名業餘藝術家，他努力學習一些繪畫技巧，尋找適合的景象、主題、顏色、媒材、與形式。

　　在當業餘的藝術家時，約1870年代，這段他初期的作品風格如何呢？我舉三個例子：

　　1873年，他創作一張風景畫〈在土地上工作〉，它描繪在廣大的土地上，有幾位嬌小的農夫彎腰辛勤的工作，旁邊也有點綴的手推車、小屋與小樹叢，天空與土地之間則有分明的地平線，藍天白雲佔了五分之三，其餘的空間留給大地。

基約曼 Guillaumin

秋景
Autumn Landscape
約1876年
油彩，畫布
180 x 123 公分
奧斯陸，國立博物館
National Museum of Art, Architecture and Design-
National Gallery, Oslo

在土地上工作
Working the Land
1873年
油彩，畫布
505 x 81.5 公分
劍橋大學，費茲威廉博物館
Fitzwilliam Museum, University of Cambridge

塞納河畔的起重機
Crane on the Banks of the Seine
1875年
油彩，畫布
81 x 116 公分
私人收藏

1875年完成一件〈伊耶那橋邊塞納河的雪景〉，同樣有極小的人物在其間行走，天空佔據畫面的三分之二，橋墩與河流只佔下方，約全圖的三分之一，小船、岸邊、堤防與樹叢則僅僅落於一個小小的角落。

另外，同年他也完成一件〈塞納河畔的起重機〉，在畫裡，一對母子沿著河邊往前走，準備越過那高高的起重機，整個景象包括河流、船隻、山坡、天空，若跟這渺小的人物相比，令人覺得浩大無比。

這樣類似的構圖很容易在早期風景畫家們的作品裡發現得到，很明顯的，高更直接吸取巴比松學派與印象派的精華，像畢沙羅、尤因根德、馬奈等人，都成了他初期的典範。當時，他經常到美術館觀看他們的作品，甚至買下來，放在家裡好好研究一番。

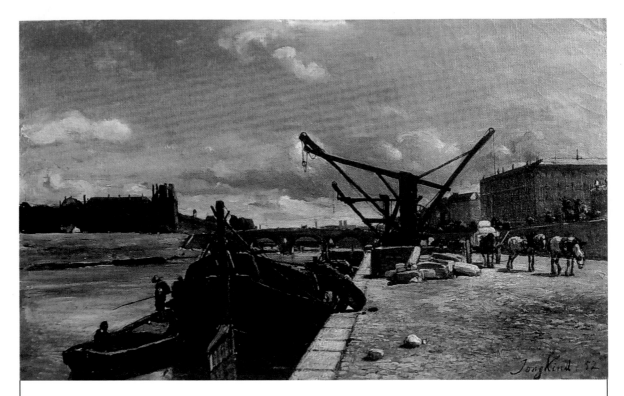

The Quai d' Orsay
1852年
油彩，畫布
32 x 51 公分
巴涅爾-德比戈爾，塞爾思美術館
Musée Salies, Bagnères-de-Bigorre, France

高更初期的畫作兼具了深度與強度，但多用冷色調處理，也過於靜止，沒有絲毫的流動感，因此缺乏活力，散發的大多是憂鬱的情調。

它們看來十分的出色，好歸好，但受他人的影響過深，自己的風格反而出不來。這段塑形期，還未找到獨特美學是可以理解的，距離獨創，他仍然有一段長長的路要走呢！

憂鬱與困惑

他在1875年的〈自畫像〉倒也反映了他初期畫作的特徵。

在自畫像中，我們可以感受到他的困惑。直到現在，作品還沒在公共場合亮相過，還未經過市場的嚴酷考驗，信心當然不足，在他的眼神中，我們看到了一種不確定。就像當時談到繪畫野心，他說了一句：

我不想談一些不可能的事，然而我總在計畫一些無法達成的事。

從這兒，可見他模稜兩可的心態啊！

不過從正面來說，這個時候，他在捉摸，正在蓄勢待發。

此時的憂鬱與困惑，即將煙消雲散，因為隔年他的一張風景畫被巴黎沙龍接受，並呈列出來，這件事怎麼也料想不到，別說他自己，在旁的人也感到訝異，這給他無比的信心，高興的整個人要飛了起來。

愛情的佔有

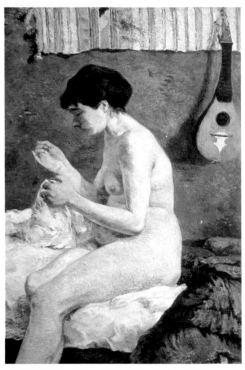

做針線活的蘇珊
Suzanne Sewing
1880年
油彩，畫布
11.4 x 79.5 公分
哥本哈根，新嘉士伯藝術博物館

1880年，高更依然被藝術圈內的人當作門外漢，根本沒被看在眼裡，對於這樣鄙視的眼光，他始終耿耿於懷，為展現能力，證明自己在藝術這行是認真的，於是，他完成一幅〈做針線活的蘇珊〉。

當這張畫1881年在印象派第六屆的展覽會場上亮相時，果然，立即掀起一陣騷動。

畫家與模特兒的功勞

當高更構思這裸女畫之前，他看到竇加完成的芭蕾舞女、女子梳妝、及裸身的模樣，她們一舉一動被私密的描繪下來，面對這些肉體之美，高更非常的感動。

過去高更刻畫過妻子的形象，但她經常在縫衣或舒適的躺在睡椅上，冷冰冰的，很少正眼看他，身體總裹得緊緊的。因此，他從未觸碰過裸女畫，所以目睹到竇加的淫欲世界，他再也無法自拔，決心要好好的來處理這類主題。

那麼，問題是誰將成為畫裡的女主角呢？妻子梅特嗎？自從她對他的繪畫不感興趣，長像冷酷，身體又無比的僵硬，根本難以表現出溫柔的曲線，更何況若跟她提，只可能會碰到一鼻子灰，高更想了想便作罷。

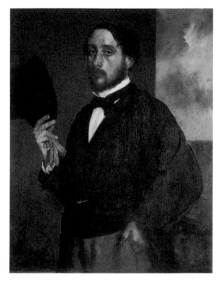

竇加 Degas

自畫像
Self-Portrait
約1863年
油彩，畫布
92.1 x 69 公分
里斯本，卡洛斯提‧古爾班基安基金會
Fundação Calouste Gulbenkian, Lisbon

竇加

擦頭髮的女人
Woman Drying Her Hair
1903年
粉彩，紙
75.0 x 72.5 公分
芝加哥藝術機構

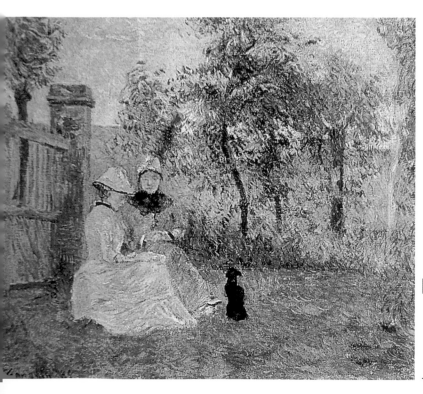

高更

談話
Conversation
1885年
油彩，畫布
60 x 74 公分
私人收藏

在此刻，他心中蹦出了一個理想的人選，她是家裡聘用來照顧孩子們的奶媽，名叫賈斯汀（Justine）。

裸女的特質

賈斯汀跟著高更一家人好幾年，消耗了勞力，漸漸地，也奪走她的青春與美麗，身材也走了樣，但那都無關緊要，當他在做畫時，她會覺得好奇，總想了解他畫什麼，想什麼，若他需要，她總能撥出時間為他擺姿，在她身上，高更感受到的全是溫柔，這點卻無法在梅特那兒找到。

她坐在床邊做針線活，那一身的肥美、濃烈的黑髮與粉白的肌膚，增強了「陰影的冷」與「光的暖調」之間的對比。其實，畫家不須作任何的改變或修飾，她身體的比例、形式與顏色很自然地合而為一，她原始的肉欲、人性的溫情及不凡的性格就因此一一的流露出來。

高更身為一個男人與美的觀察者，賈斯汀的自然與本性喚醒了他蘊藏許久的欲望、能量、與動力。

專家的讚賞

當然，〈做針線活的蘇珊〉也引起知名藝評家于斯曼的關注，當他在展覽現場目睹後，久久不能自己，於是寫下：

噢！裸女！誰能真實地與完美地畫她呢？誰能不預先安排，不在特徵與身體細節上動手腳呢？看到一件裸女作品，誰能讓我們一眼就辨識出她來自何處、年齡、職業及被碰過或被遭蹋過呢？誰能將她活生生的呈現在畫布上，讓我們想像她過什麼樣的生活呢？從她的腰，我們幾乎能察覺生過小孩的痕跡，也能重新把她的痛苦與快樂組合起來，我們可以花上好幾分鐘深入她的世界，感覺她的存在。

　　高更的裸女沒有玫瑰水般的柔嫩，沒有滑溜溜的膚質，也沒有縱慾和妖豔的演出，反而，他讓我們看到肚子周圍的贅肉與皺紋、下垂的乳房及長出老繭的手腕與膝蓋，就因如此，整個身體的表情相當豐富，甚至她那發紅的皮膚，如血的淤積，還能活潑地在那兒串流，肌膚之下，神經的線條也抖動了起來，真叫人興奮！

　　這模特兒已脫離了傳統的裸女形象，不再美化，不再理想化，取而代之的，走向一個原始與幾近粗暴的風格。

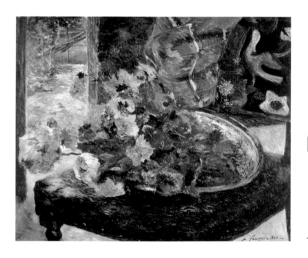

高更

編成花束

To Make a Bouquet

1880年

油彩，畫布

55 x 65 公分

私人收藏

高更

花與地毯

Flowers and Carpet

1880年

油彩，木板

24 x 36 公分

私人收藏

高更

在椅子上
On a Chair
1880年
油彩，畫布
47 x 31 公分
私人收藏

　　此畫不但贏得專家與大眾們的讚嘆，對高更而言，更是美學上的一大突破。在此，我們似乎可以察覺到1890年代後的大溪地女子的姿態、美感、活力……種種雛型，若說它是走向原始風格的關鍵之作，一點也不為過！

曼陀林的存在

　　在這張畫裡，我們看到上方橫式的掛毯，右下方也堆放一個綠綠的與厚厚的毛毯，高更在這時候，收集了許多類似的毯子，充滿著異國情調，他也經常將它們帶進作品中，多增加鮮豔的色彩與毛絨絨的質感。

　　若說賈斯汀是畫中的主角，它能算一張自畫像嗎？

　　畫右上角的牆面，高掛著一把曼陀林，那是高更最愛彈的一種樂器，也是他一件極珍貴的寶物，因此，他總愛在作品上刻畫曼陀林，這麼做是暗示他的存在，說來，也算是一種另類的簽名方式，所以，〈做針線活的蘇珊〉描繪了自我，純屬一張象徵性的自畫像。

　　曼陀林跟這名裸女放在一塊，一個正面，一個側身，說明了高更對賈斯汀的深情。因為有她，高更的本性與潛在被激發了出來，藝術家往後之所以回歸到原始主義，她儼然是那一劑觸媒啊！

醒悟的凝視

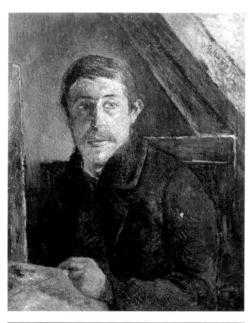

在畫架前的自畫像
Self-Portrait
1885年
油彩，畫布
65 x 54.3 公分
德州，華茲堡，金柏莉美術館
Kimbell Art Museum, Fort Worth, Texas

這一張1885年完成的〈在畫架前的自畫像〉，顯示出高更37歲的模樣，這時，他面臨到中年危機的問題，站在十字路口上徘徊，他思索下一步該怎麼走。

畫時的心情

1885年，藝術界冒出一個新氣象，獨立藝術家社團的成立，雷東（Odilon Redon）出版了平版印刷畫冊，塞尚將實體形狀轉變成幾何球體、方塊與金字塔，羅特列克在蒙馬特的音樂廳與妓院找到新的主題，秀拉與西涅克開始他們的點描派實驗，這些接踵而來，在美學上產生巨大的革新，現代藝術也因而誕生了。

然而，高更呢？他的畫被巴黎的沙龍接受，接著又參加四次的印象派展覽，也頗受好評，在繪畫過程中，他由原先對畢沙羅的仰慕漸漸轉向塞尚，也讓他煥然一新，不但如此，高更也找到了他所屬的紅色，正在逐步往前邁進。

此刻，他的雄心壯大，家庭不再是幸福的泉源，加諸身上的責任常讓他壓得喘不過氣來，他對金融事業已咀嚼無味，一心只想作畫，也期待梅特能體諒他。但問題是好幾

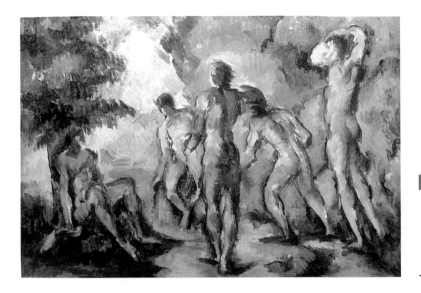

塞尚
五位浴男
Five Men Bathing
1891-4年
油彩，畫布
22 x 33 公分
巴黎，奧塞美術館

個月的等待，要以作畫維生，簡直癡人說夢，漸漸地，她失去耐心，毅然決然帶著孩子們回娘家。沒辦法，他只好委曲求全，也隨後跟上，與妻小在哥本哈根重逢。

投靠岳母的日子，滋味相當不好受，雖然他日以繼夜作畫，還參加一場藝術之友社團的聯展，但持續五天就草草閉幕，落得他失望不已。

羅特列克 Henri de Toulouse-Lautrec
紅磨坊之舞
Dance at the Moulin Rouge
1890年
油彩，畫布
115 x150 公分
費城藝術博物館

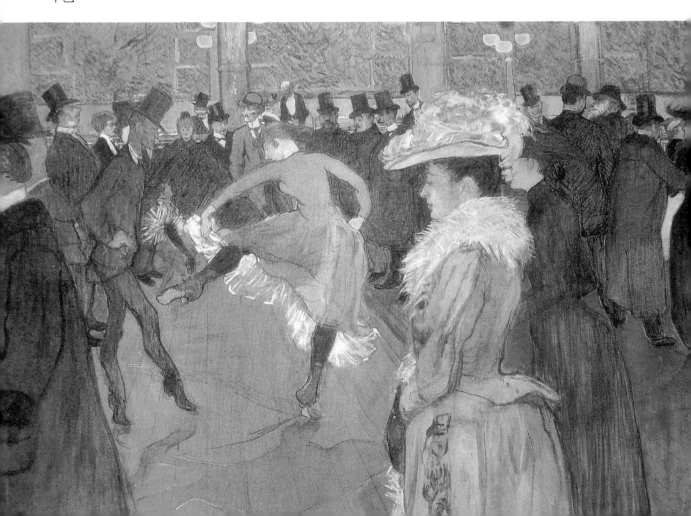

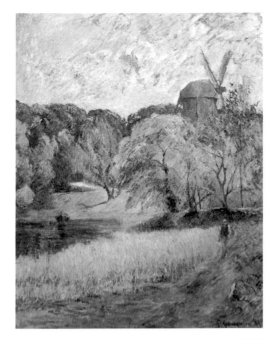

高更

風車
Windmill, Østervold Park
1885年
油彩，畫布
92.5 x 73.5 公分
哥本哈根，新嘉士伯藝術博物館

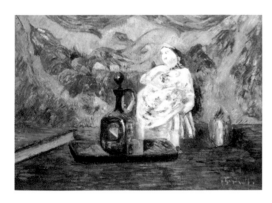

高更

靜物
Still Life with Carafon and Figurine
1885年
油彩，畫布
46 x 65 公分
私人收藏

作品得不到青睞，人生地不熟，語言又不通，更糟糕的是，在沒收入的情況之下，梅特決定在家教法文，她的學生大都是一群準備入外交單位的年輕人。逐漸地，她獨佔了整個屋子，高更沒辦法，只好將所有的繪畫材料全收起來，挪出空間給她。而他呢？幾乎無容身之地，最後只好退居一間閣樓，在這小小的空間裡渡過了寒冬與冷春，可見他處境之蒼涼。

被指引的方向

在〈在畫架前的自畫像〉，從右上角的斜木，我們可以判斷他正待在那間小閣樓裡，從他身上穿的厚重衣服，也能感受到那份寒氣在咄咄逼人！他孤獨一人，無溫情的添補，真是四面楚歌啊！

他手上緊握畫筆，沾著顏料，最左邊的一塊垂直的物是直立的畫板，沒錯，他正在作畫，但彷彿又被某個思緒攪動，一種強烈的反抗即將在內心爆發，他的手沒有顫抖，他很沉著，心想一切將要解放了，自由就在咫尺了。

他深思，眼球往另一方向瞧，眼神似乎在說明：雖然我很落魄，但前方閃爍著光芒，我看到了自由。什麼樣的自由呢？其實，一切都十分模糊，不過，他已經了解自己的本性，意識到是該拋開包袱的時候了。

拾起塞尚

是的，他正丟掉不適合的，拾起屬於自己的碎塊。高更說：

一路上我收集一些跡象與碎片，沒錯，我的作品一直在改變，但這些變化將沿著同一條路，只因我獨特的邏輯。

這時他收集什麼碎片呢？對畢沙羅的實體作畫，他學夠了，現在，他愛上了塞尚的風格。由於高更23歲才開始習畫，35歲才當一名全職的藝術家，一切來的較晚，所以自然在他內心產生了焦慮，甚至有一度想走捷徑，但又欣賞塞尚，該怎麼辦呢？於迫不及待之下，他告訴畢沙羅，說：

怎樣的作品才能讓大眾接受呢？塞尚找到了精準的公式嗎？如果他找到了能將所有聳動與誇張的表現濃縮成單獨的程序，我乞求你在他沉睡時，逼他說出來吧！

可見高更多麼想獲取塞尚的繪畫絕招，多麼渴望直接從他身上挖寶，然而，一個美學的形成何等容易啊！

高更
靜物，室內裝潢，哥本哈根
Still Life, Interior, Copenhagen
1885年
油彩，畫布
60 x 74 公分
私人收藏

高更
摹擬塞尚的普羅旺斯的風景
Provençal Landscape after Cézanne
1885年前
水粉畫
28 x 55 公分
哥本哈根，新嘉士伯藝術博物館

視塞尚為精神上的導師，將他的作品當作範本，高更完成不少的畫，像〈桌上的蕃茄與有手把的白鐵罐〉、〈魯昂，藍藍的屋頂〉、〈摹擬塞尚的普羅旺斯的風景〉……等等。

在努力練習之餘，他一邊作〈在畫架前的自畫像〉，也一邊看到了塞尚的光芒，他未來的美學根基也從此而起。

塞尚

貝西的塞納河
The Seine at Bercy
1876-8年
油彩，畫布
59 x 72 公分
漢堡美術館
Hamburger Kunsthalle

藝術的方向

世間不少的藝術火花是在痛苦與焦慮的狀況之下蹦出來。

1885年，改變的聲浪正衝擊藝術圈時，高更卻經歷了種種的難堪，第一次嚐到被人遺棄

的滋味，得背負拋棄妻小的罪名，開始過漂泊的日子，但就在他解開枷鎖，重獲自由之後，一個獨創的活力爆發開來，全新的美學觀也溫溫地蘊釀著，它即將出世，這回真的來勢洶洶！

塞尚

貝幕斯礦場
Quarry at Bibémus
1898-1900年
油彩，畫布
65 x 81 公分
埃森，弗柯望博物館
Folkwang Museum, Essen

盡情的沐浴

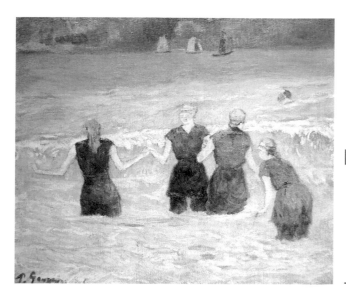

高更

沐浴的女人
Women Bathing
1885年
油彩，畫布
38.1 x 46.2 公分
東京，國立西方藝術博物館
National Museum of Western Art,
Tokyo

　　這〈沐浴的女人〉是藝術家離家出走後的一件作品，一片層次分明的海洋，混合著柔柔的色彩，前端有四位女子手牽手沐浴其中，遠方有三隻航行的帆船，看來不怎麼像一張自畫像。

　　然而，我們若將眼睛睜亮一點，會發現右上角伸出一個男子的頭，雖然不大，他的側面輪廓卻跟高更本人一模一樣，再看整個畫面的構圖，與引伸的意義，倒說盡了藝術家的心理狀態。

海的慰藉

　　雖然1971年他放棄了航海事業，住在內陸過安穩的日子，但海洋不斷來敲打他的心門，喚起他內心最深沉的欲望。

　　毫無疑問的，海洋一直是高更的慰藉。

塞納河畔的起重機
Crane on the Banks of the Seine
1875年
油彩，畫布
81 x 116 公分
私人收藏

魯昂的塞納河
The Seine at Rouen
1883年
油彩，畫布
46 x 65 公分
私人收藏

從他習藝開始，「海」、「河」與「船」成了一而再，再而三的繪畫主題，譬如：〈伊耶那橋邊塞納河的雪景〉、〈迪耶普的海灘〉、〈塞納河畔的起重機〉、〈魯昂的塞納河〉……等等，可見「親水」與「旅行」因子始終在他身上奔流。

高更過了十幾年乏味的金融生涯與婚姻生活，但他從未放棄過做夢——做藝術家的夢，做航海的夢，做與女人交歡的夢。

自由的嚮往

他熱愛海洋，象徵了什麼呢？

從一處到另一處，難在同個地方久居，這成了高更的生活形態，他也嘗試探索其中的原因，有一段童年的記憶，倒值得一提：

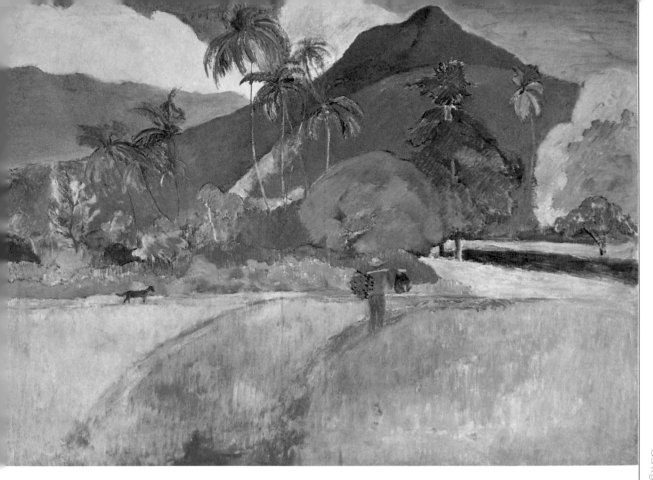

高更

大溪地風景

Tahitian Landscape
1893年
油彩，畫布
68 x 92 公分
明尼亞波利斯，明尼亞波利斯博物館
Minneapolis Institute of Arts, Minneapolis

據說六歲那年，他看到一張標題為〈快樂的旅人〉的蝕刻畫，裡面的主角是一名浪子，肩上扛著一根棍子，尾端綁著如沙包的東西，在陽光下恣意的行走，這個圖像裝進他的小腦袋瓜之後，從此一生不忘。

這句「背著包包，到處旅行」，就轉換成高更的生命原型，定在那兒，再怎麼樣，甩都甩不掉了。

高更那一顆跳躍的心，在一個地方探索一陣子，就想離開，無處是家，也處處是家，每一次的離開，就是重新的出發，而海洋呢？是串聯一個陸塊與另一個陸塊，象徵的不外乎自由與解放。

高更

談天的布列塔尼女人
Breton Women Chatting
1886年
油彩，畫布
72 x 91 公分
慕尼黑，新美術館
Neue Pinakothek, Munich

船的意象

　　質疑權威與學院派作風也成為他的另一個習慣，他認為這些人在沒有養份的土地上，輕鬆撿人家現成的，沒有創作力，更缺乏感性，只能用平庸來形容，所以，對這些他一概避而遠之。

　　為了跟他們劃清界線，他孤獨的航行，尋找新的美學，這過程有夠折磨的了，但終究對得起自己的良心。同時，他也形容自己像坐在一艘殘破的「鬼船」上，四處奔波與冒險，得到的或許有一些瑕疵，卻充滿了奇幻與創意。

　　他十分清楚，當人們在一塊饑荒的土地上挨餓，而他呢？抵達一片豐饒的疆域，在美麗的處女地上挖掘，若放遠來看，他的苦沒有白費，將來革命性的美學就是這樣擠壓出來的。

女人的歡聚

女孩的相聚，引起的一片歡笑，她們的姿態、身體曲線、生命力……都讓高更興奮不已，其實他不怎麼欣賞傳統、羞澀及沒個性的女孩，能活出自我才迷人，支持女性的解放這點，他與外婆崔斯坦口徑倒很一致，高更曾寫下：

女人，畢竟是我們的母親、我們的女兒、我們的姐姐，她們有權力謀生。

有權力愛她所選擇的。

有權力處置她的身體，與她的美。

有權生小孩，撫養長大，不必透過神職人員與公證人。

有權力被尊重，跟結了婚的女人（被教堂控制）一樣受到同等的對待，若有人壓制她，她有權力在那人面前撕破關係。

女人想要自由，那是她們的權力，男人絕不應該阻擋她們的路，有一天當女人的榮耀不再被壓到底下時，她必將享受自由。

他對女子的看法同樣也反映在他的畫作上。他期待她們獨立，用成熟的態度面對生活，不應是男人的玩具、裝飾品或奴隸，而是能懂得讓自己快樂的人。

高更經常畫女子歡聚的模樣，除了〈沐浴的女人〉之外，還有像〈在阿凡橋，跳舞的布列塔尼女孩〉、〈四位布列塔尼女人〉、〈談天的布列塔尼女人〉……等等。

水手的夢想

高更一生乘著船，不斷的冒險與漂泊，為了尋找新的美學，為了親近女孩，只有如此，他的細胞才能活起來，熱情才能叫出來，這不就是水手的純情之夢嗎！

畢沙羅的高更：總站在惡魔那一邊

畢沙羅與高更

高更，畢沙羅
1880年
黑色粉筆，粉蠟筆
巴黎，奧塞美術館

1880年夏天，當畢沙羅與高更在蓬圖瓦茲一起度假時，他們在同一張紙上互畫對方，畢沙羅拿起黑色粉筆畫高更，高更則用粉蠟筆來描繪畢沙羅，兩人的側臉模樣就如此形成。

尋找父親的角色

對藝術的初學者而言，導師扮演一個關鍵的角色，通常這樣的人經驗較豐富，較有智慧，值得尊敬，也足夠大得像父親一樣看待。

話說高更在三歲時，父親就撒手人寰，雖然母親在旁照料，有愛有溫情，但沒有人在那兒嚴厲地督促他，或管教他，也因這樣，高更長大後無視權威的存在，只要遇到上級，他的直覺就是反抗。

畢沙羅大高更十八歲，無論在經驗、智慧、繪畫技巧、及品格上，都讓高更無可挑剔，自然地，前者成為後者的藝術典範，特別在1878-1883年間，兩人交情特別的好。

一老一中的關係

在〈高更，畢沙羅〉素描，我們清楚的

看到兩人對彼此態度的差異，對高更來說，畢沙羅活像一名隱居山林的修行者。那麼，畢沙羅怎麼看高更呢？高更額上擠滿了皺紋，嘴緣的鬍鬚有些雜亂，下巴有不知如何擺放的感覺，顯得幾許尷尬，沉重的眼皮之下，他似乎迷失在某個思想中，這部份說明了他當時的心境，在藝術裡，他還在尋尋覓覓呢！

　　在畢沙羅的眼裡，高更行事一向衝動，急著超前，偶爾想走捷徑，是一個活蹦亂跳的小伙子。當他們聚在一塊，前者總教後者怎麼畫眼前的實體，並且在性情上也教他如何自律。

專情於木刻

　　在同一年，畢沙羅用黑色粉筆畫了一張〈正在雕刻《散步的貴婦人》的高更〉。在此，高更右手拿著刀子，左手緊握雕像的頂端，聚精會神地雕刻，我們看完這張素描，再看看剛剛的〈高更，畢沙羅〉，自然會發現兩個高更的樣子與神情果然不同。

　　這時，高更正在雕刻一件〈散步的貴婦人〉，真的將貴婦人的優雅姿態表現的栩栩如生。

　　高更也曾經坦白的說過，他的天份是在於雕刻，而非繪畫，甚至還有一度想整個放棄畫畫，專心投注在雕刻上呢！

畢沙羅
正在雕刻《散步的貴婦人》的高更
Gauguin Carving Lady Strolling
1880年
黑色粉筆
29.5 x 23.3 公分
斯德哥爾摩，國家博物館
Nationalmuseum, Stockholm

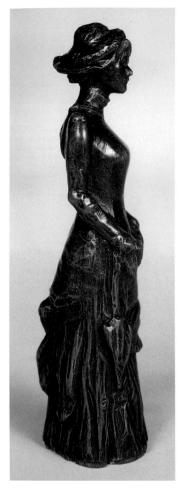

畢沙羅

取暖的村姑
Peasant Woman Warming Herself
1883年
油彩，畫布
73 x 60 公分
私人收藏

高更

斯尼的Busagny農場
Busagny Farm, Osny
1883年
油彩，畫布
64.8 x 54.6 公分
羅德島州，羅德島設計學院，藝術博物館
Museum of Art, Rhode Island School of
Design, Providence

散步的貴婦人
Lady Strolling
1800年
月桂木
25 公分
克爾頓基金會
The Kelton Foundation

談天的布列塔尼女人（局部）

　　畢沙羅觀察他，也深深地瞭解他對木刻的熱情，那份執著與奉獻，
簡直著了魔似的，一旦投入下去，就忘了吃飯，忘了睡覺。

風格的逐漸分岐

　　直到1880年代初期，兩人作畫風格有些類似，都以實景來畫畫，
持守自然主義的原則。不僅如此，他們一直為印象派努力，特別是高
更，那時他跟幾位畫家走的很近，像竇加與基約曼，還不斷地鼓吹大家

得團結起來，認為畫家哈法耶利是圈內的搗亂份子，想盡辦法排除異己。

1886年，畢沙羅宣稱：**印象派已進入一個新的境界。**

是的，1880年後半，印象派的另一波新生代興起，其中性格最強烈，最具挑戰性的畫家就是秀拉、西涅克、與高更。畢沙羅用寬容的心情來迎接這新的變化，並跟秀拉與西涅克的點描派為伍，然而，高更則拒絕涉入這淌混水。

畢沙羅	高更
盧韋謝訥的風景	**一瓶牡丹花之一**
Landscape at Louveciennes	Vase of Peonies I
1870年	1884年
油彩，畫布	油彩，畫布
47.5 x 56.4 公分	60 x 73 公分
倫敦，佳士得	華盛頓，國立藝術美術館
Christie's, London	National Gallery of Art, Washington

※ 牆上貼的是竇加畫的芭蕾舞女

基約曼

從窗口看到萬神殿的景象
View towards the Panthéon from a Window
on the Ile Saint-Louis
1870年
約1881年
油彩，畫布
79.5 x 45 公分
哥本哈根，新嘉士伯藝術博物館

高更

一瓶花束與窗子
Vase of Flowers and Windows
1881年
油彩，畫布
19 x 27 公分
雷恩美術館
Musée des Beaux-Arts, Rennes

　　高更採用色彩大塊塗抹的方式，營造出簡單的風格，與點描派作風完全不同。他批評西涅克、秀拉……等人作品刻劃的景象，既繁雜，又冰冷，認為他們不配當藝術家。

　　高更翅膀長硬了，開始敢於挑戰，獨立性格也越來越強，反映在藝術上更是如此。

政治濃淡的分歧

　　大體而言，從印象派作品裡，觀眾不易嗅出其中的政治意識型態，但1880年代，象徵主義橫行巴黎的文化圈，年輕一輩的畫家們開始跟政治信仰掛鉤，他們持有強烈的左翼與無政府主義的思想，在這方面，高更一向反權威，有這群文藝份子的宣揚，他自願加入了他們的行列。

　　畢沙羅也是一個左翼的份子，不過隨年歲的增長，已不在危險的政治遊戲裡打轉了，喜歡過著隱居的生活，相對的，高更年輕氣盛，積極的想為社會做什麼，改變什麼。

　　此刻，他野心勃勃的，期待自己將來成為一名新美學與社會改革的先鋒者。

　　面對高更，畢沙羅只能說：**你總站在惡魔那一邊。**

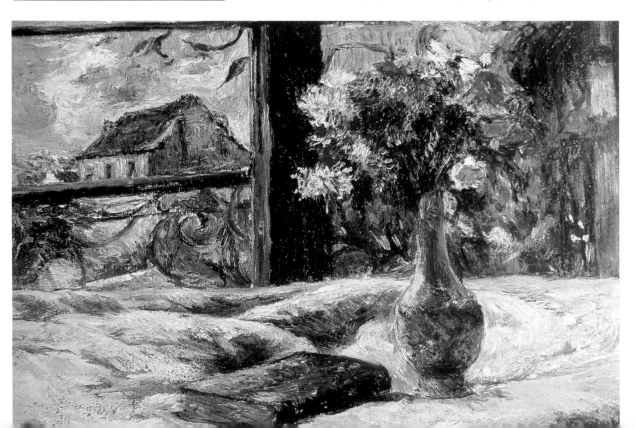

哈法耶利 Jean-François Raffaëlli

工人
The Workman
約1888年
油彩，木板
55 x 32 公分
瑞典，哥特柏格美術館
Göteborgs Konstmuseum, Sweden

秀拉 Georges Seurat

葛蘭得坎普海景
Le Bec du Hoc
1885年
油彩，畫布
64.8 x 81.6 公分
倫敦，泰德美術館
The Tate Gallery, London

摩洛 Gustave Moreau

加拉遜
Galatea
1880年
油彩，畫板
85 x 67 公分
私人收藏

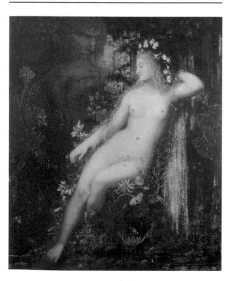

畢沙羅

採蘋果
Apple Picking
1886年
油彩，畫布
128 x 128 公分
倉敷市，大原美術館
Ohara Museum of Art, Kurashiki, Japan

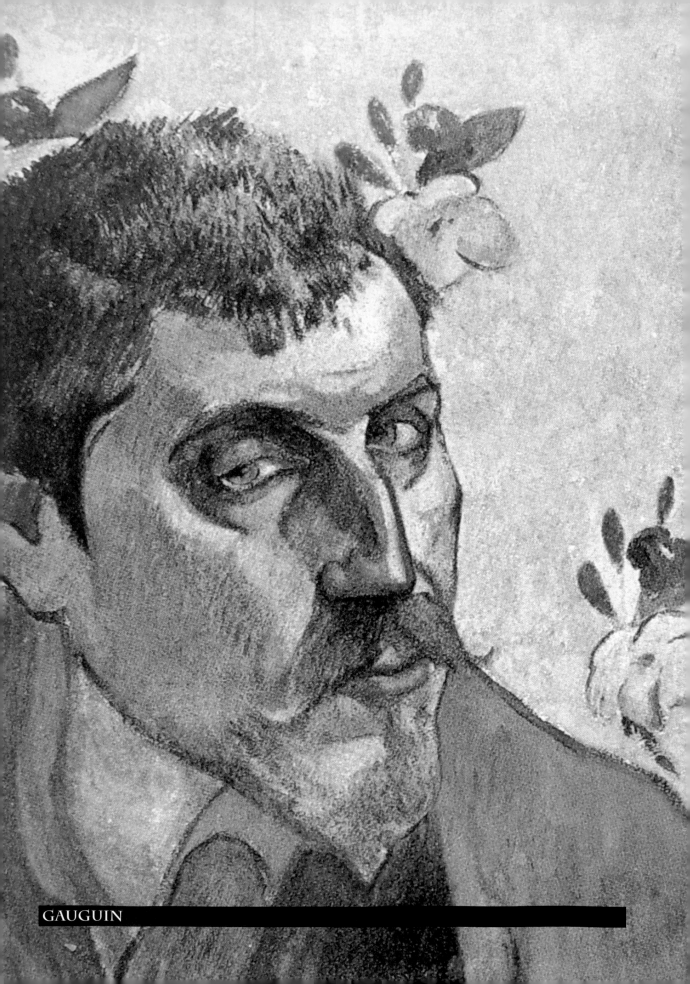

GAUGUIN

CHAPTER 3

從單純到綜合

自然的堂堂相貌

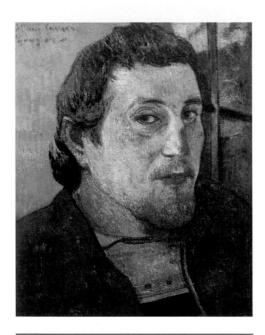

自畫像

1886年
油彩，黃麻布
46.5 x 38.6 公分
華盛頓，國立藝術美術館

這張1886年的〈自畫像〉是高更剛到布列塔尼沒多久後完成的，他的頭與前胸幾乎佔滿了整個畫面，背後右側是一扇望向自然景象的窗子，在此，我們不但看到藝術家外形魁梧，他穿的背心上也繡有地方上的傳統圖案，讓他覺得十分的驕傲。

布列塔尼的好處

高更已厭倦都會的繁雜，急切地想逃離，想專心好好地畫畫，但又身無分文，該怎麼辦呢？

一位友人建議他到布列塔尼，說有一個村落叫阿凡橋，那兒有一家還不錯的旅館，名為格樓涅克，吃住便宜，還能賒帳。

這個地方，從巴黎坐火車只需花十多個小時，不算遠，又可親近鄉村生活。而且這裡人們生活與觀念保守，依舊穿著傳統的服飾，與有聲響的木鞋，四處散發著濃濃的古味，在在都吸引了高更。

自然的背景

在這幅〈自畫像〉裡，背景的左半邊佔滿了綠，右半側的窗外像似一片草原與

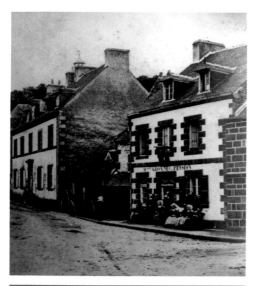

格樓涅克旅館

高更

提水壺的布列塔尼女孩
Breton Woman with Pitcher
1888年
油彩，畫布
私人收藏

屋子，沒錯，新環境的景象讓高更沉醉其中，是鄉村的「野性與原始」蠱惑了他，他聽到一種悅耳的聲音，即是遠離都會文明後純然的呼喚，這貼近了他的本性，待在布列塔尼，他深深了解那份莫名的感動。

自然景觀與人物的點綴成為他此刻的專注，像〈提水壺的布列塔尼女孩〉、〈春天〉……等等。

權威式長相

一位蘇格蘭藝術家哈特里克（A. S. Hartrick）曾到阿凡橋作畫，當時他遇到高更，記載了他當時的相貌：

他的個子高、深色的頭髮、黝黑的皮膚、沉重的眼皮及俊俏的特徵，看來很有權威，他打扮的像一名布列頓的漁夫……關於他的外表，走路的樣子及所有其他特徵綜合一起，活像個有錢人似的，更精確的說，他就像一位擁有縱帆船的比斯卡亞船長，沒有瘋狂或絲毫的頹廢。

這張1886年〈自畫像〉中的模樣的確符合了哈特里克口中的高更。他的外形、姿態、與氣質總能讓人印象深刻。

在〈自畫像〉中，高更留著一搓鬍鬚，強調下巴，此部份畫得特別突出，但實際上，他有一個往內縮的下巴，所以在

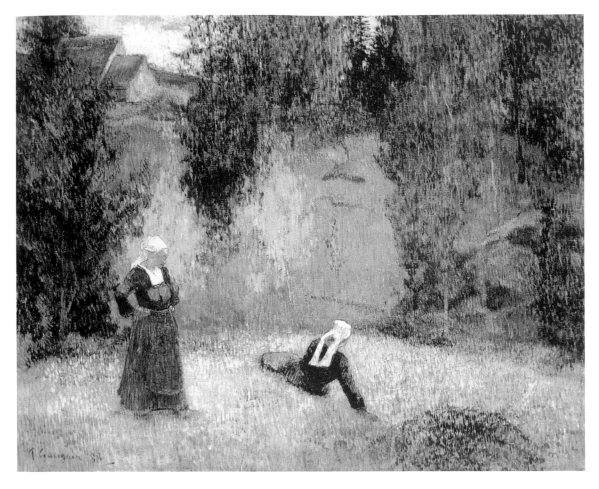

高更

春天
Spring at Lezaven
1888年
油彩，畫布
70 x 92公分
私人收藏

這點上，畫與真實不符，看來他特意要這麼做，然而為什麼呢？

高更一生驕傲自己流著西班牙貴族的血統，他意識到十六與十七世紀的西班牙光榮歷史，從皇室查爾斯五世，菲利普到四世，一脈相傳，他們的下巴往前凸得厲害，高更了解這個特點象徵的意義，不外乎權威、禮節、讚頌與榮耀。

年輕人的仰慕

高更威嚴的長像，再加上他過去的英勇經驗，人們若一看到他，自然想親近他，視他為人生的導師，那時除了哈特里克之外，另外還有伯納德、拉瓦爾……等畫家也來到阿凡橋，他們一起創作、喝酒、與研習，高更自己也說：

高更1891年春天的模樣

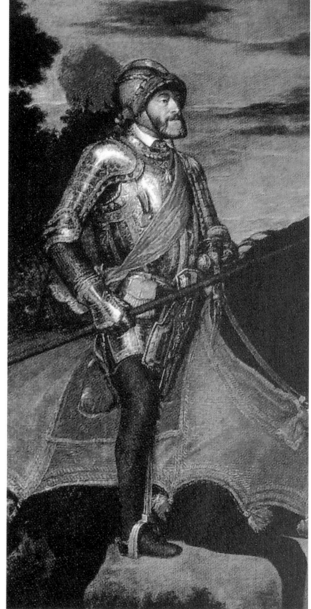

提香 Titian
在米爾貝格的神聖羅馬帝國皇帝查理五世
Emperor Charles V at Muhlberg 局部
1548年
油彩，畫布
332 x 279公分
馬德里，普拉多美術館
Museo del Prado, Madrid

我的畫在這兒激起熱烈的討論，我必須要說，美國人最能接受我，對未來是個好徵兆。

　　漸漸地，他的聲譽也散播開來，不少年輕藝術家紛紛慕名而來向他討教。

　　這張自畫像完成之後，高更原來想獻給拉瓦爾，然而恰巧的是他們竟愛上同個女子，友誼因此破裂，之後，他將此畫獻給另一位象徵派畫家歐仁·卡里葉。

一付牛脾氣

牛與海角
Seascape with Cow
1888年
油彩，畫布
73 x 60 公分
巴黎，裝飾藝術博物館
Musée des Arts décoratifs, Paris

　　這〈牛與海角〉是1888年他剛從馬提尼克島回來之後完成的，雖然只歷經半年加勒比海之旅，但他的藝術突飛猛進，敢大膽的使用純色，從這件作品，我們明顯的感受到熱帶環境對他的影響，彷彿魔術精靈一點，就算眼前的一片平淡無奇，也有能力將它變成色彩豐富，土壤肥沃的世界。

　　右上方處有一艘船，順著深暗的岩石，海激起了波浪，前端的岸上有一片的綠地與一對菊紅的岩壁，有趣的是，最前端有一隻黑牛，一般而言，牛大都出現在內地草原上，但這隻牛怎麼停靠在海岸邊，為什麼呢？

知道自己的性格

　　約在這個時候，他寫一封信給妻子，道出自己內在的兩個性格，一是印第安人的粗野，另一是心思敏感與同情，但又提醒她：

後者消失了，如今已經被印第安性格直接侵入。

　　他憐憫之情不再有，如此說詞傷透了梅特的心，的確很殘忍，但另一方面，他發掘

高更

馬提尼克島的熱帶植被
Tropical Vegetation, Martinique
1887年
油彩，畫布
116×89公分
愛丁堡，蘇格蘭國立美術館

到自己的真正本性──無關乎文明，
卻是屬於野蠻的世界。

　　到底馬提尼克島上有什麼迷人之
處，可讓高更立下這麼大的宣示呢？

　　根據他所言，那是一個地峽岸邊
的天堂，有海，滿是椰子樹，也有
各式美味的水果，在這富饒的土地
上，男人女人四處走，哼唱克利奧爾
（Creole）的歌，也一直嘰哩呱啦講
不停，生活看似一層不變，但若仔細
觀察，會發現到處充滿變化，另外天
氣雖然炎熱，偶爾陣陣地涼風吹來，
倒也覺得清爽。

　　最讓他愉快的莫過於當地的女黑
人，每天，她們穿著顏色鮮豔的衣
服，十分強眼，總愛在那兒晃來晃

高更

馬提尼克島的草原
Martinican Meadow
1887年
油彩，畫布
67 x 114.5 公分
私人收藏

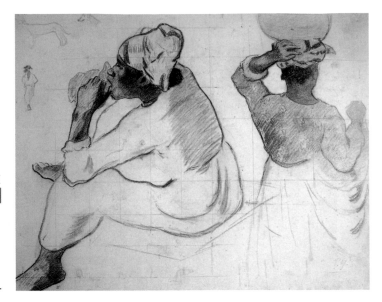

高更

馬提尼克島的女人與芒果
Martinique Women with Mangoes
1887年
黑色粉筆，粉蠟，水彩
48.5 x 64 公分
私人收藏

去，優雅的步伐與千變萬化的姿態，這些都深深擄獲了他的心。

　　無論在顏色、線條、動作、與韻律感，對高更的衝擊相當巨大。

　　此外，也有不少當地的女子施展招數，想盡辦法引誘高更上鉤，這性愛的天堂，在未來的日子裡，總讓他念念不忘。

　　這次的經驗留給他一個深刻的印象，之後，他免不了拿來跟歐洲的文明相比，最後總結而論，異國風味迷人多了。

創意的陶藝

　　在〈牛與海角〉，幾塊大岩石展現出來的顏色與紋路，使人不禁聯想到高更熱愛的陶藝。

　　在1886年，他遇到一位知名的陶藝家夏雷，從他那兒，他學會用粗陶來創作，其實多年之後，他還坦承他鍾愛陶藝的程度甚於畫畫呢！

　　若更往遠一點推，他的外公也是一位陶瓷專家，他的外婆年輕時為了養活自己，也從事過陶藝創作，高更雖然未曾與他們謀面，但血液裡似乎流著這個特殊因子。

　　這時高更寫下一篇文章，談到陶藝：

陶瓷品在當今沒什麼用途，但在遠古時代，在美國印地安人之間，陶瓷藝術相當受歡迎，上帝用泥土造人，為什麼用泥土呢？你可以製造金屬或珍貴的石頭，這小小的泥土可算一個小天才呢！

咱們舉一小塊泥土為例，當它平平，還未加工時，沒什麼好玩的，但若將它放在窯裡，就像煮過的龍蝦會變色，陶瓷的品質倚賴焙燒的工夫……，從火產生出的東西有窯的特色，它待在那兒越久，顏色就變得陰暗，更體現肅穆之感。

高更

蓋上有布列塔尼女孩與羊的罐
Jar with Breton Girl and Sheep Modeled on Lid
1886-87年
未塗釉的粗陶
16 公分高
哥本哈根，新嘉士伯藝術博物館

高更

肖像花瓶的繪圖
Drawing of Portrait-Vases
1887-89年
水粉，水彩，炭筆
31.8 x 41.6 公分
波基普西，法薩爾大學，弗郎西斯利曼羅卜藝術中心
The Frances Lehman Loeb Art Center, Vassar
College, Poughkeepsie

高更

布列塔尼牧羊女
Breton Shepherdess
1886-1887年
粗陶，裝飾用料，部份上釉
27 x 40 x 22 公分
私人收藏

可見高更對這類的創作很有心得，他做的陶磁，我看的出來都是非傳統，創意性也非常高。

他基本上遵循罐、壺與花瓶的形狀，利用裝飾性的浮雕，來呈現布列塔尼的景或人物主題，根據浮雕的輪廓，上不同的釉，最後達到捏絲琺瑯的效果。

這效果跟他1888年完成的一些畫作一比較，風格一模一樣，也就是說，用深的輪廓來分隔形狀與顏色，使形狀變得清晰，顏色變得鮮明，這新的美學就叫分隔派，字源是從法文的「分隔」（Cloisonner）延伸過來的。

高更的陶藝品藝術性高，但市場卻小，他無法靠這個技術賺大錢，但也時常把他的陶瓷品介紹到畫作裡，成為畫中最寶貴物件，可見他對此創作多麼滿意！

對日本版畫的癡迷

除了受陶藝的影響之外，他對日本版畫癡迷不已。

1883年，巴黎的小小美術館舉辦一場日本版畫展覽，從那刻起，文藝界人士爭相討論，日本版畫之所以誘人，在於大膽的風格、單純但強而有力的線條、動感的姿態……等等，同時，高更也發現它們有大片大片的單色區塊，因黑色輪廓，揮灑的顏色因而被突顯了出來，在那美麗的構圖與寧靜的氣氛之下，它們成功地傳達一種既優雅，又令人陶醉的韻律之感。

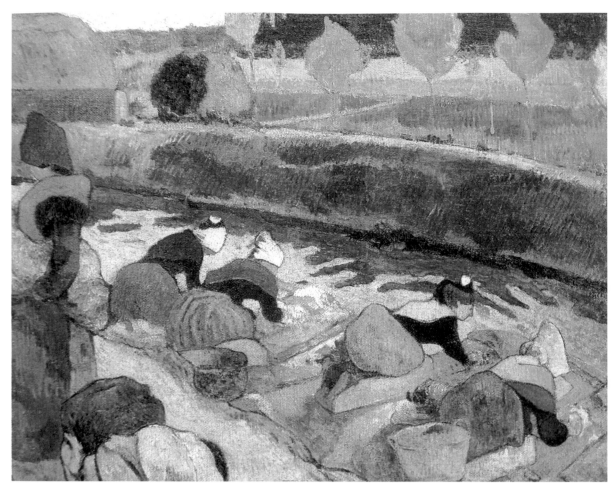

高更
阿爾的洗衣女
Washerwomen at the Roubine du Roi, Arles
1888年
油彩，粗麻布
75.9 x 92.1 公分
紐約，現代美術館

高更當時寫信給伯納德，說：

……好好看看日本人，他們畫得極好，在他們作品裡，你可以看到室外的生命，在太陽下沒有陰影……。

現在，他捨棄了印象派常常玩弄的光與錯視法，盡可能遠離人們為事物製造的假象。

高更在好幾幅畫裡，直接將葛飾北齋（Katsushika Hokusai）與歌川廣重（Utagawa Hiroshige）的作品描繪出來，毫不羞澀地宣示日本版畫對他的影響。另外，若觀察高更在1888年畫的〈海浪〉、〈船〉、〈佈道後所見〉、〈靜物與三隻狗〉……等等，也可以清楚地看到歌川廣重與歌川国芳（Utagawa Kuniyoshi）的影子。

同樣地，這幅自畫像〈牛與海角〉具有濃厚日本版畫的特色。

高更
亞歷山大·科勒夫人的肖像畫
Portrait of Madam Alexander Kohler
1887年
油彩，畫布
46.3 x 38 公分
華盛頓，國立美術館

※ 右方是高更的陶藝品〈有角的老鼠〉
　Horned Rats

高更
洋蔥，甜菜根，日本版畫
Still Life with Onions, Beetroot, and a
Japanese Print
1889年
油彩，畫布
40.6 x 52.1 公分
私人收藏

象徵之路

在畫〈牛與海角〉的「牛」時，高更已經踏入了象徵主義，他說：

明顯地，象徵之路充滿著陷阱，我的腳趾早伸進去了，基本上，這是我的本質，一個人應該隨自己的性格走才對。

雖然他承認象徵主義不怎麼好玩，甚至危機四伏，每次總要步步為營才行，但既然是他的本性，就只好繼續陷下去，別無他法了。

高更一生帶著牛脾氣，很固執，

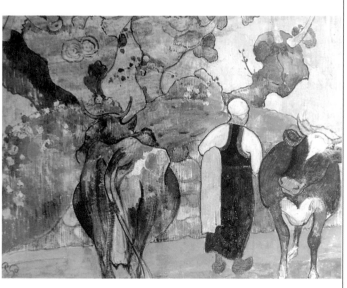

高更
風景裡的村姑與牛
Peasant Woman and Cows in a Landscape
1889-90年
水彩，水粉，白底厚紙
26.4 x 31.9 公分
私人收藏

轉彎處的布列塔尼女人
Breton Women at the Turn
1888年
油彩，畫布
91 x 72 公分
哥本哈根，新嘉士伯藝術博物館

一切只跟隨直覺走，如今他走到了象徵主義之路。

這隻上岸的牛代表的就是藝術家本人，他坐船，航行，經歷波濤洶湧，靠岸，踏上土地，執著的往前衝，一生就如此不斷的重覆，過程有如宗教般的儀式，莊嚴與神聖。

最符合本性的一張

他的流浪生涯在此被他描繪的淋漓盡致，我可以說在所有的自畫像裡，這張最能表現他的性格。

誰在佈道呢？

高更

佈道後所見
Vision after the Sermon
1888年
油彩，畫布
74.4 x 93.1 公分
愛丁堡，蘇格蘭國立美術館

　　1888年春夏，高更正在阿凡橋醞釀一個新的風格，十月份時，他順利完成這張〈佈道後所見〉，這不但是藝術家的第一件宗教畫，更是美學突破的驚人之作。

　　在這裡，有一群跪著禱告的布列塔尼女人，右上方一對打鬥的人物，中央一棵樹以對角線劃過，在左上方的樹下有一隻小牛。

　　乍看之下，每個元素都不相干，卻全放在一張畫裡，不由得讓我聯想到十九世紀勞特拉蒙伯爵

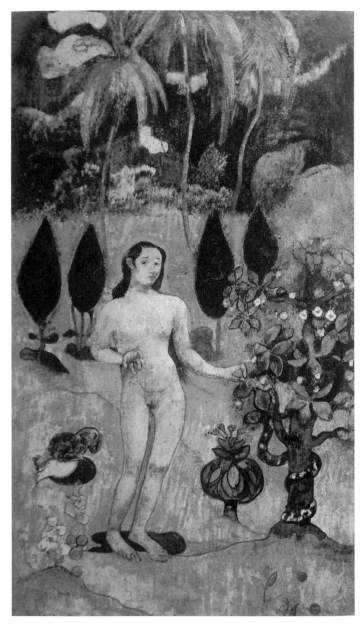

高更

異國夏娃
Eve Exotique
1890年
油彩，厚紙板
43 x 25 公分
巴黎，私人收藏

（Lautréamont）在詩行中寫的「當裁縫機與雨傘在解剖桌上不預期的相遇，如此美麗！」

人類的墮落

中央對角線劃過的一棵蘋果樹，樹上有綠葉，為了製造陽光的效果，隙縫被塗上綠黃，這棵大樹在把空間分割成一左一右，此外，它的存在還隱喻著聖經創世紀的一段故事。

伊甸園中有一棵知識果樹，上帝命令不該吃上頭的果子，但魔鬼化身成蛇，慫恿夏娃違背上帝，夏娃再勾引亞當，於是兩人吃下了果子，眼睛一亮，從此，人類就開始墮落，掉入苦難的深淵，永不得超脫，這「失落的伊甸園」的意象始終困擾著高更，也因如此，他成了一只失落的靈魂，只有竭盡全力，努力將它拾回，他才能恢復元氣。

他一直在尋找「伊甸園」，也導致他之後為什麼宣示拋棄歐洲的墮落價值，擁抱原始文化的原因了。

內心的騷動

這一群正在禱告的女人，身穿黑衣，戴上白帽，用的是未經調和的顏色，同時也以藍黑來描輪廓，儼然運

用他新發明的分隔法，確實把這些女子樸質的模樣強調出來，但外表之下又藏著什麼情緒呢？

　　右上方的這一對摔角人物，裸腳漆上全橘，有翅膀的那位是天使，他穿上群青色的衣袍，另一位是聖經的人物雅各，他身上一襲的深綠。

　　關於天使與雅各爭鬥的主題，在《聖經・創世紀》被記載的很清楚，高更並不是將文字轉為圖像的第一人，其實之前已有不少藝術家們處理過了。高更從小就認清人性的不單純，對怎麼透視偽善的面目相當有本事，當他看到女子們一付乖順的模樣，看似單純，但猜測她們內心一定騷動一番。他在想像這些人正經歷一場交戰，是上帝與魔鬼之間的對抗，雅各與天使的打鬥隱喻的就是這場靈魂的試煉。

　　我們再看看樹下的那一隻小牛，舉起腿，躍躍欲

高更
靜物，格樓涅克饗宴
Still Life, Fête Gloanec
1888年
油彩，畫布
36.5 x 52.5 公分
奧爾良美術館
Musée des Beaux-Arts, Orléans

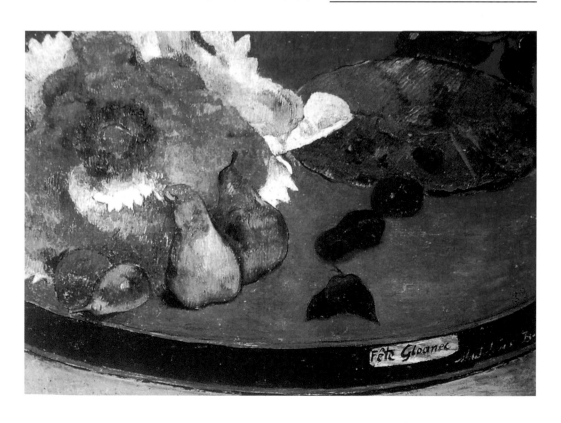

試動了起來，而地上佈滿一片朱紅，如此相混與搭配，十足的表現西班牙鬥牛與血液迸出的熱烈與奔騰。高更用「動物血的色欲」意象來傳達這群女子的火熱。

往下看的景象

若我們仔細觀察每個物件，包括女子、樹、摔角與牛，他（它、牠）們的大小比例顯得很不一致，高更為何要這麼安排呢？

原來，他意圖將想像與真實區分開來，也就說：女子的外表是真實的，比例被畫得恰到好處；然而樹、摔角與牛不是被畫的過大就是過小，與實體完全不符，這表示「想像」。在這裡，他創造了一個超現實的奇幻，不是嗎？

這幅畫的描繪是由上往下看的角度，因此猶如上帝奇幻看人間的景況，祂目睹到這群女子在保守、虔誠、與沉靜的外表下，內心卻產生激烈的抗爭，隨時都有爆發的可能。

我們再看看最右邊的這名人物，根據他的側臉判斷，他就是高更本人，在這裡他扮演起一個牧師的角色。

將迷思轉向真實

在〈佈道後所見〉，高更正在向我們佈道，內容跟宗教與道德的超越有關，他在此慎重的宣稱：我們活在一個虛偽的世界裡，基督教與文明讓人拋棄對自我的信仰，不但如此，也讓人拋棄對原始與直覺的感動，長久以來，這成了人們解不開的迷思。

所以，高更在此將這迷思轉為真實，要我們看了之後，好好做省思。

在這張畫裡，他喬裝為一位佈道者，述說的不外乎他美學的、哲學的、宗教的、與道德的理想。

佈道後所見 局部
※ 此男子就是高更本人

孽子的友誼與愛情

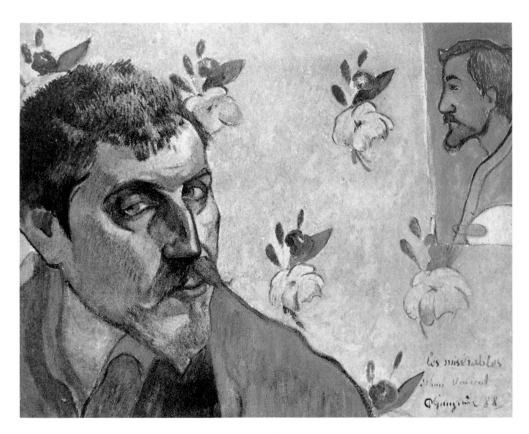

高更
自畫像，悲慘世界
Self-Portrait, 'Les Misérables'
1888年
油彩，畫布
45 x 55 公分
阿姆斯特丹，梵谷博物館

　　1888年從一月到十月之間，高更與梵谷通信十分頻繁，他們一人在阿凡橋，另一人在阿爾，藉由信件來往，彼此交換了不少意見，當時，梵谷租下了兩層樓的黃屋，並邀請他過去，一起共創南方畫室，高更說好，到1888年9月還遲遲未到，梵谷在焦慮之下要求他作一幅自畫像，當作友誼的標誌，就在這情況下，高更畫下一張〈自畫像，悲慘世界〉寄給梵谷。

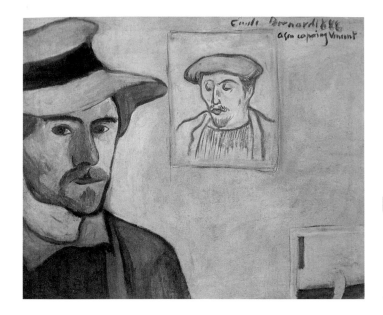

伯納德 Emile Bernard
自畫像，牆上掛有高更自畫像
Self-Portrait with a Portrait of Gauguin
1888年
油彩，畫布
46.5 x 55.5 公分
阿姆斯特丹，梵谷博物館

辨識與滿意之作

當梵谷收到這幅高更的畫像，非常的失望，按捺不住地說：

這是一個人被扭曲折磨後的肖像，看起來像一個囚犯，沒有絲毫的快樂，像個生病的人似的。

雖然他下了一個負面的評論，但卻到處拿給人看，當高更10月23日抵達阿爾時，當地人一看到他，就馬上認出他。

高更在回憶錄裡記載了這一段：

天還未亮，我就抵達了阿爾，在夜間咖啡館等到黎明，主人看到我，興奮地叫了起來：你是那人的好友，我認得你。我相信那聲驚叫是因為他已經看過我的自畫像，就是我送給梵谷的那一張。

顯然地，梵谷驕傲地告訴別人自己有一位知心好友叫高更。

高更對這張〈自畫像，悲慘世界〉滿意的不得了，還說：我認為它是我最好的作品之一。

與伯納德合創的綜合主義

在這張畫裡，我們會發現最右側有一個小小的頭像，那是伯納德的側面模樣。同個時候，伯納德也畫了一張自畫像寄給梵谷，在伯納德的畫像裡，牆上也貼著一張高更的肖像。

這時，他們兩人都住在阿凡橋，情感非常好，每天一大早起床就到室外作畫，常常針對同景同物來創作，他們利用空閒時聊天，交換意見，絞盡腦汁地思考如何在藝術上創造一個全新的風格，高更說：

今年，我完全犧牲技巧與顏色，專心將功夫花在風格上，這逼迫我做一些其他以前從未觸碰過的部份。

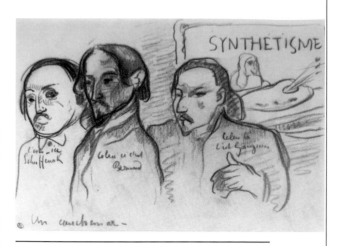

1889年，在伯納德的素描本裡，高更畫下這張〈綜合主義，一場夢魘〉，圖上人物是高更、伯納德、與舒芬納克(由右至左)，背景有「綜合主義」的字樣

最後如願以償，成功的蹦出一個新的美學，藝術家從實體、想像、觀察、過去的藝術、多文化與宗教中，取自各種不同的因素，運用抽象或象徵的手法，將它們綜合在一起，這項革命性的觀念，就是所謂的綜合主義。

有一次，高更在伯納德素描本的一頁裡畫下〈綜合主義，一場夢魘〉（Synthetism, A Nightmare），圖中人物包括高更、伯納德與舒芬納克（由右至左），背景有「綜合主義」的字樣，雖然「一場夢魘」聽來有些諷刺，但畫面卻說明了綜合主義的起緣。

對瑪德琳的愛意

高更畫下一張綜合派的代表作〈瑪德琳的肖像〉，在這裡，藝術家以稍微側面的角度刻畫女主角的頭，她是誰呢？原來，她是伯納德的妹妹瑪德琳，1888年夏天，她來到阿凡橋，也暫留一段時間，她性情活潑，長得又漂亮，立即成為人們專注的焦點。當高更一見到她，就無可救藥地愛上她，儘管兩人之間相差23歲，瑪德琳對他也有過愛意。

若拿〈自畫像，悲慘世界〉跟〈瑪德琳的肖像〉比較，會發現頭形、姿態、臉部特徵及拋媚眼的模樣，幾乎都一模一樣。

高更

瑪德琳・伯納德肖像
Portrait of Madeleine Bernard
1888年
油彩，畫布
72 x 58 公分
格勒諾布爾繪畫及雕刻美術館
Musée de Peinture det de Sculpture, Grenoble

伯納德

在愛之林的瑪德琳
Madeleine in the wood of love
1888年
油彩，畫布
137 x 164 公分
巴黎，奧塞美術館

我們再觀察一下這自畫像的背景，高更說：

背景是純鉻黃，小孩般的束束花朵散開來，就像年輕女孩的臥室。

年輕女孩的臥室？表示他在想像瑪德琳的房間，幻想著如此天真與浪漫！再看看〈瑪德琳的肖像〉這張，從牆上貼的作品，可以判斷那是高更的房間。

若說這兩張是用來紀念他們之間短暫的愛情，詮釋為一對情人畫，其實一點也不為過。

加諸而來的重擔

高更之所以用「悲慘世界」標題來形容，是因為他剛讀完雨果（Victor Hugo）的小說《悲慘世界》（Les Misérables），發現自己像極了故事中的叛逆英雄尚萬強（Jean Valjean），他說：

首先，那是一個惡棍的頭，就像尚萬強，我是一個惡名昭彰的印象派畫家，永遠得背負世間的重擔……。

高更的惡名昭彰是因為他的獨特，他的不平凡，肩上背著一個原罪，說來這是天才的宿命啊！

志氣與風骨

　　高更那張臉散發火燄般的氣勢，他說自己像土匪，到處得罪人，不得人歡心，但另一方面，他不屈服，不向現實低頭，內心激烈的交戰是在所難免，當然，最後表露出的那張臉，絕不可能是愉快、和諧、禮貌或合宜的，然而，卻代表了一個人的高昂志氣與超凡風骨。

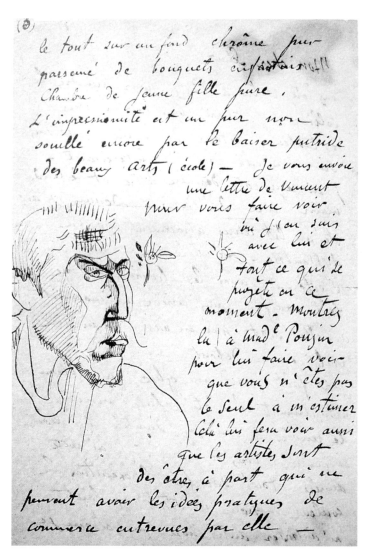

高更1888年10月9日寫給舒芬納克的一封信。上面描繪一張自我肖像，這是他之後一用再用的頭像原型。

梵谷的高更（一）：瀕臨犯罪的邊緣

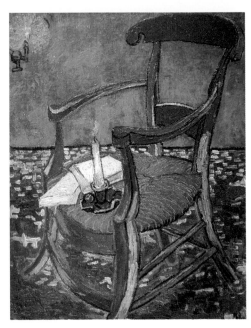

梵谷

高更的扶手椅
Gauguin's Armchair
1888年
油彩，畫布
90.5 x 72 公分
阿姆斯特丹，梵谷博物館

1888年11月，梵谷畫下了〈高更的扶手椅〉，來代表高更，裡面有一些物件，卻沒有人物，因此可稱之為「無人的肖像畫」。

椅子的意象

在同時，梵谷也完成另一張〈梵谷的椅子〉，這回代表的是自己。這兩件作品同時擺出來，自然形成一個對比，然而，「椅子」的意象從哪兒來呢？有兩個線索可探尋：

一，1882年7月，他在一份英國的期刊《平面圖》（Graphic）上看到一張〈空椅〉，那是由畫家路可・費爾德茲為文學家狄更斯畫的一張椅子，當時狄更斯才剛過世。在這張圖裡，人已逝，精神卻還在那兒，這深深感動了梵谷，幾年後，這意象突然敲打了他的心門，於是他決定將空椅的震撼力表現出來。

二，在1880與1881年時，高更分別畫下〈在椅子上〉與〈室內〉，在前面這幅，椅子上放著一把他鐘愛的曼陀林，後面這一幅的右下角有一張沒人坐的空椅，這位置是預留給自己的，所以這兩件作品都算是高更的自畫像。或許當他跟梵谷聊天時，談過這兩幅畫代表的意義，之後才激發梵谷。

梵谷

梵谷的椅子
Van Gogh's Chair
1888年11月中，阿爾
油彩，畫布
93 x 73.5 公分
倫敦，國立美術館
London, National Gallery

物件的代表

有關〈高更的扶手椅〉與〈梵谷的椅子〉，梵谷說：

我的是一張木製的椅子，墊底部位不怎麼堅固，紅地磚之上都呈現了黃色，椅子靠在牆上（是屬於白日）；然後，在高更的扶手椅，有紅與綠的晚間效果，牆與地板也是紅與綠，座位上則放有兩本小說與一支蠟燭。

梵谷的椅子很簡樸，上面放有煙斗與煙草，下方是冰冷的紅磚地面，旁邊有粗舊的藍門，背後一只黃箱子。那麼高更的椅子呢？兩側不但有扶手，上面擺著蠟燭與兩本書，下方鋪有近似紅色的溫暖地毯，在綠牆上還點著一盞燈，兩個赤紅的火心在那兒滾滾地燃燒，這兒有十足的〈食蕃薯的人〉氣氛，像天花板上懸掛的燈火心蕊那般的紅，照亮漆黑的房間，更溫暖了人心。

路可・費爾德茲（Sir Samuel Luke Fildes）〈空椅〉（The Empty Chair）

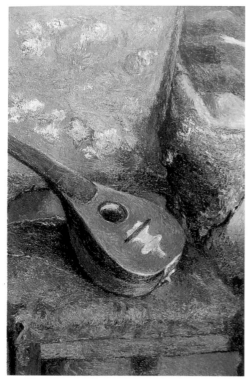

高更
在椅子上
On a Chair
1880年
油彩，畫布
47 x 31 公分
私人收藏

高更
室內
Interior, Rue Carcel
1881年
油彩，畫布
130 x 162 公分
奧斯陸，國立美術館

　　我們目睹梵谷大方地對待高更，卻苦了自己，沒錯，高更在回憶錄也坦承梵谷一生在遵循利他主義，履行一個博愛的精神。

高更的性格

　　若將這兩件作品擺在一起，也可以察覺到梵谷如何刻畫兩人不同的性格，對於充滿黃澄澄的〈梵谷的椅子〉，他說：

黃是愛與慈善的象徵，是太陽的溫暖顏色。

　　至於〈高更的扶手椅〉，他說：

我嘗試用紅與綠來表示人性黑暗的一面。

　　一個白日，另一個黑夜。

　　之前在〈自畫像，悲慘世界〉，高更把自己比喻成叛逆英雄尚萬強，這已讓梵谷覺得不太舒服；之後，跟他住在一起，漸漸發現高更喜歡上妓院，愛玩劍術，瘋狂到超過繪畫的欲望，於是他說：

高更的血液與性慾超越他的野心……。一個男人中的男人，雄性十足，背後隱藏人性的黑暗，似乎瀕臨犯罪的邊緣，非常危險。

　　梵谷特別察覺到高更的黑暗面，所以在扶手椅這張，他畫的不是光明磊落的白日，而是「瀕臨犯罪邊緣」的黑夜。

食蕃薯的人
The Potato Eaters
1885年
油彩，畫布
82 x 114公分
阿姆斯特丹，梵谷博物館

野性與原始

　　高更若知道梵谷如此評論他，我想他只能贊成一半，怎麼說呢？

　　高更最厭惡虛偽的人，自認為內心坦然如明日一般，若說雄性十足，倒也是真的。

　　兩人都屬於非學院派，年紀大之後才學畫，才決定當藝術家，他們也急切地逃離都會，自己跑到鄉村，孤獨地創作，在很多方面，他們很類似，不過，對於性格而言，兩人脾氣都不好，高更比較直比較野，梵谷則會生悶氣。

　　高更的野性與原始的性格，在梵谷的眼中，實在太過火了。

Gauguin's Dream : Ancestors and Ideals CHAPTER3 從單純到綜合 83

梵谷的高更（二）：停不住腳步的旅人

梵谷

戴紅色貝雷帽的男子
Paul Gauguin in a Red Beret
1888年 12月
油彩，麻纖維
37.5 x 33 公分
阿姆斯特丹，梵谷博物館

這是梵谷1888年12月畫的〈戴紅色貝雷帽的高更〉。

在黃屋住了幾個禮拜之後，高更嘗夠了「南方畫室」的滋味，認為繼續待著絕非長久之計，於是興起了旅行的欲望，想到玻里尼西亞的某個島嶼，建立自己的「南洋畫室」，但對梵谷來說，高更若真的離開，他的夢想不就破滅了嗎！

梵谷開始患得患失，起了疑心，偏執狂的症狀變得更加嚴重，這件作品正是在這情況之下完成的。

藝術品味的差異

梵谷與高更經常相偕外出，找景作畫，時常針對同個景物或模特兒來創作，兩人在黃屋住了九個星期，共產下四十多張名畫，他們之間的相互影響與撞擊是明顯的。

12月中旬，他們一同到蒙彼利埃的法柏爾美術館（Musée Fabre），回來之後爭執不斷，弄得面紅耳赤，梵谷形容：

高更和我談論了很多有關德拉克洛瓦、林布蘭特、及其他畫家的作品，爭論到發出電力，從我們腦袋裡發射出來，消耗的情況猶如用過的電池一樣。

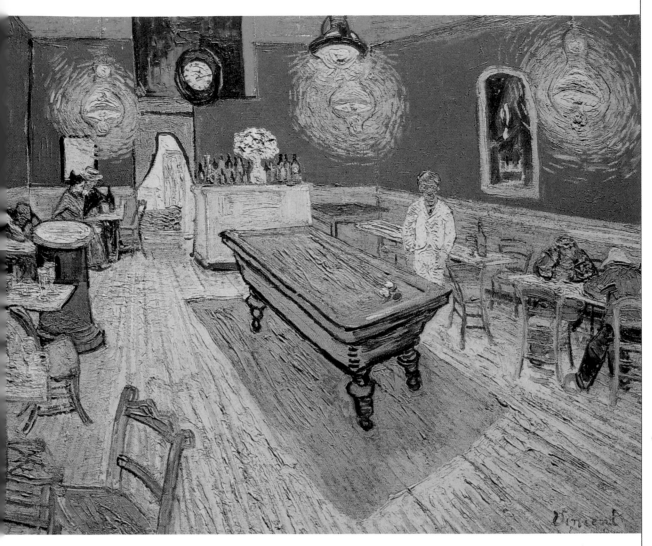

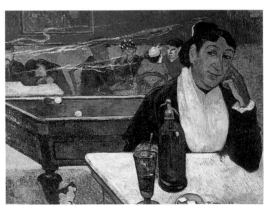

梵谷

夜間酒館
The Night Café
1888年9月初
油彩，畫布
70 x 89 公分
耶魯大學美術館
Yale University Art Gallery, New Haven,
Connecticus

高更

阿爾的夜間酒吧
1888 年
油彩，畫布
61 x 76 公分
莫斯科，普希金美術館

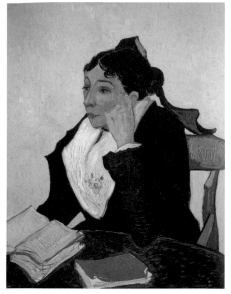

電池耗盡後發出的激流，象徵兩位大師的對話已產生劇烈的火花，但也突顯出兩人的差異。

高更也透露梵谷對像林布蘭特、梅松尼爾（Meissonier）、蒙地伽利（Monticelli）等畫家很感興趣，想到他們還會感動得流淚，但他對高更崇拜的英雄，譬如安格爾、竇加、與塞尚等人卻嗤之以鼻，他們在藝術品味的差別之大，由此可見一般了。

梵谷

有書本的阿爾女子
1888年 11月
油彩，畫布
91.4 x 73.7 公分
紐約，大都會美術館

處不來了

在他們鬧得不可開交之際，梵谷寫下了一封信，內容是：

高更

羅馬石棺公園
Alyscamps
1888 年
油彩，畫布
91 x 72 公分
巴黎，奧賽美術館

梵谷

羅馬石棺公園
1888 年
油彩，麻纖維
91 x 72 公分
奧特婁，克羅勒-穆勒博物館
Rijksmuseum Kröller-Müller, Otterlo

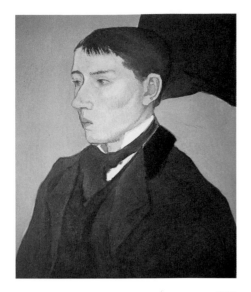

高更

魯林兒子的肖像畫
Portrait of Roulin's Son
1888年
油彩，畫布
51 x 43 公分
私人收藏

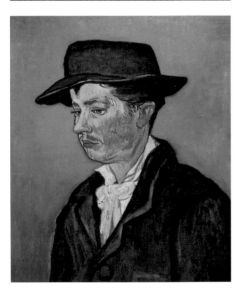

梵谷

大兒子：阿爾門・魯林
The Older Son：Armand Roulin
1888年
油彩，畫布
65 x 54 公分
鹿特丹，布尼根博物館
Museum Boijmans Van Beuningen, Rotterdam

我自個兒認為高更已不適合住在這良善的阿爾城，也不適合待在我們一同工作的黃屋，特別是他跟我處不來了。

事實上，他和我都需要克服困難，這些難處大多在我們的內心，而非外在因素。總之，我認為他要嘛不就離開，否則就會好好地待下來。

我請他好好想一想，在真要離開之前，再整個評估一下。

高更很強勢，也很有創造力，但他需要平靜，如果不能在這兒找到平靜，他將如何在其他方找到呢？

　　從以上文字看來，梵谷似乎是清醒的，但其實他的焦慮與痛苦已緊繃到最高點了。

疑神疑鬼

　　在本性上，高更是一個停不住腳步的旅人，離開阿爾是遲早的事，梵谷心裡早就應該要準備好。

　　從〈戴紅色貝雷帽的男子〉，可以探知梵谷疑神疑鬼的心態，察覺出他的恐懼，害怕高更隨時背著他，遠走高飛。

　　沒多久後，就在聖誕節前夕，梵谷受不了最後自殘了。

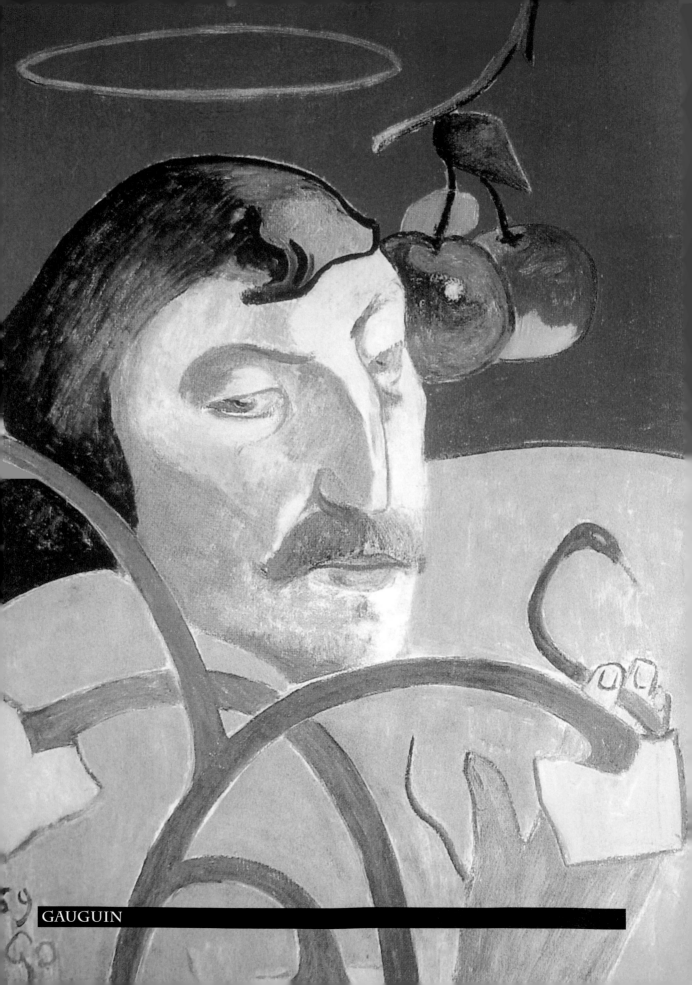

GAUGUIN

CHAPTER 4

從苦難到勇往直前

高溫的精神交戰

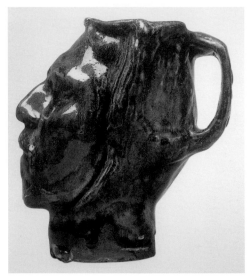

梵谷

自我肖像罐
Self-Portrait Jug
1889年
粗陶,上釉
19.3 公分
哥本哈根,裝潢和應用藝術博物館
Kunstindustrimuseet, Copenhagen

〈自我肖像罐〉是高更在1889年初完成的作品,基本上,這外形是兩種形象的混合,一是流行的大啤酒杯,二是祕魯陶器的擬人模樣。

若仔細看,這是一個被砍掉的頭,有高更本人的臉部特徵,沿著一些輪廓,灑上了大量的紅釉。

兩處血景

高更怎麼把自己弄成這樣呢?

1888年底與1889年初,藝術家目睹到兩個恐怖的景象:

一,梵谷的自殘。當割耳事件發生時,高更並不在現場,他待在旅館,隔天回黃屋時,竟發現屋子外面圍繞著人群與警察。然後,他們全盯著他,並說梵谷死了,責怪他把朋友害成這樣,當高更一進屋,看到一樓地上好幾條沾血的毛巾,小樓梯與二樓的地下也沾滿了血,入房後,看見梵谷躺在那兒,看似無生命跡象,他輕輕地拍他,發現身體留有餘溫,於是他放心了。

二,幾天後,他在巴黎的一處斷頭臺,目睹一個犯人的頭被砍下來,那種流血與慘狀令人噓唏不已。

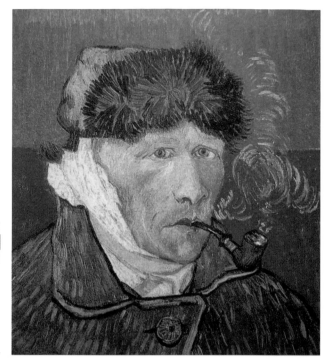

梵谷

耳朵有繃帶，含有煙斗的自畫像
Self-Portrait with a Bandaged Ear and
a Pipe
1889年1月，阿爾
油彩，畫布
51 x 45 公分
倫敦，私人收藏

高更

靜物與日本版畫
Still Life with Japanese Print
1889年
油彩，畫布
73 x 92 公分
紐約，私人收藏

※ 右邊的花瓶就是〈自我肖像罐〉

這兩起連續事件，都有遍地灑落的鮮血，加上那張無助的臉，此景象烙印在他的腦海裡，久久無法釋懷，於是他創作了這個花瓶。

沒多久，他完成了一張靜物畫，桌上放的就是這個花瓶，上面還稀疏地插了美麗的花朵。

一大夢魘

割耳悲劇發生後的一年半，梵谷就過世了。聽到這不幸的消息，高更說：

我已預言這遲早會來臨，這可憐的人總在與瘋狂對抗，忍受災難，這時候死去，對他來說是苦難的結束，反而是個大解脫。來生，他將會因他生前的善行得到好報，他應該覺得欣慰的是，他的弟弟從未拋棄過他。他死時，也清楚知道該走了，帶著他愛的藝術，與不憎恨的心。

梵谷的命運給了高更一個極大的震撼。

之後，高更的兒子波拉寫下一本傳記《我的父親，高更》，裡面講到高更在獨處時，經常哭的很傷心，甚至自言自語，彷彿在跟死去的梵谷說話，那樣的輕柔。

高更的朋友竇仁也曾表示：

當高更說出文生（即梵谷）的名字，他的聲音就變的非常溫柔。

藝術的烈士

高更的不被了解，不僅在性格上，在藝術上亦是如此。

從這〈自我肖像罐〉，高更不僅將友人的悲劇加諸在自己的身上，更把自己刻畫成一個苦難的烈士，為此，他說：

作一個烈士，革命是需要的，我的作品被認為是現今繪畫的產物，跟限定的與道德的成果相比，其實一點都不重要，我的繪畫已解放，脫離了束縛，早就從學派、學院、與平庸者的結盟的壞名聲中脫離出來。

平庸者喜歡大夥結盟，這些狐群狗黨們混在一起敗壞藝術的名聲，這是高更一直極力要爭脫的，因為他自由與獨立的靈魂使然，當然，最後伴隨而來的並非甜蜜或安逸，反倒是苦難接踵而來。

內心燃燒的怒氣

這作品是用高溫的窯燒製而成，因陶土與熱融合在一起，閃現了紅與紫的火焰，在那兒熊熊地燃燒，反應出沒有別的，而是藝術家的精神交戰啊！

彌賽亞附身

橄欖園的耶穌
Christ in the Garden of Olives
1889年
油彩，畫布
73 x 92 公分
諾頓美術館，西棕櫚灘
Norton Gallery of Art, West Palm Beach

約1889年11月，在普勒杜，高更畫下這張〈橄欖園的耶穌〉，在這兒，耶穌位於左半側，他憔悴地低下頭，倚在橄欖園的一角，中間有一棵直立的樹幹，右側有兩位嬌小的人物，他們是耶穌的徒弟，卻偷偷摸摸地，與耶穌保持一段距離，顯然畫面參考了聖經裡的故事，暗示徒弟遺棄、背叛了導師。

若我們看到耶穌的臉，會發現全是藝術家本人的臉部特徵啊！

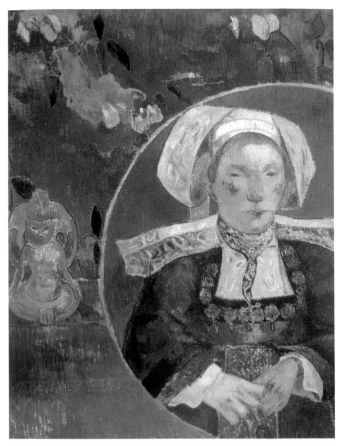

高更

美女，沙特夫人肖像
La Belle Angèle, Portrait of Madame Satre
1889年
油彩，畫布
92 x 73 公分
巴黎，奧塞美術館

自尊心受傷

當高更在做這張畫時，他身心疲憊不堪，吃不好，穿不好，畫也賣不出去，另外關鍵的是，他在藝術上，嘗到兩次被遺棄的滋味。

一是當〈佈道後所見〉作品完成後，高更並不打算賣，想將它送給西隆教堂（Nizon），但教堂的神職人員認為它有挑釁與褻瀆的意味，更覺得是一張爛畫，表示一點興趣也沒有，無情地回絕了他。

二是1889年8月，他在阿凡橋待上一個月，為沙特夫人畫了一張〈美女，沙特夫人肖像〉，完成之後，他準備送給她，卻被她狠狠的拒絕，當場還丟出一句：「這畫的多糟糕啊！」

然而，問題是這兩張都是高更美學的突破之作，他非常滿意，還認為它們是無價的，現在連要送人都會被人嫌，因此，自尊心大挫，有嚴重受辱的感覺。當時他苦澀地說：

那些總斥責我的人並不了解什麼是構成藝術家的本質。

他說的沒錯，西隆教堂的神父與沙特夫人一點也不懂藝術，在多年之後，他們非常後悔當初的決定。

基督受難像

畫〈橄欖園的耶穌〉之前的三個月，高更已完成了幾件跟耶穌受難有關的作品，像〈黃色耶穌〉與〈布列塔尼的基督受難像〉，有的被掛在十字架上，有的是死後從十架上抱下來，這並非是高更憑空想像的，而是他在當地所見的古蹟，分別是Tremalo教堂的十字架與西隆路邊的基督受難雕像。

若拿〈橄欖園的耶穌〉跟這兩張畫比較，在構圖上有幾許類似，中間的樹幹、十字架、與直立的柱子，這垂直因素成為畫面的關鍵支柱，而耶穌斜角45度給予人一種悲慟的力量，可把觀看人的情緒拉到最高點。

高更

布列塔尼的路邊神像
Wayside Shrine in Brittany
1898-99年
木刻版畫
15.2 x 12.1 公分
紐約，大都會博物館

※ 在大溪地時，回憶布列塔尼的路邊情景

高更

黃色耶穌
The Yellow Christ
1889年
水彩
15.2 x 12.1 公分
紐約，查普曼收藏
Champman Collection, New York

Tremalo教堂裡的十字架

在畫耶穌的經驗中，他體驗到自己跟祂的遭遇相似，所以不難想像為什麼會把自己畫成救世主的樣子了。高更說：

我發現我心理狀態跟荒野間的沉悶人物一模一樣。

他猶如走在荒野裡的受難者，所以決定在作品裡將自己放逐於在孤獨裡。當畫完成後，他立即寫信告訴梵谷：

我完成了〈橄欖園的耶穌〉，藍藍的天空，綠綠的微光，所有的樹彎曲在紫色團塊裡，紫蘿蘭色的土壤，耶穌一身的暗赭色，朱紅的頭髮，此作品注定被人誤解，因此，我決定將它留在我身邊。
其實那是我的自畫像，它代表理想的支離破碎，代表神性與人性的痛苦，耶穌全然地被遺棄，他的弟子離開他，祂躲在一處，靈魂受傷了。

在此，神性與人性結合在一塊，彌賽亞附在高更的身上。

藝術家與造世主的同體

高更把自己畫成受難耶穌的模樣，融入一個「藝術家與造世主同體」的觀念，有趣的是，為什麼藝術家如此做時，一定要讓自己留長髮、八字鬍、與烙腮鬍呢？

這可追溯到中世紀的畫家揚・范・艾克，他的一幅〈聖像〉成了經典，之後，第一位將自己畫成耶穌的藝術家是北文藝復興的杜勒。

在1500年，杜勒作了一張〈自畫像〉，把人放在正中央，直挺的杜勒，眼睛直視前方，左右兩邊幾乎完全對稱，這張臉的樣子受到了〈聖像〉的影響，所謂「聖相」即是耶穌的臉，那承襲了早期拜占庭教堂中耶穌審判者的形象，話說回來，杜勒在此穿上豪華的動物皮衣，儼然扮演一位尊貴的「審判者」。

西隆村附近有一座基督受難像，這「三個瑪麗亞扶持耶穌身體」的形象對高更影響深遠。

揚・范・艾克 Jan van Dyck

聖相

Christ
油彩，畫板
44 x 32 公分
德國柏林國立博物館
Staatliche Museen zu Berlin

阿爾布雷特・杜勒 Albrecht Dürer

自畫像

1500年
油彩，木板
67 x 49 公分
慕尼黑，舊美術館
Alte Pinakothek, Munich

阿爾布雷特・杜勒

痛苦的男子

Man of Sorrows
1522年
鉛尖筆素描，藍綠紙
40.8 x 29 公分
德國，不萊梅美術館
Bremen, Kunsthalle

※此畫已在二次世界大戰期間
遺失了。

　　杜勒1522年又畫了另一張自畫像〈痛苦的男子〉，描繪耶穌的受苦與徬徨，這時沒有尊貴的氣息，卻是一位即將走上十字架的受難者，1520年代後，杜勒的健康逐漸走下坡，身心痛苦不堪，這張畫闡述藝術家受盡折磨，就像耶穌被糟蹋一樣。

　　像這樣人與神的同體觀念，漸漸被後人延用，特別是二十世紀以後的藝術家，像梵谷、達利（Dali）、夏卡爾（Chagall）、培根（Francis Bacon）……等等。

最後的救贖

　　在〈橄欖園的耶穌〉，高更捕捉的不外乎一種人道的精神，他造就了偉大的藝術。其所遭受的肉體痛苦，與心靈的折磨，最後可從他的作品得到美學的與精神的昇華與救贖，這不就等於創造者（藝術家）在世上所承擔與給予的嗎！

藝術家思想的寶座

高更

有黃色耶穌的自畫像
Self-Portrait with Yellow Christ
1889-90年
油彩，畫布
38 x 46 公分
莫里斯・德尼家族收藏
Musée Départmental Maurice
Denis Le Prieuré, Saint-Germain-
en-Laye

　　在〈有黃色耶穌的自畫像〉，高更本人穿上藍襯衫與藍毛衣，魁梧地立在前端，背景分成兩半，左邊是之前畫的〈黃色耶穌〉，右側看來十分怪異，原來那是一件他的創作品——粗陶製的煙草罐〈古怪頭的高更〉。

　　在此，高更的臉變得好剛強，也好冷酷，而擺在背後兩側的重要作品，用意為何呢？

頭像的比較

　　高更想邀請觀眾看這張畫時，將焦點放在三個頭像，也就是拿前端這個冷酷的臉跟兩旁的黃色耶穌的臉與古怪頭做比較。

　　這時高更寫下一段話：

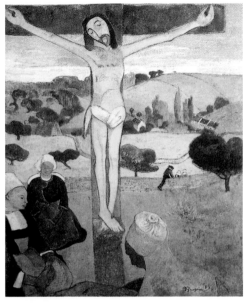

高更
古怪頭的高更
Portrait of Gauguin as a Grotesque
Head
1889年
巴黎，奧塞美術館

※ 這是粗陶製的煙草罐

高更
黃色耶穌
Yellow Christ
1889年
油彩，畫布
92 x 73 公分
紐約，水牛城，公共美術館
Albright-Knox Art Gallery, Buffalo, New York

如同亞洲人的臉一樣——灰黃的、三角的、陰鬱的……我每天都在檢視，突然覺得自己總是為生存掙扎，得屈服於可惡的自然律法之下，相當可悲。

　　這段文字中描述的「灰黃的、三角的、陰鬱的」，不就是黃色耶穌的臉嗎！為生存掙扎，得屈服在殘酷之下，不就是高更本人的寫照嗎！他那張冰冷的臉揭露的不就是這樣的心境嗎！

　　在右側的古怪頭，高更將自己刻畫成一個被糟蹋的體無完膚的人，談到這件作品時，他說：

這罐的人物已經在地獄爐裡被烤焦了，表現的極為強烈與火熱。

　　烤焦的高更內心絞痛不已，與前端的這尊冷酷高更一比，讓我們足足體驗到沸點到冰點之間的迴盪。

藝術家在此揭露一個事實，在面對人群時，對於內心藏有種種的激情，並不想多談，也不想可憐兮兮找藉口，於是在外表上，得裝出一付傲慢的姿態，雖然他知道他的沉默只會被人誤解成冷漠或殘酷，但越這樣，他越沉默，就算那傷口被人掀起，血流不止，他也會忍住那痛，繼續裝沒事。

眼睛的燃燒

　　在這件作品裡，眼睛也是我們應該關注的焦點，黃耶穌的眼睛是閉上的，古怪頭的眼睛是空洞的，而他的眼睛呢？炯炯有神的瞪著我們，他的心在那兒燃燒，那對眼睛儼然是藝術家思想的寶座。

　　高更在此顯得火熱，內心絞痛不已，相對之下，前端的這尊高更看起來冷酷多了。

　　其實，藝術家在此揭露的是，在面對人群時，對於內心藏有種種的激情，並不想多談，不想可憐兮兮的去找藉口，於是，在外表上，得裝出一付傲慢的姿態，雖然他知道他的沉默只會被人誤解成冷漠或殘酷，但越這樣，他越沉默，就算那傷口被人掀起，血流不止，他也會忍住那痛，繼續裝沒事。

你好，高更先生

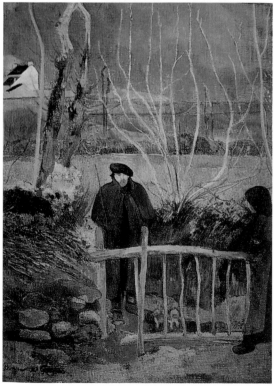

1889年6月，高更發現阿凡橋的觀光客越來越多，於是搬到鄰近的一個村落普勒杜，在這偏僻的地方，他畫下這兩個版本的〈你好，高更先生〉。

在這裡，高更以正面向著我們，他一身棕橘外袍，一頂藍色的貝雷帽幾乎蓋住了眼睛，整個構圖描述藝術家正從田野，光禿的樹林間，沿著小徑走到一處住屋，停在一個木築柵欄之前，內有一名布列塔尼女子，由於她背向我們，實在無法探知她的長相，以及她到底是誰？

你好，高更先生之一
Bonjour Monsieur Gauguin
1889年
油彩，畫布
113 x 92 公分
布拉格，國立美術館
Národni Galeri, Prague

你好，高更先生之二
Bonjour Monsieur Gauguin
1889年
油彩，畫布
75 x 55 公分
美國，德州，私人收藏

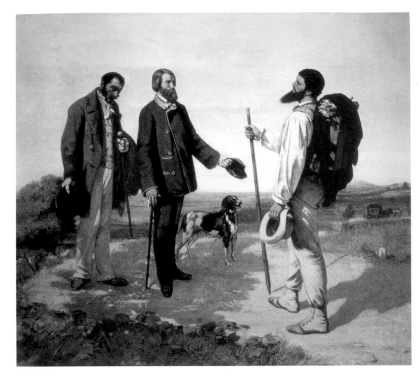

畫的起源

1888年12月，高更與梵谷一同到蒙貝利耶美術館看畫，此藝術之旅對兩位畫家影響很大，其中，高更在那兒看到庫爾貝的一幅名畫〈你好，庫爾貝先生〉。

在〈你好，庫爾貝先生〉，三位人物突然在原野間碰到面，他們都不約而同脫下帽子，向彼此問候，高更對此畫印象非常深刻，幾個月後，他畫下這兩張〈你好，高更先生〉。

在普勒杜時，高更待在馬利-亨利（Marie Henry）旅館，每天女主人都會親切地問候。在孤獨的時刻，這句「你好，高更先生」讓他覺得倍感親切，同時又回想起庫爾貝的名畫，於是，他決定用這句問候語當做兩張畫的標題。

我們會發現，當人問候他時，他沒有脫帽，也沒有回應，反而以冷酷相對。

相同與不同

這兩件作品，在同個標題下，構圖乍看似乎很類似，但若仔細觀察，它們的神情表現卻不太一樣。

畫的順序有先後之分，這位布列塔尼女子的背部面對我們，拿著黃繩，沒穿襪子的這一張，是第一版；而另一張女子的身體被削去一半，以側身向著我們的，那是第二版。以前後之分，我各別稱它們為〈你好，高更先生之一〉與〈你好，高更先生之二〉。

這兩張一比較，除了女子姿態與比例不同之外，地上與天空的，色調與氣氛的安排也不一樣，若將焦點放在高更身上，會發現〈你好，高更先生之二〉，他的臉毫無血色，十分蒼白，活像一個僵屍，穿的外

塞律西埃

維卡德的肖像
Portrait of Jan Verkade in Beuron
1903年
油彩,畫布
56 x 46 公分
莫里斯・德尼家族收藏

高更

麗達與天鵝
Leda and the Swan
1889年
粉蠟
36 x 27 公分
阿姆斯特丹,梵谷博物館

衣、長褲、鞋子與帽子大都一樣,但衣袍上多了那層生鏽與銅綠的顏色,表示他一穿再穿,漸漸變髒了,也漸漸被磨損了。

它們彼此的差異,我們或許會猜測這可能是因為天氣變化,或他心情不同所致。但有趣的是,他此刻寫了一封信給妻子,抱怨說:

在這裡,我活像一個粗野的鄉下人,被認為是個野蠻人,每天我都穿著同一條帆布褲工作,所有的衣物已在五年前穿破了。

在不同時間畫的兩件作品,穿著一模一樣,說明的是他窮的不得了,衣服一穿再穿,他也表示經常思念孩子,想回去探望他們,想擁抱他們,然而一想到自己連一件像樣的衣服都沒有,怕孩子們嚇到,最後只好作罷,這不堪的情景也成了他一生的隱痛。

旅館的裝潢

當高更住在馬利-亨利旅館時,年輕一輩的藝術家塞律西埃、迪漢、菲利格、莫福拉與莫瑞很仰慕他,紛紛來到此地,跟他住在一起,這群人佔用了旅館的整個飯廳,到處掛滿他們的作品。

他們還幫老闆娘的旅館作室內裝潢呢!在天花板上,畫一隻鵝正在抓一名女子頭髮上的跳蚤,上面寫著:「邪惡在想他,對他是邪惡的」;也有一個洋蔥的靜物畫,上面標示:「**我愛用油炒過的洋蔥**」;也有一個仿秀拉風格的靜物畫,上頭寫著一些輕蔑點描派的笑話。

在一牆面上還標榜著作曲家華格納的藝術信條：

我相信最後審判，世上所有的人都敢做神聖與高尚藝術的買賣，那些玷污與貶低這樣藝術的人，因他們卑賤的觀點，因他們貪圖利益，腦子裡只想如何佔有物質，他們必定下地獄。

這段話顯示這群畫家相信藝術的至高無上。

酒吧的門上掛的就是〈你好，高更先生之一〉，說來它被掛在此處再合適也不過了，怎麼說呢？象徵來到普勒杜的旅人，風餐露宿的，急需一個地方取暖，一旁的女子隱喻老闆娘出來問候，既使親切的一句話，也都能給予人無限的慰藉。

在這段期間，高更將不少的畫寄放在老闆娘這邊，一來可以賒帳，二來也期待有一天賺大錢時能把這些作品贖回來。

普勒杜的貢獻

普勒杜是個漁村，有海岸深谷，沖來的白色海浪、海藻、珠蚌外殼積成的深色岩石，又有徐徐的海風。

在這裡待了一年半，高更說：

至於我，整天拖著我一身的老骨頭，沿著普勒杜海岸到處走，像一個野蠻人一樣，留著長髮，什麼事都不做，倒製作了不少箭，並在海邊練習射獵物。

就是這個環境，讓他有一種接近南洋的感覺，之後，他將此地取名為「法國的大溪地」。

失落的樂園

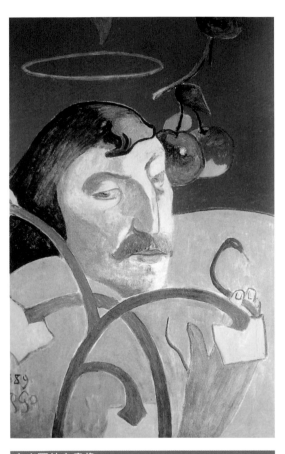

有光圈的自畫像

Self-Portrait with Halo
1889年
油彩，畫布
79.2 x 51.3 公分
華盛頓，國立美術館

〈有光圈的自畫像〉是1889年完成的作品，在此，用色大膽，樣式也幾近抽象，又有濃厚的裝飾風格。

在這裡，他以慣用三分之二的角度來刻畫自己的臉，下半部用亮黃，粗線條與幾近菱形的黃色區塊組合起來，頗像植物的莖與花，他手指上夾著一條蛇，讓這植物的莖與蛇身融為一體；上半部則渲染著一片大紅，上頭垂下兩顆蘋果，一棵深綠，另一顆半紅半綠；此外，人物頭上被冠上一個聖圈。

與迪漢肖像成對

這張〈有光圈的自畫像〉最後也被拿來裝潢馬利·亨利旅館，位置是在飯廳的一個大櫃子上，表面有兩扇門，一扇掛的是這張，另一扇掛的是高更另一件作品〈雅各·迪漢〉，很顯然的，這兩張畫互為對照，似乎傳達某種象徵的意涵。

〈雅各·迪漢〉是一張高更為好友迪漢做的肖像，他來自荷蘭，非常崇拜高更，願意跟隨他，兩人原先在巴黎相遇，經畢沙羅的介紹後他們才熟識，一

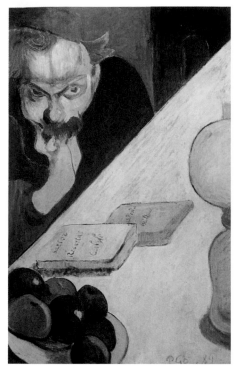

高更

迪漢

Meyer de Haan
1890年末
油彩，木板
80 x 52 公分
紐約，私人收藏

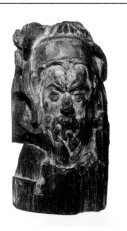

高更

迪漢的半身像

Bust of Meyer de Haa
1890年末
橡木
57 公分高
渥太華，加拿大國立美術館
National Gallery of Canada, Ottawa

碰面就很投緣，迪漢最初是在一家餅乾工廠當老闆，從商一陣子之後，覺得枯燥乏味，所以決然放棄賺大錢的機會，全心當一名畫家，因為背景類似，兩人可說惺惺相惜。

他們住在馬利·亨利旅館時，迪漢跟老闆娘談戀愛，雖然高更吃了點醋，但不損他和迪漢之間的友誼，反而與日俱增，迪漢對猶太教的神學與東方宗教及哲學很有研究，高更從他身上，倒學到不少的知識。

我們再回到這成對的兩件作品上，高更將自己畫成一個撒旦的模樣，用蛇來誘惑人吃樹頭上的蘋果，同時，他頭上又有一頂光圈，所以，神聖與邪惡都呈現在同一個畫面上；在〈雅各·迪漢〉，桌前放有兩本書，一本是卡萊爾（Thomas Carlyle）的《衣裳哲學》（Sartor Resartus），另一本則是米爾頓（Milton）的《失落的天堂》（Paradise Lost），一旁的迪漢正在思索。

這兩張畫都有強烈的諷刺意味。

排除上帝

高更想諷刺什麼呢？

從《衣裳哲學》與《失落的天堂》這兩本著作，可以得知高更對基督教的態度，他始終認為此信仰已經將人帶到一個沒知覺的世界，人的直覺、情感、原始與自然被掩蔽了，人缺乏了自由，也失去發展內心的欲望。

高更在〈有光圈的自畫像〉有意排除基督教信仰，扮起一個唯我獨尊的角色，人是有絕對的自由意志，不需要神，人同樣可以對抗邪惡，可以創造新的事物，諸如繪畫、雕刻、陶藝、思潮與美學觀。

在此，他明明白白地向上帝下了一帖挑戰書。

愛的呼喊

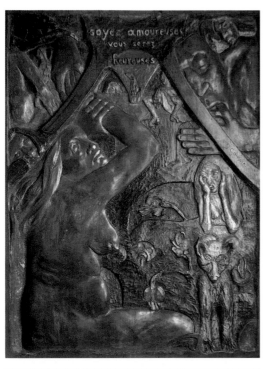

愛，妳就會快樂
soyez amoureuses et vous serez heureuses
1889年
木刻浮雕
119.7 x 96.8 公分
波士頓，美術博物館
Museum of Fine Arts, Boston

高更人在普勒杜時，有一陣子發現白天的陽光不強，若做風景畫，樂趣顯得不大，所以趁機創作一些木雕，〈愛，妳就會快樂〉就在這情況下完成的，他還表白：刻這件浮雕時，身心舒緩不少呢！

在這件作品裡，左上角出現一個扭曲的頭形，嘴裡含著拇指，整個模樣多像一個怪魔！那是何方神聖呢？高更說：

我變成一個怪物，抓住一名女子的手，對她說：愛，妳就會快樂。

這段自述說明了此怪魔象徵的就是藝術家本人。

標題的文學性

此標題相當有趣，也正反映他的心情，這時，他已有六個月沒跟家人聯絡了，在做這個浮雕時，他才剛寫了一封信給妻子，內容提到：「若要我愛，我應該也要被愛。」暗示情感不該只是單方的付出，而是相互的。

當被問及作品的主題與標題時，他回答：

高更

夏娃與蛇
Eve and the Serpent
1889-90年
木刻浮雕
97 x 170 公分
哥本哈根，新嘉士伯藝術博物館

主題跟上頭的字面一樣具有文學性。

在美學上，他正在尋覓，同時也表現一個整體的心智狀態，而非一個特殊思想。

其實，這「愛，妳就會快樂」是藝術家的心智狀態，他一直渴望愛情，女人的愛可以讓他的心軟化，讓他快樂，但這方面，他總是處處碰壁。

內容的警世

在這美麗的浮雕，上端是一個墮落的巴比倫城，下方彷彿是一個透過窗口看出去的景象，有田野、自然與花朵，那兒坐著一個肥胖的女人，她的手被怪物（高更）抓住，牠（他）向她呼喊：「愛，妳就會快樂。」此語一直迴盪在耳旁。

雖然這是一句很誘人的話語，也是一個良心的建議，但她依然在那兒掙扎，右側的女子甚至蒙住耳朵，暗示別聽他的話。

當鬼才藝評家奧里埃看到這件浮雕，驚嘆得不得了，說：

畫面表現的全都是淫蕩，全都是心智與肉體的交戰，全都是官能享受愉悅的痛苦，彷彿一切在驚濤駭浪裡翻滾。

為什麼是交戰？痛苦？驚濤駭浪的翻滾呢？裡面的人不遵循怪物（高更）的建議，他們認為愛是謊言，不能相信的，結果造成人間的痛苦。

高更發出一個愛的呼喚，他知道人生唯有愛才是真實的，只有愛才值得依靠，人才會快樂，但人們寧可選擇錢、物質或野心，卻放棄世上最珍貴的東西。

這麼說是因為他的太太就是崇尚拜金主義，他曾描述她：**「那個死要錢的歐洲女人」**。

愛，妳就會快樂

soyez amoureuses et vous serez heureuses

1898年

木刻版畫

16.2 x 27.6 公分

私人收藏

保持神祕

Soyez mystérieuses

1890年

木刻浮雕

73 x 95 公分

巴黎，奧塞美術館

愛與神祕的結合

在完成〈愛，妳就會快樂〉之後沒多久，他也刻下另一件浮雕叫〈保持神祕〉，藝術家表示這兩件是他最滿意的浮雕創作。

這成對的作品搭配起來，暗喻著什麼呢？

當有愛的時候，神祕也會伴隨而來，那種莫名的銷魂，總使人不厭其煩的深探下去。

一個古老的情愁

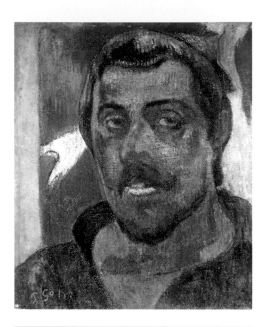

自畫像
1890年
油彩，畫布
38 x 46 公分
莫斯科，普希金美術館

這張〈自畫像〉是介於1889與1890之間完成的，此時高更正計畫到南洋，一切還在籌備中，但心理已被野蠻因子佔據了，在這裡，他把自己的膚色弄得很暗，牙齒漆得很白，猶如黑人一般。

在背後有綠綠、白白、紅紅的圖案，那是什麼呢？原來是一張他才剛完成的好畫──〈水中仙〉。

找回元氣

高更一直無法生活在西方的文明裡，常常被拒絕，加上自己的性格剛強，很難融入社會，時間一久，身心變得疲憊不堪，這時朋友描述他外形的改變：

他的聲音變得粗厚，頭髮已失去色澤，原是栗色，幾近紅，現在都不成形了，他重重的眼瞼成了綠灰，他的八字鬍變得稀鬆，顏色比頭髮還淡，他的嘴角下垂，在後縮的下巴長了又亂、又短、又稀鬆的鬍鬚。

沒錯，一切失去光澤，高更自己也很清楚，看看他〈自畫像〉的那雙眼睛，我們可以判定毫無生氣可言。

水中仙
Ondine
1889年
油彩，畫布
92 x 72 公分
俄亥俄州，克利夫蘭美術館
Cleveland Museum of Art, Ohio

　　高更將皮膚畫得深暗，那黑黝黝的臉代表他對南洋的嚮往，他認為只有在那裡，他才能恢復生氣，他說：

西方此刻是貧瘠的，而像安泰俄斯一個大力士有耐力的人，可以藉由觸碰異國之地，得到新的活力……

　　此刻，他是安泰俄斯，即將吸取大溪地的營養，找回原有的強有力的精氣啊！

追求自由

　　在擁抱南洋夢的同時，高更也積極地閱讀不少書籍，像洛蒂（Pierre Loti）的《大溪地》、雷克呂（Élisée Reclus）的《世界地理》（La Nouvelle Géographie universelle），與

靜物與坎佩爾罐
Still Life with Quimper Pitcher
1889年
油彩,畫布
92 x 72 公分
加州大學,柏克萊美術館暨太平洋電影資料庫
Berkeley Art Museum and Pacific Film
Archive, University of California

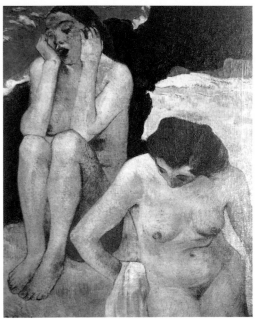

高更

生與死
Life and Death
1889年春天
油彩,畫布
92 x 73 公分
開羅,哈利勒博物館
Mahmoud Khalil Museum, Cairo

《旅行期刊》(Le Journal des Voyages),然後,他又找到法國官方手冊,讀了之後,發現沒有一句壞話,更把大溪地講得很美很浪漫,這些深深打動了他。

高更夢想住在叢林,在那裡,他希望有一個新的家庭,一位溫柔美麗的妻子,與一群可愛的孩子,整天可以跟自然與藝術為伍,生活將會多麼愜意啊!

他也夢想在那兒,每當夜晚來臨時,一切變得寧靜,他可以好好感受事物的神祕,聞著溢漫的香味,使自己的心跳跟自然的節奏同步,不用擔心錢,不用煩惱,讓自己好好地愛,好好地唱歌,最終好好地死。

一個古老的愛情

高更離開歐洲,前往大溪地之前,一位非常仰慕他的藝評家莫布(Octave Mirbeau)寫下一篇感人的文章,道盡了高更這不尋常的夢想:

高更先生即將前往大溪地,想在那兒單獨住幾年,建造他的小屋。

有些想法纏繞著他，他渴望將這些實現出來，對這個要逃離文明的人，我非常好奇，也很感動，我們一般人早就在爭鬥的狂叫中淹沒了自己，但他卻自願追求沉默與遺忘，轉向對自我意識的察覺，轉向用耳朵來傾聽內在的聲音。

高更真的是一個很異常、心擾動最厲害的藝術家，我特別尊敬如此高貴的人。他的藝術如此複雜，又那麼原始，如此清楚，又那麼模糊，如此野蠻，又那麼精緻，若要用簡短與迅速的方式來講他藝術的重要性，是不可能的，或者說，那是超過我能力的啊！他的創作如此浩大，怎能容納在期刊的狹窄空間呢？要如何給這樣的人與這樣的作品一個公道呢？

我相信因高更的非凡智力，因他不可思議的特徵，因他過於折磨的生活，作品本身變得更鮮明，散發更閃耀的光。

他的心永遠在賽跑，相同的夢想絕不會靜止不動，它一直在漲大，對遙遠土地的最初記憶，有更多的鄉愁。

靜默、沉思，與絕對的孤獨，過去將他引到馬提尼克島，現在又要將他推到更遠的地方：大溪地。那兒的自然能夠契合他的夢想，在那兒，他希望藉由太平洋的溫柔愛撫，讓他回到一個古老的愛，屬於祖輩們的安全地帶。

勇往直前

其實，他所謂的自由與活力，是一個古老的鄉愁，是來自於他童年祕魯的記憶，來自於他祖先基因的作祟，他現實的不愉快，與妻小的分離，與藝術圈的人處不來，作品賣不出去，難以融入歐洲社會，逼著他遠離西方文明，因為他從來就沒把巴黎當過他的家鄉。

取而代之，他變得叛逆，變得極端，一直遙想他方，來自太平洋的一個血緣關係，就成了他一生汲汲營營追求的理由了。

鄉愁的思緒，將他帶到一個安全地帶，在那裡他可以療傷，得到慰藉，感受到溫柔的愛撫。這次，高更哭泣地說：**我正在做一個可怕的犧牲，但再也沒辦法倒退了**。是的，現在只能勇往直前了。

伯納德的高更：黃太過刺眼了嗎？

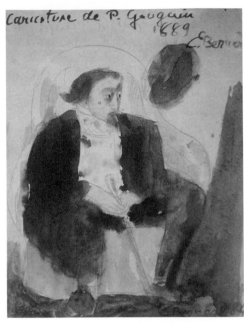

伯納德
高更的諷刺畫
Caricature of Gauguin
1889年
紐約，威廉‧凱利‧辛普森
William Kelly Simpson, New York

這張〈高更的諷刺畫〉是伯納德於1889年完成的水彩作品，高更坐在一個淺藍色的椅子或岩石上，身上穿著一件黃色的布列塔尼背心。

黃色的蹊蹺

大約在同時間，高更也用水彩顏料畫了一張〈諷刺的自畫像〉，上面是淺藍的臉，主要的特徵如額頭、眼緣、八字鬍，與下巴處用的是黃色。

這兩件作品以藍與黃為基調，高更用藍不值得驚訝，倒是另一個顏色，伯納德怎麼會用黃來畫布列塔尼背心呢？高更怎麼用黃來標示臉部特徵呢？

高更一向討厭黃，但自1889年開始，黃經常出現在他的作品裡，到底怎麼回事呢？這有趣的問題也成為高更美學轉變的關鍵。

梵谷的逼迫

就在前一年，高更住在阿爾時，梵谷特意把高更的房間裝潢成一片泛黃，包括向日葵畫作、牆、窗簾……等等，對高更來講，實在太過刺眼了。他當時說：

自畫像
1889-90年
荷蘭，崔頓基金會
The Triton Foundation, the
Netherlands

神聖之山
Parahi Te Marae
1892年
油彩，畫布
66 x 88.9 公分
費城藝術博物館

在阿爾的時光，我們瘋狂得很，一直爭吵什麼是好顏色，對我來說，我愛紅，但哪裡可以找到
完美的朱紅呢？

　　高更愛紅，但眼前的亮黃，讓他痛苦萬分，簡直快崩潰了。
　　但離開黃屋之後，回到布列塔尼，伯納德發現到高更對黃色不再厭煩，反而改為親近的態
度。顯然梵谷對高更有巨大的影響。

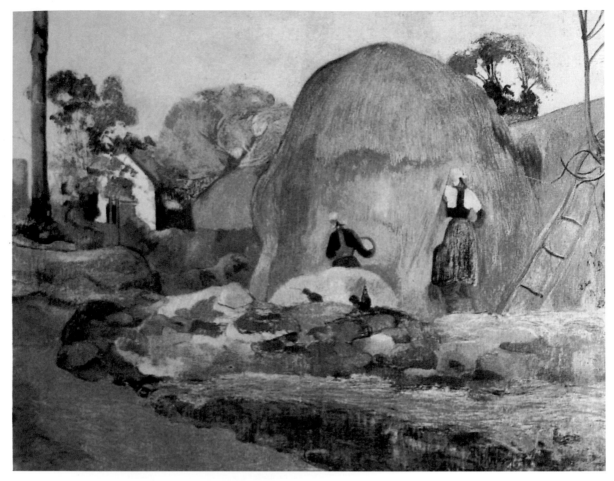

豐收季
Fair Harvest
1889年
油彩,畫布
73 x 92 公分
巴黎,奧塞美術館

不僅重複地用黃色,還開始畫起稻草堆與向日葵。

妒嫉之心作祟

在1888年高更跟伯納德在阿凡橋一起創立綜合主義,兩人當時成了患難好友。

約1889年開始,高更越來越得年輕藝術家的仰慕,在財務上,對他幫助不大,但對他的聲譽是好的,其實這一群年輕輩幾個來自於朱利安學院,塞律西埃等人也宣稱高更是他們的藝術導師,丹尼斯甚至出版高更的教學法,並將這些研究編成一個美學理論。

這群人往後創立一個新的學派,叫那比派(可稱先知派)。

當高更名聲越來越響亮,伯納德嫉妒得不得了,還寫信詢問高更與學生的相處狀況,高更也嗅到一些不友善的氣味,於是他回信給伯納德,說:

我不知道誰告訴你我跟我學生沿海邊走，若談到學生，迪漢自己跑出去寫生，菲利格在屋裡作畫，至於我，到處走，什麼事都沒做。

這麼回覆是用來緩和伯納德的妒之心。

誰綜合主義的創始者

高更前往大溪地的前夕，1891年2月，在德魯奧飯店做了一場藝術品的拍賣，當天，伯納德帶著妹妹到現場控訴高更，爭辯自己才是綜合主義的創始者，當然，這樣指控讓高更很失望，也覺得十分的委屈。

在藝術圈裡，爭論誰才是美學創始者是常有的事，特別發生在藝術伴侶們之間，他們一起工作、生活、上酒館、談藝術，耳濡目染之下，相互影響再自然也不過，在窮困時，兩人分享創立美學的喜悅，但就怕當一人先出頭，另一個人就會心酸酸，很難嚥下這口氣，在歷史上，不少藝術家們就在這種情況下撕裂關係的。

伯納德與高更自1891年開始，友誼因這場爭論變了質，從此不相往來。

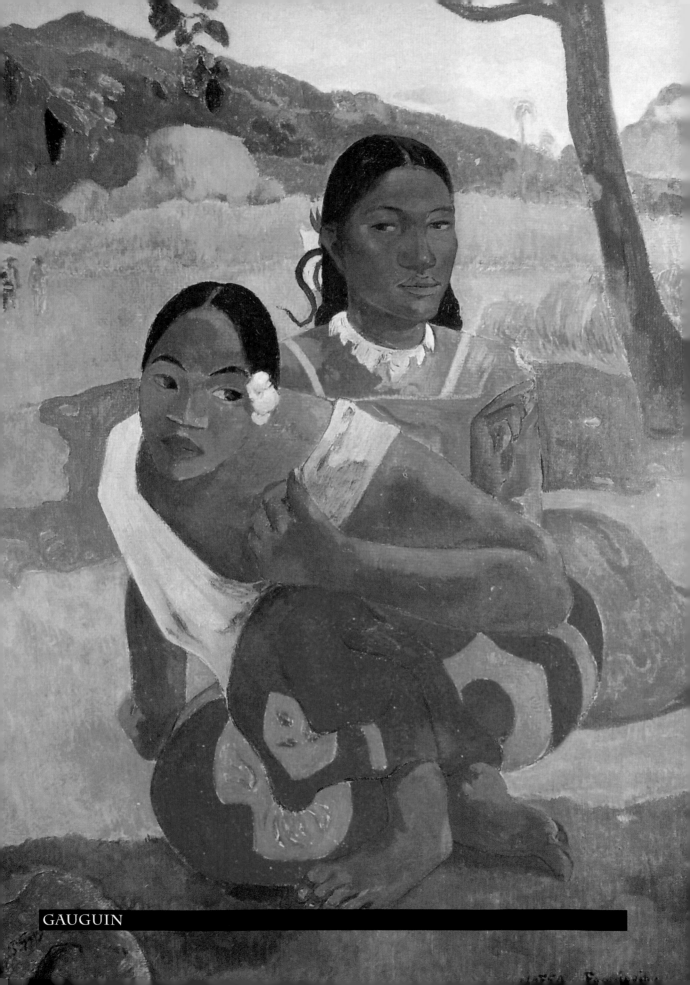

GAUGUIN

CHAPTER 5

從情色到野蠻

死樹活回來了

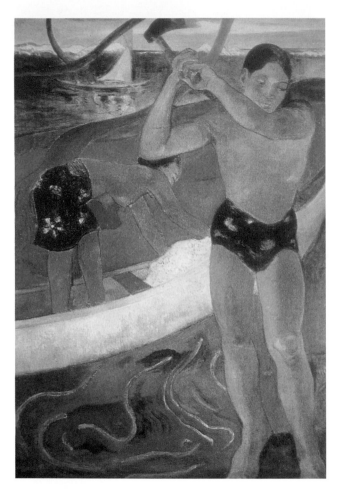

拿斧的男子
Man with an Axe
1891年
油彩，畫布
92 x 70 公分
私人收藏

　　這〈拿斧的男子〉，前端有位俊美高大的男子，他幾近裸身，僅有一件性感的短褲，手中高舉一只斧頭，眼睛往下看，一身有即將往下砍的姿態；稍微後面一點，有一位穿圍裙的女子，在長舟上彎腰工作；在遠方，則有海、海浪、帆船、海平線，與天空。

　　這右前端的男子一身健壯，又年輕，他會是誰呢？

剛到大溪地的練習

剛到大溪地時，待在巴比提，為了維生，他幫一些歐洲上流人士畫肖像，所以有些作品還圍繞著歐洲的主題，但他心裡多麼不情願。

不過，他利用很多時間，特別針對當地的男男女女大量地畫下鉛筆素描，這過程一來幫助他適應這陌生的環境，二來還可了解大溪地的顏色、溫度、光，與感覺，藉此他仔細地觀察人們的生活習慣、姿態、表情、臉的特徵、身體的比例……等等，這段時期的研習是關鍵性的，深深地影響到他的未來，不少素描內容也都成了他未來創作的原型，甚至還不厭其煩地重複使用。

重新點燃灰燼

高更無法相信古老的大溪地真的消失了，也無法相信這美麗的種族沒有留下一點光榮的痕跡，在獨自一人，沒有資訊，沒有依靠之下，不論條件怎麼不利，他決定去尋找神祕的過去，決定將已經熄滅的火，重新在灰燼中點燃起來。

問題是，如何在一個往文明之路發展的疆域裡，找到古老的文化呢？

高更寫下一段：

這名幾乎全裸的男子以雙手揮動一只重斧……當斧下來時，死樹被切開，在頃刻的火熱間，因之前已久的累積，最後醞釀成高溫，這死樹很快又活回來。

這段文字帶有一種象徵的意味，怎麼死樹會因這名男子一砍就活了回來呢？很明顯地，他想燃起大溪地的古老文化，盼它從死裡復活。

高更找到一個目標，一個使命，執著地往前衝，突然覺得活力充沛，整個人都年輕起來。

他對木頭雕刻十分狂熱，坦承自己是屬於叢林的，只想一心一意地在樹上雕刻想像，那就是為什麼在這張〈拿斧的男子〉會選用「死樹」與「斧頭」的關係了。

總之，這位拿斧頭的美男子暗示的即是高更本人。

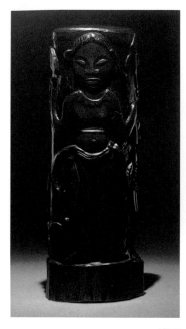

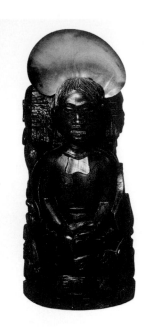

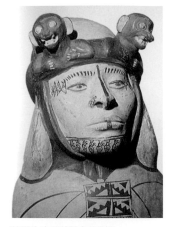

前哥倫比亞的祕魯陶磁品

高更

Hina女神
Cylinder Decorated with the Figure
of Hina
1892年
瓊崖海棠木
37.1 x 13.4 x 10.8 公分
華盛頓，史密森博物館
Smithsonian Institute, Washington

高更

偶像與貝殼
Idol with a Shell
1892年
鐵木，珍珠母，骨頭
27 公分高，直徑14公分
巴黎，奧賽美術館

神祕的字母

　　我們若往這位拿斧男子的左下側一瞧，會發現有一條一條的金橘粗線，它們看起來非常的抽象，像蛇一樣在那兒蠕動，說來，這個部份也是此畫的另一個焦點，高更特別強調：

在紫色的地上，出現長條的、似蛇狀的、金屬黃的葉子，像由字母組成的一個東方語彙，或者莫名的神祕字母，在那兒，我似乎看見一個字，是源自於太平洋的字：「神」（Atua）。

　　當時，高更對大洋洲古老的宗教非常感興趣，但問題是，島上絕大部份的小木雕神像都已經被傳教士或當地土著破壞，有許多早被埋在森林裡，因此很難發掘到真正的傳統神像，為了恢復古老的文化，他乾脆自己創立神的形像，有意將當地的傳統雕塑藝術拯救起來。

「綜合派」的觀念

沒有第一手資料，他如何憑空想像神像的模樣呢？我們倒可以遵循以下的幾個線索：

記憶：童年在祕魯時，高更經常看到前哥倫比亞的陶磁，上面有異樣的神鬼形像；少年出海，也親眼目賭過各地的文物；成人之後，他在人種博物館與世界博覽會的殖民區，也見到各式各樣的神祕面具。這些經驗都讓他印象深刻。

布列塔尼的景物：他來來回回在阿凡橋與普勒杜跑了好幾次，在那屬於凱爾特之地，他時而發現神殿、基督受難雕像、糙石巨柱、都爾門、石柱群、粗糙神像……等等，這些畸形模樣散發遠古的氣息，有時令他著魔不已。

地方：在大溪地沿路走時，偶爾撞到一些猶如人形的石雕神像。然而，不少神的形象得靠當地人的口傳，有時他的女伴蒂呼拉（Teha' amana）也會將她所知的轉述給他。

書本：剛到大溪地，在苦無資訊下，他向一位農場的主人借了兩冊由摩仁郝寫的《大西洋之旅》，因為這套書1837年出版，比高更早五十多年，神像破壞的程度還算輕，有些知識可從中取得。

印刷的圖片：在旅行期間，他不斷蒐集異國的圖片，其中不少是有關爪哇婆羅浮屠神廟（Borobudur）的神像、埃及壁畫、墓碑畫及木乃伊肖像，他的行李箱一大空間是用來裝這些。

在高更雕塑神像的那一刻，以上的因素，無論是知識、圖像或視覺記憶會飛之而來，除此，別忘了他天馬行空的想像力，十分驚人，作品中最後付了各種奇幻的因子，呈現的不外乎是混合體，在這裡他運用1888年創立的「綜合派」觀念。

從拾回找到自創

在拾回遠古的文化過程中，他不但找到生命的意義，更在美學上，獨創一個對各異國文化的想像，這是別人學不來，也只有他才能混合得這麼有特色，這麼的有創意。

顏色與性愛的開放

歌之屋
The Fare Hymenee／局部
1892年4月
油彩，粗麻布
50 x 90 公分
私人收藏

　　這張〈歌之屋〉描述在一個大房間裡坐滿了很多女人，她們有的唱歌，有的聊天，而左邊有一個站立的男子，魁梧高大，雖然我們無法看到他的正臉，但側面與背部的模樣是高更沒錯，這一身是他在大溪地的裝扮，他經常裸身在外行走，若有穿衣服時，他一定套上一件寬鬆的白衣，所以此作品就是他的自畫像。

　　他看著週遭，但裡面的女子似乎沒意識到他的存在，他扮演的儼然是一個「局外人」的角色。

浪漫破滅了嗎？

　　當高更抵達大溪地後的第4天，大溪地國王帕馬爾五世竟過逝了，所以順道參加葬禮。

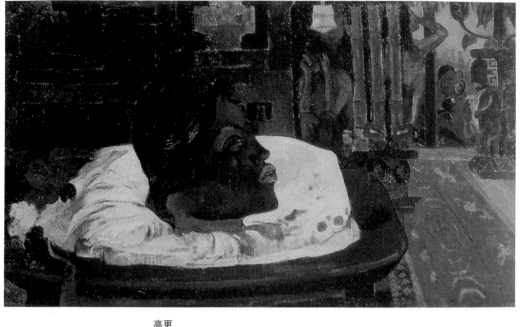

高更

皇室終結
Arii Matamoe
1892年
油彩，畫布
45 x 75 公分
私人收藏

法國人在這裡殖民之前，傳教士已於1797年抵達此地，天主教的神職人員、憲兵、法官與行政人員都積極地教導當地人民，向他們宣揚做個文明人，霸佔一百多年，可以想像當地人在穿的、用的、住的、習俗、宗教……等等各方面已與原先很不一樣了。

而這最後一位大溪地國王的死去，象徵著島上的光榮已逝。

葬禮舉行了一個月，他看著看著，想著想著，越想就越失望，當時他感歎地說：

之前的習俗與偉業，留下的痕跡最後也跟著帕馬爾五世一起消失，毛利（Maori）傳統跟著他走，一切都結束了，唉！文明勝利了，軍人精神、商業交易與官僚主義也勝利了。強烈的憂愁向我襲擊，我老遠跑到這裡來，找到的卻是我一直想逃離的東西，夢想把我帶到大溪地，又殘忍地被現實喚起，我愛古老的大溪地啊！

他浪漫的夢想破滅了嗎？他的確很失望，但不代表絕望，他一身的倔強，驅使他不該輕易放棄，於是幾個月

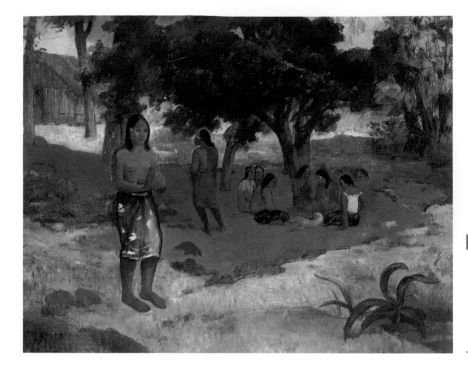

高更

私語
Parau-Parau
1892年
油彩，畫布
76 x 96.5 公分
紐約，惠特妮家族收藏
The Whitney Collection

後，他離開繁華的巴比提，南遷到馬泰亞區，渴望體驗更原始的生活。

跟首都相比，馬泰亞區野蠻了些，高更想看到圍腰的長方形布巾，但文明深化得厲害，女子們大都穿上了西洋式的衣帽。

在這張〈歌之屋〉裡，他畫出已半西化的女子。

音樂與詩歌

高更一直熱愛音樂，能彈小提琴、小風琴、鋼琴與曼陀林之外，在大溪地也發現到一種笛子（大溪地語：vivo），他愛不釋手，在不少作品裡，高更將它介紹進來，藉以傳達世外桃源的意境，悅耳的音樂成為一項不可或缺的因素。

不僅如此，他對當地人的歌聲動了心，讚美不已，認為不像外界所說的單調，他覺得相當富有變奏。

在這〈歌之屋〉，背景亮金金的，擠了好多的女子，她們被畫得模糊，或許在唱歌、吹笛、聊天或沉思，不管如何，各有各的姿態。我們端看這些，可千萬別想像高更在大溪地過著金屋藏嬌的日子，他大多數時候其實是非常的孤單。

若真孤單，為什麼這張畫充滿著女子呢？原來情景全是自編自導的，這是他渴望愛人，也渴望被愛的幻想啊！

有一段他說過的話倒很能表達此情境：

這是一個室外生活，然而，這跟灌林叢與蔭蔽的溪水有親密的關係，有大溪地的肥沃養分，在自然點綴成的大皇宮裡，這些女人正竊竊私語。

這張畫似乎呈現著室內的景象，其實高更描繪的是野外的風景，一群女孩坐在叢林溪邊，輕鬆地聊天，快樂地唱歌，整個環境彷彿是一座豪華的大皇宮。

金色的使用

此畫他大膽用色，將金、紅、藍配在一起，效果非常好，證明這新環境帶給他的正面影響，過去不敢用的，現在因自由，心變得更寬了，對一個藝術家來說是好的。

在這之前，他害怕自己做不好，心懸在那兒猶豫不決，說了：

看到種種的風景，讓我失明，也讓我暈眩。來自歐洲的我總對顏色不確定，當眼前沒有顏色，用色一事就變得困難……，我看到溪流出現金色，讓我陶醉，但為什麼在用色上我會猶豫呢？為什麼無法直接在畫布上用全金呢？或為什麼不敢用愉悅的陽光顏色呢？或許，那份恐懼是因為來自墮落族群的我還殘留歐洲的老習慣吧！

過去，有恐懼的心態，現在，敢於表現自己，如此差別是一個經歷過掙扎與反思後的結果啊！

大溪地女子

高更喜歡當地女孩的眼睛與嘴唇，因為情愫從那兒散發出來，是騙不了人的。

待在大溪地的前幾個月，他很寂寞，但許多年輕的女孩用沉靜與無憂的眼睛瞪著他，他

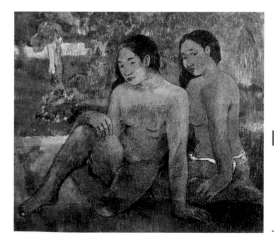

高更

她們金色的身體
Et l'or de leures corps
1901年
油彩，畫布
67 x 76 公分
巴黎，奧塞美術館

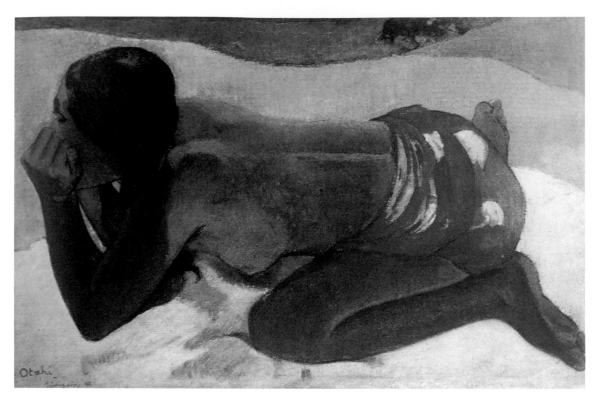

孤單
Otahi
1893年
油彩，粗畫布
50 x 73 公分
私人收藏

猜測至少有幾個想跟他做愛，但問題是她們希望他用毛利人的手段來對待她們，什麼是毛利人的手段呢？也就是不說一句話，用暴力來馴服她們，更簡單地說，她們渴望被強暴。雖然這剛開始嚇到了高更，不過他倒也說了一句：

她們看男人的樣子，真大膽，帶有尊嚴與驕傲。

他佩服她們不害羞的心態。

變得更勇敢

就這樣，歐洲殘留的老習慣逐漸拋開，讓他變得勇敢，不論在藝術與性愛上，都往前邁進了。

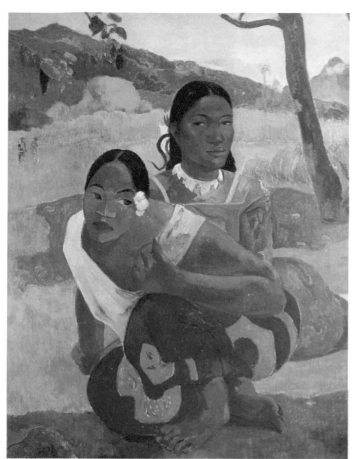

高更

妳何時出嫁？
Nafea faa ipoipo?
1892年
油彩，畫布
105 x 77.5 公分
巴塞爾，魯道夫・史塔區林家族收藏
Rudolf Staechelin Collection, Basel

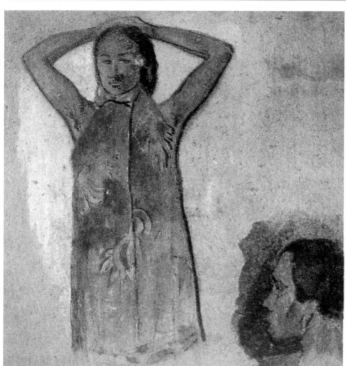

高更

穿粉紅玻里尼西亞布巾的大溪地女人
Tahitian Girl in a Pink Pareu
1894年
水粉，水彩，墨
24.5 x 23.5 公分
紐約，現代美術館

探索女子的美與心理

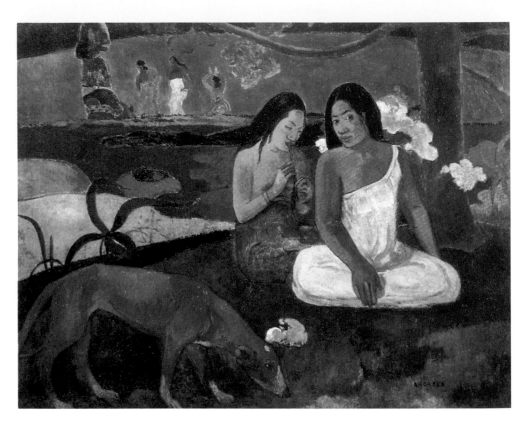

歡愉

Arearea
1892年
油彩，畫布
75 x 94 公分
巴黎，奧塞美術館

　　在〈歡愉〉裡，高更將大溪地刻畫成一片天堂，當這張畫在1893年展出來的時候，嚇壞了觀眾，記者塔迪厄看到之後，更以〈橘河與紅狗〉為標題，刊登在《巴黎回聲》雜誌上。

　　所謂的「紅狗」就站在此畫的左前端，牠同樣地也出現在高更的其他的一些作品裡，像〈大溪地田園〉。

　　牠代表什麼呢？

從狐狸轉變到紅狗

之前在第四章第7節，討論過一件高更的得意之作〈愛，妳就會快樂〉，這木刻浮雕的右下方有一隻正面的狐狸；另外，在1891年高更畫的一張〈失落的童貞〉，一位裸身的女子躺在草原上，她的胸前就躺著一隻狐狸，牠的一腳擺在她的乳溝間。

根據高更的說法，之所以將狐狸介紹到作品裡，是因為牠象徵印第安人的頑強性格。

這個時候，高更已好幾次宣佈印第安人的血液侵襲他的全身了，因此，這狐狸暗示的就是藝術家本人。

在〈歡愉〉與〈大溪地田園〉，這隻狗怎麼會是紅色呢？一來它取自狐狸身上的毛色，二來也是他最鍾愛的顏色，雖然畫的是狗，但依然是高更的化身。

所以，這隻紅狗代表的即是藝術家本人。

那麼高更在這裡做什麼呢？答案：探知大溪地的神祕，特別是女人。

探索神祕的過程

住在馬泰亞區初期時，為了了解當地人的臉與迷人的

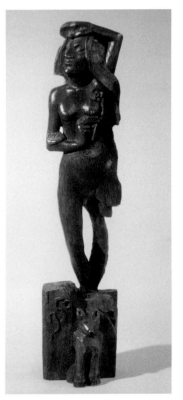

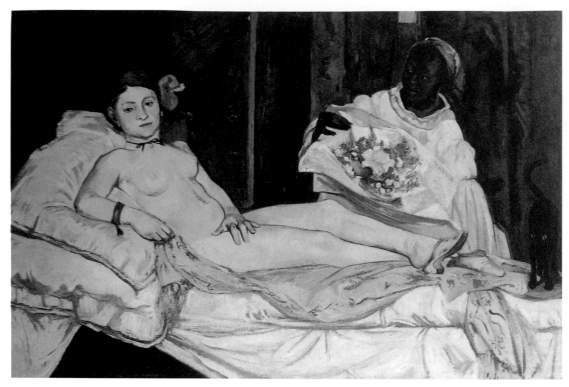

高更

仿馬奈的奧林匹亞

Copy of Manet's Olympia
1891年
油彩，畫布
89 x 130 公分
私人收藏

微笑，於是邀請一位鄰居當他的模特兒，她是一個純種的大溪地女人。

有一天，他鼓起勇氣問她是否願意到他的小屋，看看一些畫與照片。

一進屋，她就很感興趣地盯著馬奈的〈奧林匹亞〉。

他問：「妳覺得如何呢？」

她回答：「她美透了。」

對她的反應，高更微笑著，內心十分地感動，他認為她對美很有感覺，相對地，看看美術學院裡的教授，他們還覺得是一張爛畫呢！

突然，她打破沉默，說：「她是你的妻子嗎？」

「是啊！」當然，高更故意說謊，好讓她吃醋。

她也認真在看一些早期義大利藝術家的宗教畫，當她精神專注時，高更嘗試為她畫一張速描，他想將她那謎樣的微笑畫出來，但她做了鬼臉，很不悅地說：「不玩了」，就走了。

一小時後她回來了，穿得很好看，耳後還插一朵花。

高更很納悶，心裡想：之前，她到底在想什麼呢？為什麼又跑回來呢？是因為先抗拒，再讓步，故意吊人胃口嗎？或想初嘗禁果呢？或反覆無常，根本沒什麼動機呢？還是毛利女人一時興致呢？

在研究這位模特兒同時，高更除了探索她的內心，他認為身為一名畫家，被賦予了特殊的權力，可以隨意處置她的身體，漸漸地，也意識到她向他暗示想投入他的懷抱，一點也不害羞，最後他完全征服了，這是高更對她的探索與了解的過程。

何謂美？

以歐洲的標準，她不漂亮，然而高更覺得她十分俊美，他說：

她所有的特徵展現拉斐爾的和諧，特別在曲線上，她的嘴巴像是被雕刻家塑造的，訴說著思緒與親吻的欣喜與熱情，在她的臉上，我看到她那無名的恐懼、苦澀的憂慮，同時也混合愉悅，在那兒看似柔順，但最後她才是一個真正的駕馭者，我察覺到她有一種霸佔的快樂。

被男人愛過的女子，表面或許柔順，但並不代表被動或沒個性，這樣的人通常是最後的贏家，言外之意，高更非常不削歐洲女子的冷漠與鄙視的態度。

面對這名模特兒，高更狂熱地畫，最後完成了〈拿花的女人〉，他感性地說：

這是一件用「我的心來遮蔽我的眼」的肖像作品。

表示他達到了迷狂的地步，已經無法自已了。

她的臉顯示出莊嚴的額頭，及鮮明的輪廓與線條，讓高更體會到愛倫坡曾說的：「**只有在比例上獨特，美才能展現出來。**」

深探的美與征服

高更在毛利女子身上看到了美，如此撩人，就如〈歡愉〉與〈大溪地田園〉的景象，氣氛如此柔和與寧靜。

高更
拿花的女人
Vahine no te Tiare
1891年
油彩，畫布
70.5 x 46.5 公分
哥本哈根，新嘉士伯藝術博物館

毛利女孩的煽情

沉思的女人
Te Faaturuma
1891年
油彩，畫布
91.2 x 68.7 公分
麻州，渥斯特美術館
Worcester Art Museum, Worcester

　　談到高更1891-93年期間的大溪地作品，我們絕不能忽略一名女黑人，名叫蒂呼拉，她是高更的新任妻子，一直陪在他的身邊，更成為他藝術中的繆思。她經常出現在他的作品裡，〈沉思的女人〉就是其中一張。

　　前端這個圓胖的女子正盤坐沉思，右下角有一條熱騰騰的魚，還冒煙呢！另一邊則放有一個削過皮的新鮮水果，我們再往遠端看，門口外有位嬌小的人物，穿著汗衫，騎著馬，他是誰呢？

　　答案：高更本人。

　　男主外，女主內，傍晚，蒂呼拉等著高更回家，看起來像似一個和樂的家居畫面。

高更

有什麼新鮮事？
Parau Api
1892年
油彩，畫布
67 x 91 公分
德累斯頓，現代大師畫廊
Gemäldegalerie Neue Meister,
Dresden

〈沉思的女人〉局部

妻子蒂呼拉

　　不過，高更怎麼遇到她，兩人怎麼結婚呢？一切來得很突然，如閃電一般。

　　話說他1891年在島上到處旅行時，在路上有一個陌生人叫住他：「嘿！你是製造人的人。」這表示他能辨識出高更是一位畫家，接著說：「來，跟我們一起吃飯吧！」

　　他進了屋，裡面聚集了一群人，大夥兒都坐在地上，邊抽煙邊聊天，其中有一位約四十歲的婦人問他：「你將去哪兒呢？」

　　高更說：「找女人。」

　　婦人說：「假如你要，我可以給你一個，她是我女兒。」

　　「她年輕嗎？」

　　「是。」

「她健康嗎？」

「是。」

「很好，那叫她過來。」

　　那女人離開後，桌上擺出了香蕉、大蝦與一條魚，一般當地人喜歡吃這類的食物。約十五分鐘後，婦人出現了，身邊帶著一個高大的女孩，她手上已準備好一只小行李箱，這年輕女孩穿著一件粉紅色洋裝，非常的透明，所以連她肩膀與手臂的金色皮膚都看得到，她的胸部前插上了兩朵花，除此之外，她也有一張迷人的臉，頭髮很粗，粗得像叢林一樣的清脆，在陽光之下，她的全身幻化成了縱慾的顏色。

　　就這樣高更和她在一塊，沒浪費一點時間，婚禮也馬上舉行。婚禮之所以進行得如此之快，是因為女方的家人一直在催促，對高更而言太過唐突，他之後也說：

這個女孩才13歲，迷惑了我，同時也讓我害怕。她心裡在想什麼呢？跟她比，我年紀這麼大，被催促趕快定契約時，我人還在猶豫……

　　然而，這個女孩有一副良好與穩重的風度，更有一股獨立的傲氣，她知道自己在做什麼，這才讓高更安心，說服了他。

　　最後，她正式成了他的女人。

不忠的蒂呼拉

　　〈沉思的女人〉的畫面描述的是他與蒂呼拉的一段故事。

　　有一次，高更與當地人一起去捕魚，釣完魚後，當大家把東西擺在一邊時，他聽到他們咯咯地笑，竊竊私語的，他問一位年輕男孩到底怎麼一回事呢？他拒絕說，但高更堅持要他說出來，於是只好像告訴他一個預言：當魚被釣起來，上鉤的是下顎的部位，那表示出海釣魚時，家中的太太在偷男人。

　　但高更不信，只是哈哈一笑。

　　回到家，蒂呼拉拿著斧頭，砍材，點火，高更則去洗澡，然後吃煮熟的魚。

　　高更最後按捺不住問她：「妳有沒有守規矩呢？」

　　「哈！」

　　「妳今天的愛人對妳好嗎？」

　　「沒有，我沒有愛人。」

　　「妳說謊，魚已經告訴我了。」

　　這時，她變了臉，額頭也皺起來，她開始禱告。然後，她將門輕輕地關上，大聲地禱告，說：「從罪惡的迷惑裡釋放我的自由吧！」

　　禱告完之後，她走向他，一副順從的樣子，哭著跟他說：「你一定要打我，重重地打我。」

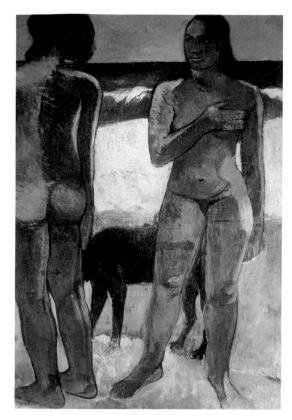

高更

海灘的大溪地女人
Tahitian Women on the Beach
1891年
油彩，畫布
91 x 53 公分
檀香山藝術學院
Academy of Arts, Honolulu

但他不願意，她又說：「**我告訴你一定要打我，否則你會怨恨許久。**」

之後，高更用什麼心情來對待她呢？

愛與溫柔

面對她那張順從的臉，撩人的身體，他產生了一股超然，心想如果真用手鞭打神創造的傑作，他的手不就會遭到詛咒嗎？她的身體，看起來像似一件純潔的橘黃衣服——猶如菩薩的橙黃披風。她是一朵美麗鍍金的花，屬於大溪地的香味，滲透到每個角落，因此，高更以一位藝術家與一個男人的心來疼她，來愛她。

他親吻她，他的眼睛閃過了一句菩薩的話語：「**藉由溫柔，人可以戰勝氣憤；藉由良善，人可以戰勝邪惡；藉由真理，人可以戰勝虛假。**」

那是一個夜晚，很快地，散發清晨的光輝，新的一天又開始。

迷信與懷疑

在〈沉思的女人〉，門口坐著一隻黑色的狗，牠在那裡看守著家嗎？我們會發現高更的不少作品中，女人身旁常有一條黑狗，為什麼呢？

妻子的偷情事件讓他蒙羞，但也學到教訓，在他的畫裡，他的女人可以很淫蕩，但絕對要忠貞，所以黑狗存在他的作品裡，就有著這樣的意味。

也因為這件事，高更發現上天發出的警訊是很準的，同時，也意識到當地人內在的迷信與歐洲文明的懷疑態度之間有極大的差別，最後，他以寬容心來原諒妻子。

不管如何，這是藝術家用愛與溫柔編織而成的一件畫作。

淫穢的感官世界

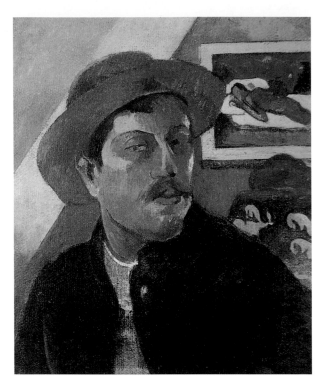

帶帽的自畫像
Self-Portrait with Hat
1893-94年
油彩，畫布
46 x 38 公分
巴黎，奧塞美術館

在〈帶帽的自畫像〉，高更站在前端，帶著帽子，披上深色的外套，用色瞇瞇的眼睛看我們，背後掛著一張畫，內容是一個躺臥女子，那是他一件很重要的作品——〈死魂窺視〉。

畫的原由

這位躺臥在床的人就是蒂呼拉，她的姿態非常特別，背部與屁股朝上，身體幾乎快掉下去，高更怎麼將她的女人畫成這個樣子呢？他從哪裡得到靈感呢？

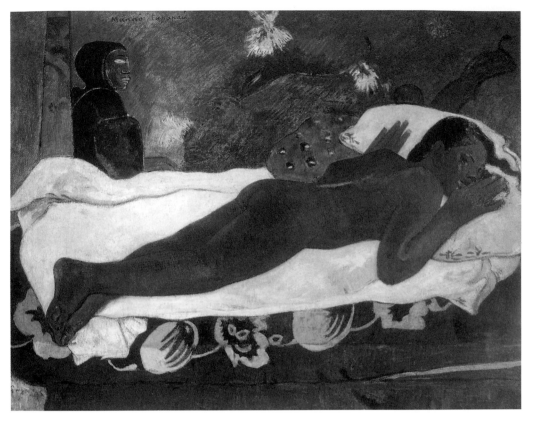

高更

死魂窺視
Manao Tupapau
1892年
油彩，畫布
73 x 92 公分
紐約，水牛城，公共美術館

有一天他外出，晚上一點才回到家，當他打開門，因
燈滅了，房間一片黑漆漆，一隻鳥飛走了。高更趕快點了
一根火柴，竟看到蒂呼拉裸身，肚子朝下，動也不動的躺
在那裡，她因驚嚇過度，眼睛一直呆瞪，似乎認不得自己
的丈夫。

高更被蒂呼拉驚嚇到，也有一種很陌生與不確定感，
在不知所措的情況下，只好站在那兒望著她，這時彷彿一
個磷光從她瞪得大的眼睛中發射出來，高更從來沒有看她
這麼漂亮過，她的美令他十分感動。

高更深怕在這漆黑的夜裡，真的有幽靈，也深怕她瘋
癲發作，所以不敢輕舉妄動，但因她的迷信，因她不穩定
的身體與心智狀況，完全變了另一個人，他突然覺得眼前
的愛妻很陌生。

最後，她清醒了，他盡可能安撫她，使她恢復，然而
她生氣地、啜泣地、顫抖地對他說：「*以後不要再把我
單獨地、黑漆漆地留在這裡。*」

另一種美的形象

　　整個事件震撼了高更，更重要的，他從中發現妻子的驚人姿態，也因為在這樣的情境下，高更找到了新的裸體美學。

　　過去從吉奧喬尼的〈裸睡的維納斯〉，哥雅的〈裸女瑪雅〉，到馬奈的〈奧林匹亞〉都算裸女躺臥的經典之作，她們舒服地坐臥在床的中央，就舉瑪雅的例子，躺在一個坐椅上，有四個高低層次的白色蕾絲枕頭與布墊，非常柔軟，她的身子可輕鬆地舒展開來；然而，高更的蒂呼拉躺在床的邊緣，她兩手壓住枕頭，腳似乎快掉下去，屁股與腰身的曲線加大，就因那不穩定的姿態，給人一種搖晃感，她的身體更顯得誘人嫵媚。

　　高更有意打破傳統美女的慵懶與過度保護的形象，在他眼裡，女體情色應藉由焦躁、難受及不安之中流露出來，若能伴隨一些歇斯底里的徵兆，會特別逗人遐想。

裸女瑪雅

The Nude Maja

1800年

油彩,畫布

97 x 190公分

馬德里,普拉多美術館

Museo del Prado, Madrid

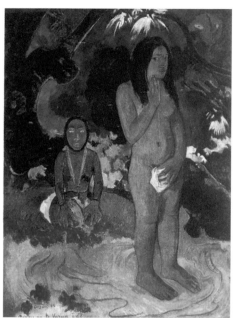

魔鬼的話語

Parau na te Varua ino

1892年

油彩,粗畫布

91.7 x 68.5 公分

華盛頓,國立美術館

National Gallery of Arts, Washington

歇斯底里的發作

　　蒂呼拉的情緒上上下下,千變萬化,她的吸引力全來自於肉感,她是自然的一部份,因此有萬物的反覆無常,任性與神祕,她是光明,也是黑暗,他是白天,也是夜晚,她有白日的明朗笑聲,也有眼淚,她有晚間寂靜的銷魂,與對魔鬼的恐懼。

　　她微笑、她生氣、她歇斯底里,高更跟她相處之後,發現她很幼稚,但依然愛著她,依然要照顧她,要呵護她。

女體與神像的合而為一

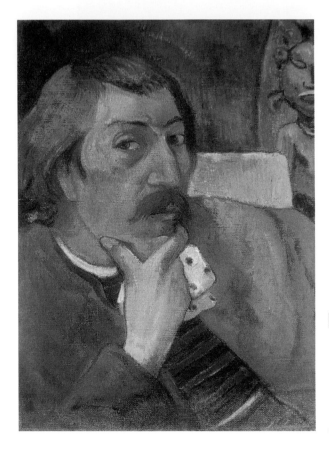

有神像的自我肖像
Self-Portrait with Idol
約1893年
油彩，畫布
43.8 x 32.7 公分
聖安東尼奧，麥克尼藝術博物館
McNay Art Museum, San Antonio

　　在〈有神像的自我肖像〉，高更的上半身佔滿了整張畫，眼神充滿自信地注視著我們，一手撐住下巴，右上方則有一尊石雕神像。

　　與這尊類似的神像也出現在高更其他的一些畫作裡，成為很重要的中心思想。

石雕神像

　　據高更的說法，這神像是他在夢裡夢到的模樣，那韻律感、神祕性、與原始風佔據了

高更

蒂呼拉的祖先
Merahi metua no Teha'amana
1893年
油彩，畫布
76.3 x 54.3 公分
芝加哥藝術機構

他的靈魂，他認為那是一個人在苦難後得到的想像與慰藉，祂代表一個無疆域與無法理解的世界，人的起源與未來就在此串聯起來。

注視著這神像的臉、身體與手的姿態，倒很像〈蒂呼拉的祖先〉的左側的小人物，換句話說，是借蒂呼拉的外形得來。在往後幾年，高更又不斷地畫同尊神像，所以，廣義而言，祂代表大溪地的眾女子，或夢中女子的化身。

愛情的女神

或許高更在現實生活中，無法只愛一個女人，但能愛與能被愛的女人都足以讓他歡心，若仔細觀察他的作品，幾乎所有的女子都被他尊奉為女神。

之前在第一節，我談到五個影響他雕刻神像的因素，他融合種種的圖像記憶與瘋狂的想像，最後自創出獨特的模樣。

有趣的是，當他在畫女人的姿態時，為了增加她們的感性與靈性，有時直接取自於異國的神像，譬如：

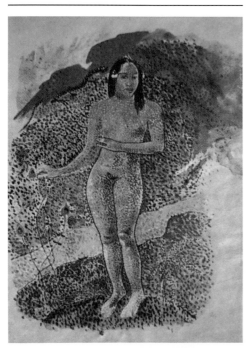

　　1892年的〈扇子設計：取自市集的主題〉的女子外形是從埃及陵墓的壁畫得來的，〈大溪地的夏娃〉的裸女則跟爪哇的婆羅浮屠神廟裡的浮雕一模一樣。在高更的作品裡，要舉類似的例子還很多很多。

　　在意義上，女身與神像的轉換代表了肉慾與精神的一體兩面。

　　這說明了藝術家的愛情對象被他當作神來看待了。

合而為一

　　在藝術裡，女人被尊崇為神似乎很正常，但沒有一位藝術家能像高更一樣，如此的創造神像，創造女體，情愛的沉溺與神性的昇華，沒有所謂層次的高低之分，也沒有先後的順序之別，兩者早合為一體了。

美學上揮棒的魔術師

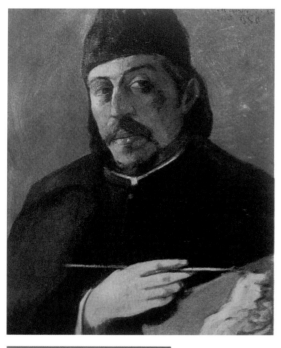

有調色盤的自畫像
Self-Portrait with Palette
約1893-5年
油彩，畫布
92 x 73 公分
私人收藏

在1893年，高更在法國被拍下一張照片，之後他依照上面的模樣，完成這張〈有調色盤的自畫像〉，整整兩年，他待在巴黎，也到布魯塞爾參展，並停留在布列塔尼一段時間。

我們若細心觀看，會發現他的畫像跟照片很不一樣，在這兩年期間，他拼命地使出全力，來證明自己，他怎麼描繪自己呢？

巴黎的一場個展

透過竇加的幫忙，經紀人杜蘭-魯埃1893年11月為高更在巴黎舉辦了一場重要的個展，共呈列出46件作品。

許多藝術愛好人士到場，然而大多不了解作品的意義與象徵，更別說去欣賞玻里尼西亞風景與人物的詩性，他們在裡面看到的是低層與動物的野性，而非原始與自然的單純，對他們而言，顏色過於粗暴，表現的很不得體，讓人匪夷所思。

最後，他們甚至把畫廊當作是馬戲團，嘻嘻哈哈的，一點也不認真欣賞高更辛辛苦苦完成，千里迢迢帶回來的藝術品。

現場大概只有畫家竇加，詩人馬拉美、默里斯、與莫布，及一群年輕的那比派藝術家讚美高更的新作品，並支持他新的美學觀念，他們都非常興奮地看到他這兩年來的進步，竟能將異國的神祕情調與藝術的裝飾性發揮到最高點。

但印象派的老友像畢沙羅、莫內、與雷諾瓦在目睹高更的作品之後，氣憤不已，對這叛逆份子簡直嗤之以鼻。

展覽引起一陣騷動，但作品僅賣出約10件而已，高更原本抱的期望很高，但結果令他失望透了。

不幸事件接連發生

杜蘭-魯埃美術館展覽並不成功，已讓高更夠心煩了。接下來，又跟妻子梅特因財務糾紛撕裂了關係；在巴黎跟爪哇女子安娜的關係又被人指指點點的；回到布列塔尼希望招收學生，並重新建立一個藝術村，但年輕一代的藝術家有新的方向，對他教法

高更1893年在巴黎拍的照片

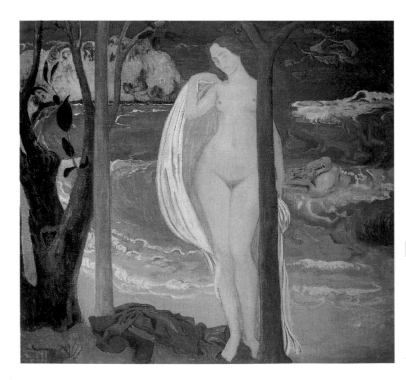

馬約爾 Aristide Maillol
地中海
Mediterranean
1895年
油彩，畫布
96.5 x 105 公分
巴黎，小皇宮博物館
Petit Palais, Paris

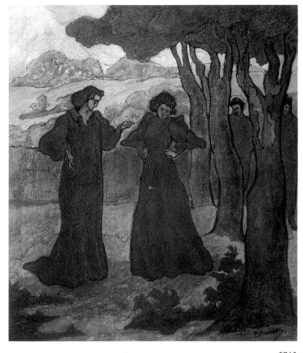

解釋
Explanation
1896年
油彩，畫布
58 x 52 公分
莫里斯·德尼美術館

朗松

已興趣缺缺了；另外，在布列塔尼時，他嘗試向以前的女房東要回過去寄放在她那兒的作品，但對方不肯，兩人上法院爭辯，高更卻敗訴；之後，又被一群水手打斷踝關節，落得他入院兩個月，賠了錢，又失去健康；最後，安娜竟背叛他，將巴黎工作室所有值錢的東西全偷走。

這一連串不幸事件發生，高更感覺到世事的蒼涼。

所以這兩年，他過得很糟，而〈有調色盤的自畫像〉就在這樣顛簸的情況下完成的。

照片與畫像的差異

若拿1893年拍的照片跟這張〈有調色盤的自畫像〉相比，有何不同呢？

畫像中，加寬的額頭、清晰的眉毛、暗長的頭髮、濃密的八字鬍、性感的厚唇、高挺的鼻子、深邃的眼睛、高聳的顴骨、方大的耳朵，整個臉較有立體感，握住畫筆的那隻手也較女性化。

背景、臉與調色盤充滿了橘與紅，不正好符合被貼上「橘河與紅狗」標籤的高更嗎！

照片的他顯得頹喪，但畫作的效果卻不一樣，因為特徵與細節已被高更修改過，誇張過，最後呈現出一個兼具強勢、調皮與溫柔的綜合體，這是藝術家期望我們看到的樣子。

調色盤的顏色

在右下角的調色盤上面累積亮麗的顏料，包括菊、黃、紅，關於用色，高更自己曾說的：

顏色需表現得像麥穗一樣，應該清清楚楚，把畫弄得又暗又亮是行不通的，中間路線或許可以讓大眾叫好，卻無法滿足我。

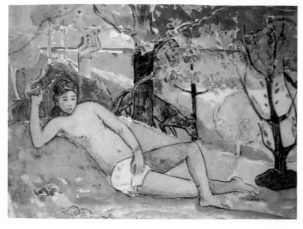

尊貴女人

Te Arii Vahine
1896年
水彩
17.2 x 22.9 公分
紐約,私人收藏

他在用色上絕不妥協,要像麥穗那樣的明亮才行。

當時他不但將河流畫成橘,狗畫成薑紅,也將草地畫成藍,山畫成粉紅,馬匹畫成綠⋯⋯等等,實在毫無邏輯可言。

為什麼他要這樣處理呢?這些都是他苦心研習出來的,他教我們不要用成見或理性看待物件,僅靠直覺與幻想,大膽地用色,就像樂與譜的關係,高更解釋:

很簡單地,它們完全存在於我們的理智及線與顏色安排之間的神祕關係。

沒錯,神祕正是高更在創造天堂的元素。

我們沒必要將時間花在實物與顏色的邏輯性上,因為藝術家邀請我們欣賞畫的時候,就當成在聆聽一首韓德爾的樂曲一樣,最後騰出的空間純粹是供人冥想與享樂,若執意要去解釋什麼,最後僅是徒然而已。

調色盤的佈局

再來看看調色盤上的佈局,我們無法辨識出那是什麼東西,模糊到剩下一片顏色的曲線變化,在視覺上,形成了神祕的流動。

就因他用色變得獨斷,非常的專制,筆觸的寬度也變大,所以看來十分地粗暴,鋪平的圖案區塊加大,因此,幾近抽象的效果產生了出來。

就舉〈有什麼新鮮事?〉的例子,有兩位大溪地女子,以不同的穿著與姿態坐在海灘

高更

大溪地風景

Tahitian Landscape
約1892年
油彩,畫布
64.5 x 47.3 公分
紐約,大都會博物館

〈有調色盤的自畫像〉局部

高更

海灘
Beach
1889年
油彩，畫布
73 x 92 公分
私人收藏

上，地上亮麗的猶如金黃，再加上些許的銀色點綴，無論我們怎麼猜測，也不會聯想到那是一片海灘，若再看看背景，那水平的綠色寬條，無論怎樣講，我們絕不可能將它詮釋為海浪。不過，高更這麼做，純粹是熱情的宣洩。

在藝術家處理之下，我們隨著顏色的流動，將情緒的因素帶到最高點。

精靈魔術師

在〈有調色盤的自畫像〉，他拿的畫筆與調色盤代表他的生存工具，不害臊地告知世人自己是一位畫家，此調色盤象徵他的用色與觀念，也是他的美學宣言，這些之後影響了1920年代的德國表現主義與二次世界大戰之後的美國抽象表現主義，高更的創新與對事物的敏感度可說驚人，他的作品證明是一件件超越時空的結晶體啊！

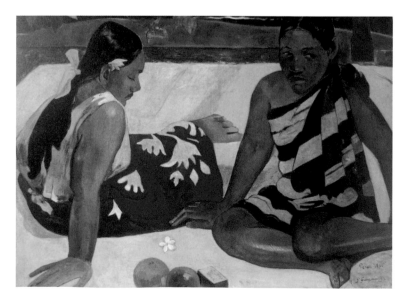

有什麼新鮮事？
Parau Api

一匹沒繫頸圈的狼

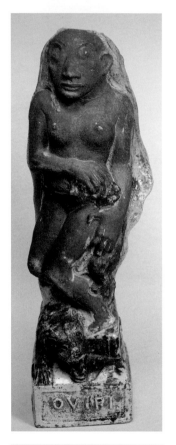

野蠻人
1894年
粗陶，部份上釉
75 x 19 x 27 公分
巴黎，奧塞美術館

在1894年，他創作一尊雕塑，當它一完成，他愛的不得了，立即為它取了一個名字，叫「野蠻人」。

它有著一個典型的男女同體形象，有象徵女性的乳房，其他的部位卻很像男性，他的右手前臂跨過肚子，握住動物的頭，左手臂伸得很直，支撐牠的身體，那是一隻死去的幼狼；而他的雙腳彎曲，底下也有另一隻動物，那是個生猛的蜥蜴。

整個雕塑品是圓筒狀的，人物的腳下染上一層紅釉，像灑血一樣。

藝術家的化身

高更說此〈野蠻人〉具有「異樣的形體」，蘊藏著「殘酷的謎」。

實際上，高更有一雙迷狂的眼睛與狹窄的額頭。他經常在自述裡特別提到這兩個重要部位，恰巧的是這尊雕像就有此兩項特徵。

高更雖然長得魁梧，但在波里尼西亞人的眼裡，倒很有女人味，所以被當地的土著取了一個「女性男人」的外號，他碰到似男似女的難題，而這件作品也闡述到此現象。

他身邊的狼與蜥蜴代表什麼呢？高更說：

我是一匹在森林裡沒繫頸圈的狼。

這隻無人馴服的狼說明了藝術家狂野的性格，而蜥蜴代表了他進入的野蠻之地。

〈野蠻人〉雕塑品的幼狼

〈野蠻人〉雕塑品的生猛的蜥蜴

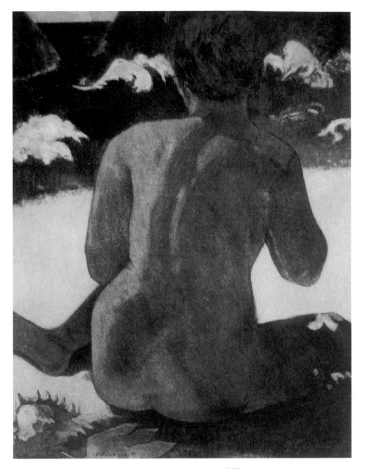

<div align="right">高更</div>

海邊的女人
Woman at the Sea
1892年
油彩，畫布
92.5 x 74 公分
布宜諾斯艾利斯，國家美術館
Museo Nacional de Bellas Artes, Buenos Aires

在創作〈野蠻人〉時，他正式宣佈：

所有的疑慮消失了，現在與將來，我都是一個野蠻人。

如今，印第安因子已經完全地霸佔了他的身體。儼然，這野蠻人即是高更的化身。

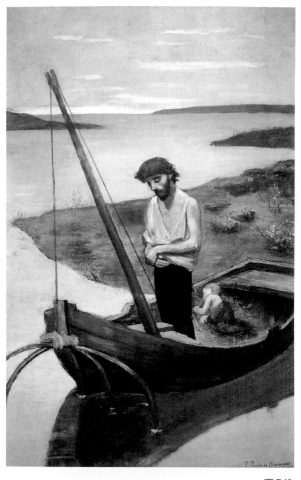

夏凡納

窮漁夫
The Poor Fisherman
1887-92年
油彩，畫布
105.8 x 68.6 公分
東京，國立西方藝術博物館
National Museum of Western Art, Tokyo

野蠻與文明之爭

1895年，在不受人重視、健康衰退及傷痕累累的情況下，他厭倦法國的日子，決定重回大溪地，他當時說：

我越嘗試，越不成功。
所有不幸事件連續發生，儘管我的聲譽與異國風味，但沒有固定的薪水，我依然得做一個無法回轉的決定。

於是，他整理手邊的作品，拿到德魯奧飯店準備拍賣。

拍賣日定在1895年2月18日，之前，高更邀請瑞典的名劇作家史特林堡為他的畫冊寫序，然而被斷然地拒絕，不過，這兩人一來一往的信件成為了一個很精彩的野蠻與文明之爭。

藝評家史斯特林堡寫：

對於寫序一事，我直接回答你：「**我無法**」，更殘酷地說：「**我不想**」。
我在你牆上看到有陽光的畫作，但困惑卻在晚上睡覺時打擾我，我看到的樹，是沒有任何植物專家發現過；我看到的動物，就連動物學家居維葉（Cuvier）從沒夢想過，我看到的人，也只有你才可能創造的出來。
你的海，彷彿是從火山流出來的；你的天空，上帝根本沒法在那兒棲息——先生，你的確在我的夢裡發明了一個新的土地與新的天空，但是你的創作卻讓我感覺不太舒服，對一個像我愛明亮對比的人來說，你的作品

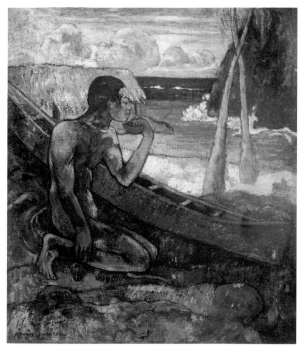

窮漁夫
The Poor Fisherman
1896年
油彩，畫布
74 x 66公分
巴西，聖保羅藝術博物館
Museu de Arte de São Paulo, Brazil

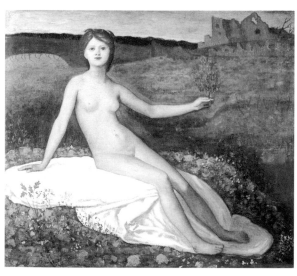

希望
Hope
約1872年
油彩，畫布
70.5 x 82公分
巴黎，奧塞美術館

顯得太亮了，而你天堂住的夏娃，不是我完美的典型。

高更根本不是從夏凡納、馬奈、或帕斯蒂安-勒帕熱（Bastien-Lepage）的肋骨中衍生出來的。

然而，他變成什麼呢？他是高更，一個憎恨文明約束的野蠻人，一個像提香（Titian）妒嫉造物主的人，在迷失的時刻，他創造自己的小作品，為了製造新東西，他像一個小孩一樣拿著玩具，把東西打碎，他拒絕，他對抗，不用藍畫天空，反而將它畫成一團團的紅。

我說這些話，真的讓我越來越生氣，但我開始對高更的藝術有某種了解了。

老實說，現代的藝術家不再畫真正的人物，而只在創造自己的角色而已。

再見了，大師！

總之，他的結論是：「**我不了解，也無法愛你的藝術**」。

接到這樣的信，高更也做了反擊：

前幾天，在我的工作室，大家彈吉他唱歌時，我看到你那雙屬於北方的藍眼，很認真地看著我牆上的畫，我可以察覺到你在退縮，這就是你的文明與我的原始的分岐。

文明重重地把你壓下來，而我的不文明，於我，本身就是生命。

那是另一個世界的形式與和諧，你站在

高更

靜物與希望
Still Life with "Hope"
1901年
油彩，畫布
65 x 77公分
私人收藏

我的夏娃之前，或許你的回憶將你帶到一個不愉快的過去，你文明觀念下的夏娃將你，也幾乎將我們所有變成了憎恨女人的人了。此刻，遠古的夏娃讓你害怕了，但有一天她會對你微笑，引你快樂的。

或許我的世界是居維葉與植物專家無法找到的，但它卻是一個天堂，是我獨自一人製造出來的，雖然是一個粗略的描繪，距離夢想的實踐還很遠，但又有什麼關係呢？當我們瞥見幸福時，不就是初嘗的涅槃嗎？

最後，高更決定把這兩封信的內容一五一十的印在他畫冊裡，讓觀眾來做判斷哪個人有理。

始終如一

1900年，當他病得很嚴重，知道自己快離開人間了，於是跟老友透露未來在死後想將這尊〈野蠻人〉立在自己的墳墓前，由此可見他

多麼喜愛這件作品。當然，他的滿意之作可不少，但唯獨它最能代表他的心境啊！

　　活要活得像個「野蠻人」，死也要死得像個「野蠻人」，他對此從來就沒有動搖過。

沐浴的大溪地女人
Tahitian Women Bathing
1892年
油彩，畫布
109.9 x 89.5 公分
紐約，大都會博物館

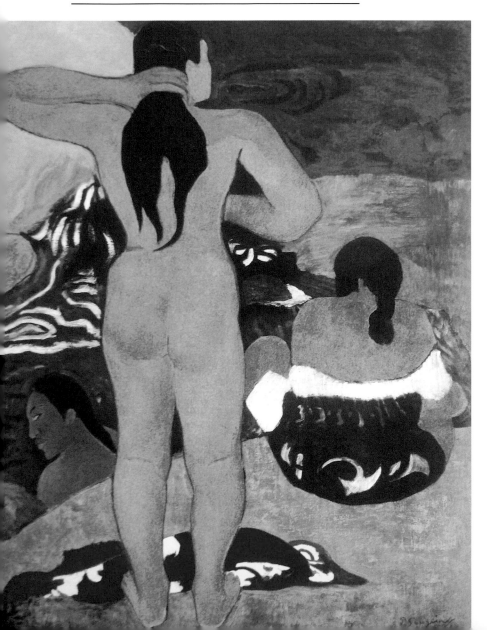

野蠻的面具
Mask of a Savage
1894-5年
石膏
25 x 19.5 公分
菲利普斯家族收藏
The Phillips Family
Collection

野蠻的面具
Mask of a Savage
1894-5年
青銅
25 x 19.5 公分
巴黎，奧賽美術館

野蠻的面具
Mask of a Savage
1894-5年
青銅
25 x 19.5 公分
巴黎，奧賽美術館

曼札納的高更：爭議性人物

喬治・亨利・曼札納・畢沙羅
Georges Henri Manzana Pissarro

穿披肩與拿拐杖的高更
Gauguin with a Cape and a Walking Stick
1893年11月
黑粉筆，粉蠟
26.5 x 21 公分
私人收藏

這張〈穿披肩與拿拐杖的高更〉是藝術家1893年出入巴黎社交場合的形像，22歲的曼札納看到高更的樣子，立即用鉛筆快速地描繪下來。

對高更的仰慕

曼札納是印象派畫家畢沙羅的兒子，在家排行老三，從小父親教他畫畫，身邊也不乏大師們的指導與啟發，像莫內、塞尚、雷諾瓦……等等，從十歲左右，就經常看到高更來到家中坐客，一起安排遠足與寫生，對他來說，高更就像叔叔一樣如此風趣。

之前，曼札納畫過許多風景畫，大都逃不出印象派的風格，但在1906年之後，他藉由裝飾物品的設計，來做更強烈地表現，這是從高更的南洋作品裡找到的靈感，他用金、銀、銅漆做實驗，也創作了許多的掛毯、地毯、傢俱、玻璃器皿、裝飾畫、蝕刻畫、與平版印刷，可見高更對他的影響有多大，在往後的一生，曼札納的創作細胞裡混合著高更的叛逆因子。

知性的生活

1893年，高更在巴黎的蒙巴納斯區租下

喬治・亨利・曼札納・畢沙羅

個展的高更諷刺畫
Gauguin at His Exhibition
私人收藏

高更

爪哇女孩安娜
Annah the Java Woman
約1894
油彩，畫布
92 x 73公分
私人收藏

一間大工作室，同時也認識一名爪哇少女安娜，成了他的愛人。

在屋子裡除了沙發、鋼琴、三腳相機與一些友人的畫作是屬西方的物品，其他裝潢大都仿南洋作風，包括一些照片、樂器、貝殼、木雕、石雕、織布、紀念品、武器與玻里尼西亞文物，此外，還有猴子與鸚鵡，牆上還掛一系列的情色作品，入口處用大溪地語寫著：「**在這裡做愛。**」（Te Farura），總之，充滿了濃濃的異國情調。

至於臥室與畫室，純屬高更的地盤，任何人都不准打擾他，有趣的是，四處全塗成亮黃，這是梵谷最愛的顏色，牆上還掛著〈向日葵〉，雖

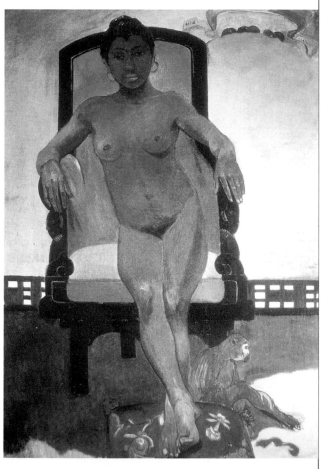

然梵谷已走了三年多，但他還惦記著這位老友，似乎有意讓這空間成為一間梵谷紀念館。

每個星期四，此處都有聚會，來了很多的畫家、作家、詩人、作曲家與音樂家，高更常常彈樂器、唱歌，也將自己的《香香》手稿朗讀給大家聽，增添了不少的情趣，他與友人們一同喝酒，談些知性的話題，說說笑笑，日子倒過得十分愜意。

愛人安娜很野，很沒有教養，讓外人看了倒胃，高更常跟她同進同出，他們的一舉一動自然成為八卦的焦點。

高更想塑造一種的特殊氛圍，讓這裡有愛、有歌、有歡笑，但在眾人眼中，卻是一個縱慾的情色場所。

招搖的穿著

在巴黎時，高更總會批上一件藍色大衣，上面有一顆珍珠母石的大鈕釦，裡面套有一件繡有綠與黃花樣的藍色背心，下身則是石色的寬鬆長褲，頭上的那頂灰色氈帽繫上別緻的藍蝴蝶結，也戴著一雙白色手套，手拿一支枴杖，那是他精心設計雕刻出來，每次外出時，他都作類似這樣的打扮。

他這一身裝扮一點也不像野蠻人，倒像一個翩翩風度的貴族，如此這般誇張的裝扮，目地是想吸引他人注意。

　　曼札納將這怪異的打扮捕捉了下來，看來十分的有趣，這畫面說來很珍貴，因為它讓後代的人可以了解高更怎麼來促銷自己，怎麼為自己打廣告。

雖具爭議性，但永遠長存

　　高更雖然是一位具爭議性的人物，但他的模樣一直留在曼札納的腦海裡，之後在美學與創作的技巧與形式上，他也追隨了這位大師的腳步，成為一個忠誠的弟子。

梵谷

兩朵向日葵
Two Cut Sunflowers
1887年
油彩，畫布
43.2 x 61 公分
紐約，大都會博物館

GAUGUIN

CHAPTER 6

從烈士到傳奇

什麼該做？什麼別做？

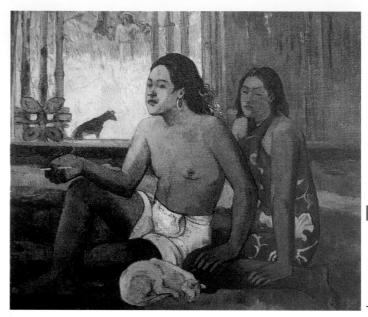

別做！
Eiaha ohipa
1896年
油彩，畫布
65 x 75 公分
莫斯科，普希金美術館

　　在〈別做！〉中，屋內坐著兩個人，坐在前面上身裸體的這位似男似女，後面穿衣的這位是大溪地女子，他們姿態倒滿像婆羅浮屠神廟的浮雕作品上的人物，而前端有一隻蜷曲的小貓，慵懶地在那兒睡得很舒服似的。

　　在室外，一片亮黃，點綴一些粉紅與綠意，像似一處仙境，在此，藝術家有意創造一個畫中畫的意境，遠端則有一名戴著斗笠的男子，靜靜地站在那兒，他的臉雖然模糊，但藉由那身寬鬆的白衣，我們可以判斷他就是高更本人。

內在的滿足

　　回到大溪地之後，高更獨自一人過了幾個月，就算他想好好清靜也很難，因為不少當地的女孩自動的送上門，強佔他的臥室，在無可奈何之下，高更說：

〈別做！〉局部

每晚都有野女孩跑進來侵佔我的床，像昨晚就有三個，不過，我得趕快結束這種濫交的行為，好好找一個女孩安定下來，開始認真工作。

也只有定下心來，才可能專心創作，所以很快地，他找到一位14歲的女孩，名叫帕胡拉，接下來的幾年，她扮演了一個妻子的角色，高更也過著安穩的家居生活。

在創作〈別做！〉時，帕胡拉已是高更的女人了，畫前端那隻小貓的睡姿表現的就是他的心理狀態——愜意、慵懶、滿足與快樂。

高更

尊貴女人

Te Arii Vahine

1896年

油彩，畫布

97 x 130 公分

聖彼得堡，艾米塔吉博物館

淫蕩與神聖的謬思

帕胡拉是什麼樣的女孩呢？高更說：**非常淫蕩**。她不羞澀、不矯揉造作，給予他無限的靈感。

高更畫下一張〈尊貴女人〉，前面有一位裸露的

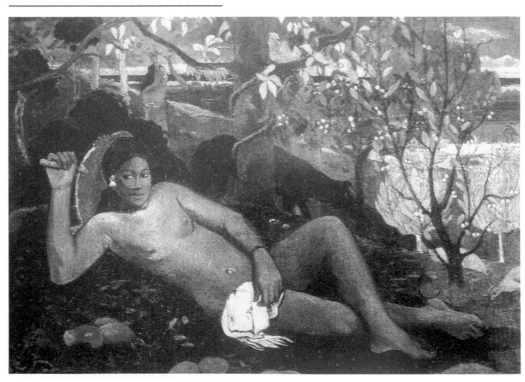

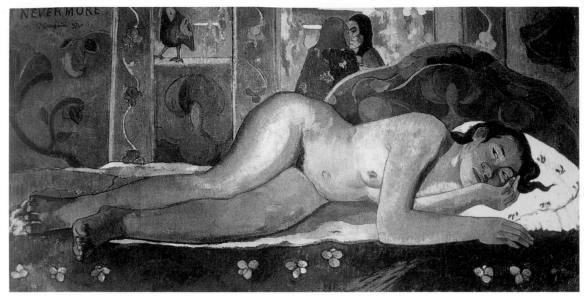

高更

決不再，噢！大溪地
Nevermore, O Taïti
1897年
油彩，畫布
60.5×116公分
倫敦，考陶爾德藝術學院

女人躺在草坪上，在背後，僕人正在採果子，中間那大樹（代表聖經裡的知識果樹）後面藏匿著兩名人物，右邊有兩棵開滿金橘花朵的小樹，十分耀眼，另外，中間有一隻黑狗紅著眼正護守這名裸女，兩隻鴿子在右下角覓食，背景是一片海與天空，這對角線斜躺的裸女原來被藝術家取為〈皇后〉，是以大溪地國王帕馬爾五世的妻子命名，但其實帕胡拉才是為他擺姿的模特兒。

同時期，他也完成另一張〈決不再，噢！大溪地〉，在這裡，床與室內都被妝點得很浪漫，帕胡拉躺的姿勢，臀部翹得特別高，腰也陷下去，形成一高一低，高更藉此想呈現強烈對比之下的刺激，顯得格外的性感。

1896年底，接近聖誕節，帕胡拉生下一個孩子，高更興奮地畫下兩件作品，一是〈寶寶〉，二是〈上帝之子〉，這些都暗喻基督教的傳統圖像如「天使報喜」、「聖母與聖子」及「耶穌誕生」。在此，高更已將妻子晉升為聖母的地位。

愛的對象，可以是淫蕩的，也可以是神聖的，但沒有中間的灰色地帶，這就是謬思的魔力，專走極端，但也因為這樣才迷人，不是嗎？

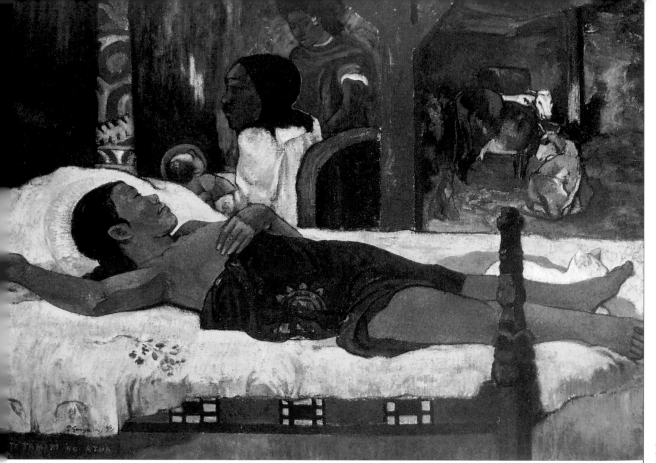

耶穌誕生
Te Tamari No Atua
1896
油彩，畫布
96 × 128公分
慕尼黑，新美術館

油彩的色與量

我們會發現〈別做！〉、〈尊貴女人〉、〈決不再，噢！大溪地〉、〈寶寶〉、〈耶穌誕生〉，或其他同時期創作的人物與靜物畫，顏色特別地豐富，畫這些作品時，他說：

有關顏色，我從來沒有畫過像這麼棒、清晰、與和諧的東西了。

這句話正表示高更對自己的用色感到滿意。

有趣的是，他寫信給好友蒙佛雷，請他在巴黎買一些顏料，指定的數量與顏色如下：

十管群青、五管鈷藍、十五管洋紅、五管玫瑰茜草、二十管白、十管黃土、五管棕赭、五管翠綠、三管淡朱紅、二管鎘黃二號、三管鎘檸檬。

Gauguin's Dream : Ancestors and Ideals **CHAPTER 6** 從烈士到傳奇

165

高更

高更

從這些，我們再看看當時畫的內容，就可知到他當時對色彩的喜好。

高更

上色厚薄的問題

話說梵谷是一個很浪費油彩的人，一層又一層地上，最後變得十分豐厚，這點，高更就剛好相反，油彩塗得薄薄的。

塗厚一點，表面可以增加濃豔與固實感，但他為什麼不這麼做呢？其實有三個原因：

一，省錢：

高更經常有一餐沒一餐的，總擔心財務上的問題，當別人問他為何不畫厚一點呢？他說他得要節省，得要謹慎一點，無時無刻不在估算顏料的費用。

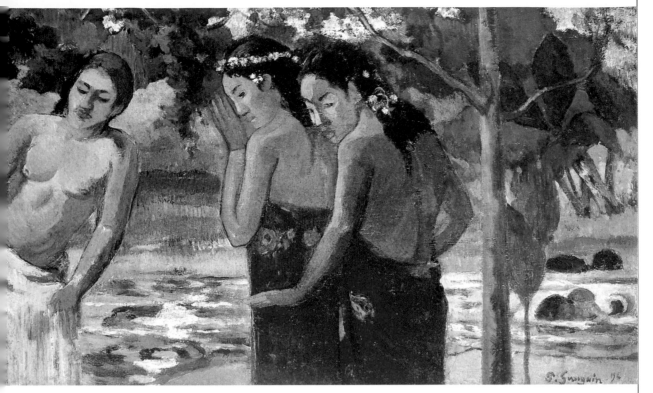

高更

三位大溪地女人

Three Tahitian Women
1896年
油彩，畫板
24.4 x 43.2 公分
紐約，大都會博物館

二，突顯：

　　他一般選用粗糙的畫布或麻纖維來作畫，表面塗上薄薄的漆，可以突顯出布料的紋理，增加了豐富性，於是，布的紋理走向也成為他創作的另一個因素。

二，體現古味：

　　根據經驗，他一直想盡辦法讓油畫保存久一點，所以會預先考慮漆的內在化學變化，他也意識到若一味地將漆上得很厚，一不謹慎，反而降低畫的壽命，同時他也注意到漆上薄一點，有時候隨時間的關係，效果變得更好，更體現那濃濃的古味。

對畫的關心

　　高更的畫還要經過另一個考驗，那就是每次作品完成後，得靠船運回巴黎，因長時間在海上漂流，為了避免脫漆，失去亮度，毀壞，或折損品質，他會想辦法先做一些增亮或修補的工夫。

　　另外，他也非常關心買者與收藏家是否盡到照顧藝術品的責任，從一個1896年的例子就可以發覺到這一點：有一次，醫生諾雷特（Dr. Nolet）準備從大溪地回歐洲，高更託付他將〈三位大溪地女人〉帶回巴黎行銷，若賣出去的話，再將錢匯給他，同時，高

高更
給未知收藏家的信
1896年
鉛筆，墨
25.5 x 20.5 公分
私人收藏

更還特別寫了一封信，並交代他連這封信一起給「未來的買主」，內容是這樣的：

給我作品的未知收藏家，在此向你問候。
願你能為這小畫的野蠻主義辯護，
它蘊藏著我的某種性情，
我建議加上一個適度的框，
假如可能的話，再加上一片玻璃，
當畫變老時，還可以保持鮮度，
也可避免因公寓的通風不良，造成畫的變質。

高更

從這文字的內容，我們可以看到他多麼珍惜自己的畫，但諷刺的，諾雷特醫生並沒有履行承諾幫它賣畫，最後還將它佔為己有。

藝術的優先順序

儘管高更想保護自己的作品，但他之後想了想，到底什麼才是藝術家該做的事，總有一些優先次序，最後他理出一個結論。

那就是說，重要的還是回歸美學，問自己是不是走對路，至於技術上的問題，若有破損什麼的，後人自有辦法解決，為此，他講得很清楚：

在藝術上，我總惦記一些重要的事：是不是走在對的軌道上？是不是進步？是不是犯了什麼錯誤？對於技巧的問題，製作時該如何小心，該如何保護，畫布要怎麼準備，這些問題都算次要的，總之，未來它們會有辦法補救的，不是嗎？

其實，高更說得沒錯，我們看看現代的科技如此精良，讓修護的工夫變得不再是一件難事，作品弄髒了、漆掉了、失去了色澤，總會有辦法補救。

所以，丟棄那支支節節的技術問題，專心去探索與表達藝術的本質，才是藝術家真正的本份啊！

別做什麼呢？

這張〈別做！〉處理的是美學上的問題，高更用色彩來表現自己的思想、情緒與夢想，標題也說的很清楚，別做！然而，別做什麼呢？千萬別在技術上面打轉。

即將上十字架

接近各各地的自我肖像
Self-Portrait near Golgotha
1896年
油彩，畫布
76 x 64 公分
聖保羅藝術博物館
Museo de Arte, São Paolo

在〈接近各各地的自我肖像〉，高更有著一張消瘦、憔悴與蒼老的臉，在這兒，他留有一襲長髮，髮絲漠入背後的一片幾近黑的深棕，像個山洞一樣，我們若仔細地看，在深邃之中，隱約能瞥見模糊的兩尊人像。

他帶著恐慌、失落與焦慮的表情，那不確定的眼神似乎來自遠古，望向一個未知的深處，所以又有謎樣般的神韻。

難逃的困境

在創作這幅畫時，他正逢諸事不順，遭到友人背叛，欠債累累，健康也走下坡，也以貧民身份住在醫院，有一段時間只靠水與稀飯度日，畫又賣不出去，身心打擊實在很大。

甚至有陣子，當他完成一些作品時，運送回巴黎之前，他絕望地說：

我的作品都賣不出去，只會讓觀眾怒吼，送油畫過去有何用處呢？只會讓他們叫得更大聲，我將來會被譴責，死於饑荒。

高更

釘死於十字架
The Crucifixion
1896年
木刻版畫
68 x 160 公分
私人收藏

高更

野蠻人：自畫像
Oviri: Self-Portrait
約1893年
青銅浮雕
34 x 35.5 公分
私人收藏

高更清楚了解自己處的狀況，這張畫正反映了那殘酷的現實。

上了十字架

此畫的標題「接近各各地的自我肖像」，各各地是哪裡呢？是上帝被釘死之處，為什麼高更要選用這個地名呢？原因是描述自己的悲慘就如快上十字架的耶穌一樣。

高更沒多久後，也做了一件木刻畫叫〈釘死於十字架〉，看起來是耶穌被掛在十字架上，身體如此乾扁，被折磨地不成樣，但若看那側臉的頭，我們會發現那是高更的側面啊！他竟然將自己掛在十字架上了，說明他被人們詛咒，被人間定罪，已判了死刑。

與神的同體

「藝術家與造世主的同體」的觀念在1888年時已被高更採用過，現在，他又拿來用，不過，之前的情況沒像此刻這麼淒涼。

現在再怎麼喊也沒有用，沒人聽得到，雖然他常常把畫運回巴黎，但藝術圈內的人看不到他，早已認為他從地球上消失了。

他無奈地說：

竟沒有人願意用兩分錢跟我換畫，好讓我買麵包，落到這步田地，說來多麼苦澀，多麼諷刺啊！
現在，我想要的就是沉默，沉默，與更多的沉默！

他能做的就只有吞下苦澀而已。

由愛串成的花朵

自畫像
1897年
油彩，畫布
40.5 x 32 公分
巴黎，奧塞美術館

在這張〈自畫像〉，高更低下頭，整個人陷入某種悲哀的思緒，但眉毛往上揚，眼睛的周圍暗紅得不得了，臉與背景也渲染成黃、橘紅與紅，似乎又很氣憤的樣子，另外，他用側臉來面對我們，無視外人的存在，此刻不想看也不想聽了。

這時，他到底怎樣了呢？

女兒過世

1897年1月，女兒愛蓮突然過世，5月時，高更接到這個消息，整個人都崩潰了。

愛蓮從小很安靜也很懂事，一直為爸爸分擔憂愁，當高更離家時，她才九歲，直到十五歲，他們又再次碰面，不管別人怎麼說父親，批評他多麼不負責任，她乞求爸爸有一天不再流浪時，能回到她身邊，甚至還說長大後誰也不嫁，只想守著爸爸。

那份單純的愛，常常讓他感動不已，特別這麼多年來，他從一站到另一站，體會到世間的冷酷無情，女兒就成了他此生最疼惜的人。

高更

愛蓮半身像
Bust of Aline Gauguin
1881年
蠟像
30 x 20.8 x 16.8 公分
巴黎，奧塞美術館

高更

愛蓮的肖像
Portrait of Aline
1884年
油彩，畫板，浮雕畫框
20 x 14 公分
私人收藏

高更

兩個G的框與高更的相片
Frame with Two "G" and Photo of Paul Gauguin
1884-85年
胡桃木
18.9 x 33.6 x 1 公分
巴黎，奧塞美術館

※ 原本相片是高更與妻子梅特的合照，但兩人感情在1884-85年變冷淡時，高更將梅特部份剪去，只為自己設計相框

　　高更想告訴她為什麼他要離家，為什麼要追求藝術之路，但又怕她太小，無法了解大人的世界，於是從1892年開始，他將心緒抒發開來，著手寫一本《給愛蓮的筆記》，希望將來出版時送給女兒。不同於一般父親，高更教她不該屈於傳統，應該享受自由，享受跟男人一樣平起平坐的權力，其中有一段話是這樣的：

女人想要自由，那是她們的權力，男人絕不應該阻擋她們的路，當有一天，女人的榮耀不再居於中央之下，真正的自由就會來臨。

　　當然，她還沒來得及讀，不到二十歲，就離開了人間。

意志消沉

　　他一直流淚，流到乾，他生氣、他發怒，像一個落難者已神經錯亂了，還繼續被折磨，他向上帝哭喊：假如你存在的話，我指控你既沒正義，又狠毒。

沒錯，愛蓮之死讓他懷疑世上的每件事，勇氣、執著、勤奮、智慧……等等都變得毫無意義，似乎惡霸橫行在主導一切，他不甘心，這時他笑了，笑得像瘋子一樣。

好幾個冗長與無眠的夜晚，他氣憤、他激動，最後耗盡他所有的精力，剩下來的就是消沉，就這樣，他變得很老很老。

下一個賭注

他眼前一片漆黑，再看不到光明，有好幾個月，他無法動筆，更沒辦法畫畫，他跟梅特築起的深仇衝到了最高點，寫下一封狠毒的信寄給她：

夫人：
我不應該說：「願上帝保佑妳」，實際上，我應該要跟妳說：「願妳的良心靜止不動，一直等到死。」

妳的丈夫

五個孩子，高更最疼老二與老三（愛蓮與克洛維斯），但據說梅特把她的心思放在另三個小孩身上，他們動不動就是要錢，否則聯合跟他作對，愛蓮死後，他決定跟妻子斷絕關係。

喪女，也讓他喪失了活下去的勇氣，但他跟自己下一個賭注，臨死前，要完成一生最偉大的傑作。

將淚轉換成花朵

高更心痛地說：

我剛剛失去了女兒，我不再愛上帝了，像我的媽媽，她也叫愛蓮，每個人都用他們的方式去愛，我此刻的愛，就是頌揚到她的墓地，在旁邊點綴著花朵，她的墳墓就在我身邊，我的淚就是那些花朵。

他對這個世界已心灰意冷了，這是一張令人心痛的自畫像啊！

帶領人類走向幸福的天堂

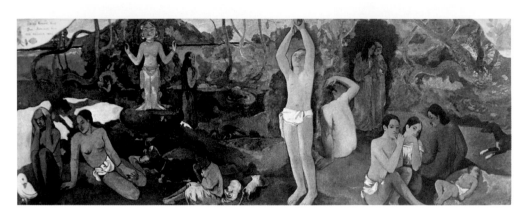

我們從那兒來？我們是什麼？我們將去哪裡？
1898年
油彩，畫布
141 x 376 公分
波士頓美術館

〈我們從那兒來？我們是什麼？我們將去哪裡？〉是一件大幅的作品，寬376公分，高141公分。

1898年整整2月，他嘔心瀝血的完成此鉅作，畫完後，高更宣佈這是他一生的精華，也是最傑出的作品。

畫的描繪

在這幅橫式巨畫，整個景設在一處有果樹、岩塊、河流、與各式土壤的地方，鄰近一片天空、海洋、與山脈。看這畫時，得從右到左的方向，等同於欣賞中國繪畫一樣：

右下角有一隻黑狗在那兒守護一個熟睡的嬰兒，一旁有三名蹲伏的女子，其中兩人朝我們這兒瞧，另一人皮膚較黝黑，背對著我們。

再往左上稍微移動，有兩名身穿紫紅色的人物走在一起，他們左邊有一位坐在地上的裸身人物，一手壓住地面，另一手則高舉起來。

偏中央的位置有一個用白布遮住下體的男子，站得直立，抬頭正在採樹上的果子。

再過來，有兩隻不同姿態的小白貓，一個穿著白袍的小孩以側身面向我們，正在吃水果，一隻黑羊端坐在旁。

再往上方看，有一尊神像，祂揚起手臂，模樣對稱，右邊站著一名穿藍衣的女子，她右手放於胸前，在那兒沉思。

左下角有一個往左斜坐的人物，在他的左邊坐著一名兩手矇住耳朵的白髮女人，在她腳邊有一隻白鳥，牠用爪踩住一隻蜥蜴。

有關色彩，景物是用藍綠來表現，裸身人物多用黃、橘、或棕，因此形成了明顯的對比。

在作品的左右兩端，被畫成不規則形，有幾似金黃的色澤，上面妝點著圖樣與文字，左邊是題詞，右邊是藝術家的簽名，高更這麼做有他的目地，因為看起來像折過的東西固定在兩端的鍍金牆面上一樣，製作出一種壁畫的效果。

畫的意義

這張畫完成後三年，高更靜下心來，描述那背後的意義：

我這張好畫在繪製上是非常粗略的，一個月內在沒有畫預備圖或初步素描下就完成了。當時，我一心一意只想死，在最頹喪的時刻，我用迸裂出能量來畫它，趕緊簽名，然後我再吞下大量的砒霜，或許過多，讓我痛苦至極，但我沒死，最後換來的卻是一個疲憊與虛弱的身軀。
或許這張畫缺乏節制，但我特別將它獻給那些曾經有過極度災難的人，還有也獻給了解畫家靈魂的人。
我們將走向哪兒？
一個即將接近死亡的老女人，一隻怪異與愚蠢的鳥將一切帶入終結。

我們從那兒來？我們是什麼？我們將去哪裡？／局部

我們是什麼？
每日生活，有直覺的人會問自己一切代表什麼。
我們從何處來？
源頭，小孩，公共的生活。

　　從以上的表述，我們可以知道這是藝術家「傷痛之最」，是要送給天底下曾受過災難的眾生，也為人的存在問題給予了答案。

　　雖然這件作品很快地在一個月內完成，但之前已處理過一些人物、動物、植物、與神像，他已重覆畫過好幾次，那是長時間的研習，所以在描繪上對他不再是件難事。不過，就在接到女兒過世的消息，在情緒激昂之際，創作能量衝到了最高潮，他把所有獨立的形象組合起來，描繪一個從原始初期到高度發展的社會，從東方到西方的信仰傳統，去探討人與自然的關係，並詮釋人類各階段的意義。

　　無疑地，高更藉由這張畫來宣示他的生命觀。

野蠻的實踐者

　　這件作品裡，藝術家將重點擺在右上方的族群上，在他的著作與書信中，也特別強調這個部份。

　　在族群裡有三人，他們圍在一棵大樹（代表聖經裡的知識果樹）旁，兩名女子身穿悲調的衣袍正在傾吐心聲，因受到文明的洗禮，她們變得痛苦又哀愁，高更說他們是一對不幸的人；相對的，那位露出腋下的人，表現得那麼簡樸，那麼自然，他的存在象徵著未經污染的原始。

　　這位「原始」的人是帶領人類走向幸福的原型。他是誰呢？是原始與野蠻的實踐者，也是提倡者，更成了藝術家本人的化身啊！

付諸實踐

　　高更在創作之前，想法片片斷斷，但在完成的那一刻，所有的散片拼湊成一個完美的圓，他的一套哲學、美學、政治理想也因此付諸了實踐。

高更

屋子
Te Fare
1892年
油彩，畫布
私人收藏

※ 高更大多的風景畫都有一棵樹，常常代表《聖經‧創世紀》裡的知識果樹

與菩薩親近

偉大的菩薩
Eiaha ohipa
1899年
油彩，畫布
97 x 72 公分
蘇俄，聖彼得堡，艾爾米塔什博物館

在〈偉大的菩薩〉，我們看到一尊高高的，幾近漆黑的菩薩立在左側，坐在前端的是兩名似男似女的人物，菩薩的右邊稍後的位置，有兩位站得直直的女子，右上方有個門洞，呈現一個夜晚的室外景象。

最引人注意的部份就落在菩薩的左後方，若注意看，那是個基督教「最後晚餐」的圖像，其中一人端坐在桌前，頭上散發紅黃的光芒，這位是耶穌。

再看看餐桌前方，有一位站得直挺，幾近黑色的人物，他的顏色跟前面這尊高聳的菩薩一樣，那個人即是高更的化身。

攻擊教會

高更在這時候，撰寫一本《現代精神與天主教》小冊子，還自己花錢印刷，也開始幫一份天主教辦的政治雜誌《黃蜂》寫專欄，問題是他語調咄咄逼人，動不動就攻擊神職人員。

高更

長角的頭
Head with Horns
1895-97年
木雕
39.4 公分
私人收藏

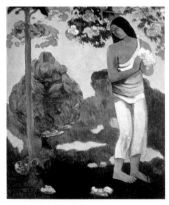

高更

五月
Te avae no Maria
1899年
油彩，畫布
97 x 76 公分
聖彼得堡，艾米塔吉博物館

　　他在南洋島嶼上，經常遇到神父與傳教士，當地人原有的穿、用、住、習俗、宗教……等等傳統被破壞得體無完膚，他將這些全責怪在殖民的政府與基督教會，他為此氣憤不已。

　　他跟這些神職人員有過幾次不愉快的經驗，就舉一個例子，他做了一些雕像，放在自己小屋外的草坪上，有裸女、幼獅、動物……各類形象，他非常滿意這些作品，但不久後，所有的裸女雕像卻不翼而飛，之後才發現原來是被神父偷走了。

　　除此之外，他也曾遇到過一些貪財貪色的神父，他們外表一付道貌岸然，私底下卻做見不得人的事。

　　他們沒有家庭，沒有愛情，對現實生活一點也不懂，只會用高道德的標準來壓榨別人，所以，他對這些人厭惡簡直到了極點。

　　高更自己創作不少雕像，像〈好色的神父〉、〈淫蕩神父與聖德瑞莎修女〉……等等，來諷刺這群人。

走向菩薩之路

　　在〈偉大的菩薩〉，那左邊的黑色人物（高更）曾經追隨過基督，一起享用過聖餐，但如今對建立的教會起了反感，在絕望後，他決定從餐桌上離席，漸漸走向菩薩。

　　高更描述這尊菩薩：

那是我夢中的一個形體，立在我的屋前，祂佔滿了我們原始的靈魂，一個在我們經歷苦難後得到的想像與慰藉，它象徵著一個無法界定，無法了解的世界，跟我們的起源與未來面對面。

　　是的，在忍受這麼多的痛苦，渡過這麼多無眠的夜，不論過去、現在與未來，菩薩一直在那兒，此刻祂成為他唯一的依靠，高更認為菩薩不是學者，也不是邏輯學家，但卻是個詩人，象徵已被付予人性化的美。

落在同一個點上的過去與未來

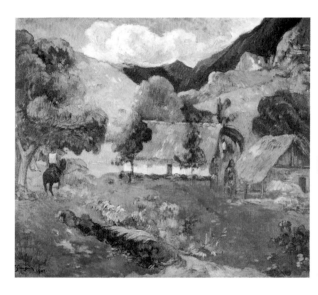

逼近小屋
Near the Hunts
1901年
油彩，畫布
67 x 77 公分
匹茲堡，卡內基美術館
Carnegie Museum of Art, Pittsburgh

在〈逼近小屋〉，有山、有樹、有肥沃的土壤、有小屋、有女人站在屋前，也有一名男子穿著汗衫，騎著一匹馬往小屋的方向前進，這「逼近小屋」是以創作者的立場來描述的，這個人指也就是高更本人。

此畫是他1901年在西瓦瓦島的阿圖旺納村落定居後完成的。

生活最後一搏

在高更走頭無路時，經紀人沃拉爾意識到他是一個不可多得的才子，願意每個月支付他薪水，這天賜的禮物使他喜出望外，這也表示將來他不愁吃穿。

在這情況下，為了尋找更新的靈感，他決定要再做一次流浪，到瑪克薩斯群島上去，希望未來能帶給觀眾更新穎，更刺激的東西，他說：

因為我到大溪地，我在布列塔尼的畫現在變成了玫瑰水；相信到了瑪克薩斯群島之後，大溪地的作品將變成了古龍水……。

高更的作品在大眾眼裡越來越濃烈，越來越火爆，當然全都是他求變求新的心態，不願在同個景、同個主題，或同個人物身上執著太久，重覆做類似的東西，將會令他焦慮不安。

當然，他也了解自己身體狀況，心想：

現在我若要在藝術上達到頂尖與最成熟的境界，須要再多活兩年。

就因他知道死神正站在他的面前倒數計時，隨時將他帶走，所以決定不管怎麼樣，絕不能白白地浪費掉，剩下最後一口氣，也要好好地為生命做最後一搏，他說：

我嗅到了那兒的不文明，完全的野蠻，沉浸在孤獨，將會給我活力，至少在我死之前，一個熾熱的火花重新點燃我的想像，為我的才氣做最後的總結。

於是，他背起行囊，航行到瑪克薩斯群島，選擇在西瓦瓦島的阿圖旺納村定居，也在那兒買下一塊土地，興建一座美麗的「喜悅之屋」。

接近小屋的感覺

他發現阿圖旺納村落的土著們對裝飾藝術很在行，他認為若給他們任何一個幾何形狀的東西，不論隆肉狀、圓形……等等，都能變得很好看又和諧。高更原本就喜歡雕東雕西，來了裝飾他最後的家，他用木頭刻了不少作品，從簡單的碗、匙、勺子、花瓶，到牆上的裝飾品，他在這方面下了很多功夫。

我常想，他一定知道不久後會死在這個屋子裡，就如他說的：

高更

海椰子
Coco de Mer
1901-3年
27.9 x 30.5 x 14 公分
紐約，水牛城，公共美術館

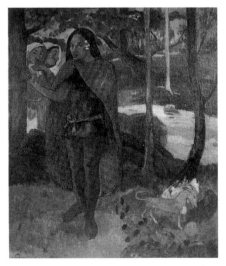

高更

穿紅披肩的瑪克薩斯
Marquesan Man in a Red Cape
1902年
油彩，畫布
92 x 73 公分
列日，現代美術館
Musée d' Art Moderne, Liège

我剩下想做的就是好好安安靜靜地雕塑我的墳墓。

因此，他精心雕琢他的藝術，好好來裝飾他最後的家。

他愛他的小屋，也愛四周的環境，他說：

在這兒，接近我的小屋，全然的寂靜，我在自然迷人的香味裡，感到極其的和諧，也可以好好的沉思，我現在在此呼吸著往昔歡樂的芳香。

這張〈逼近小屋〉體現的就是舒暢的感覺。

地方上的英雄

住在阿圖旺納村，他樣子無論穿著、行為與舉止上都變得更像野蠻人了，他對當地的土著很好、很溫和、非常坦率，時常幫助他們，也做了很多善事，此外，他鼓吹他們不要繳稅，不要送孩子到教會學校唸書，還跟他們聯合一起對抗西方人，漸漸地，他被視為地方上的英雄，他們都叫他：「寇克」（Ko Ké）。

這讓我不由得聯想到唐吉訶德的故事，在許多人的眼裡，他簡直瘋了，但他卻認為自己是在尋求正義，被撞得傷痕累累也在所不惜。

高更所做的是行俠仗義，為眾生打抱不平，以一人之軀對抗腐朽的社會啊！

對馬的眷戀

就在這時候，他對「馬」非常的迷戀，說來牠們也算是行俠仗義時必備的交通工具，不是嗎？

談到馬，高更說：

這動物體態就如雕像一樣堅硬，在牠們的極度靜止，在牠們姿態的韻律中，有種無法言喻的古老、威嚴、與宗教感。

問題是他為什麼這麼愛馬呢？

在這時候，他回想起童年。

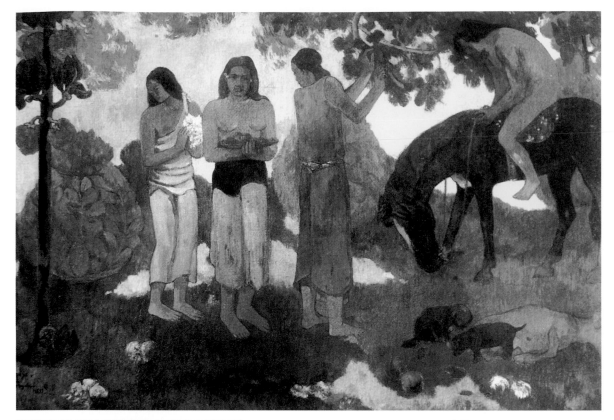

奢華的大溪地
Rupe rupe
1899年
油彩,畫布
128 x 200 公分
莫斯科,普希金美術館

高更

靜物與馬頭
Still Life with Horse's Head
1886年
油彩,畫布
49 x 38 公分
東京,石橋藝術博物館
Bridgestone Museum of Art, Tokyo

　　人某時候傾向玩扮家家酒或偶爾做一些很幼稚的事,但這不會減損人在從事嚴肅工作的品質,高更看起來魁梧,思想成熟,也很認真地創作,一旦天真與孩童的因子滲透進來,他感到十分的快樂,他說:

我自己,我的藝術回到遙遠的過去,比巴森農神殿的馬還更遙遠——所有回到了我童年的木馬,雖然老舊,卻珍貴無比。

　　在這時候,他也想到了死亡。

杜勒

騎士、死亡、與魔鬼
Knight, Death and the Devil
1513年
雕版印刷
24 x 19 公分

高更

騎士
Rider
1901-2年
繪圖
50 x 44 公分
巴黎，非洲與大洋洲博物館

有一張文藝復興時期的圖像〈騎士、死亡、與魔鬼〉強烈的吸引著他，那畫面與背後的意義也不斷地困擾他，它是知名畫家杜勒的作品，在這裡，中間有一位騎著俊馬的騎士，一旁的惡魔睜大眼睛瞪著他，手上拿著一只沙漏，提醒他的日子已經不多了，地面也有一只骷髏頭，告知世間的一切都成虛空。

這是一個殘酷的事實，不論人怎麼享有世間的榮耀與財富，當死神降臨時，我們也只有投降的份，相信這對高更的衝擊非常的大。

死亡意象一直縈繞著他，同時，他持續地畫馬，在他的想像中，馬匹不但將他帶回遙遠的過去，也即將引領他走向未知的冥界。

最後的落腳地

喜悅之屋成了藝術家最後的落腳地，馬也成了他物質世界裡最終的眷戀。

生命最後的動容

這是高更的最後一張肖像畫，在這兒，他留著短髮，帶著眼鏡，臉上的光澤與健壯的身體都難以掩藏他髮絲與眼珠的蒼白，如往昔，他穿上了白衣。

在這張畫裡，他不再有強烈的情緒，如今他接受了一切，正等著死神的到來。

總會是一個謎

約在1902年入秋，高更因病重表示想回法國做治療，還說若允許的話，或許可順道到西班牙晃一下，因為他擁有西班牙血統，到那兒旅行一直是他的願望，他說：

……我想到西班牙去尋找一些新的主題。鬥牛與西班牙女人，她們閃亮的頭髮，油潤潤的。

最後的自我肖像
The Last Self-Portrait
1903年
油彩，畫布
41.5 x 24 公分
巴塞爾美術館
Kunstmuseum, Basel

但他的好友蒙佛雷卻回信，奉勸他千萬別回來：

現在你已經被認定是一位來自南洋島嶼深處的傳奇人物與超凡的藝術家，每次送回來的作品，總讓眾人倉皇失措，簡直無可媲美，它們似乎是一個從世界上消失的偉人遺作，你的仇敵沒說什麼，他們都不敢反對你……。
總之，你有了免疫力，此刻正享受偉人死去的榮耀，你在藝術史的地位已經確立了，大眾熟知你，你的聲望持續往上攀升。
沃拉爾現在朝此目標在努力，他已經認定你是個名人，沒有第二句話，你的藝術是屬於全世界的。

蒙佛雷叫高更好好待在南洋的島嶼上，繼續成為一位傳奇人物，他若真的回來，形象就會破滅，為了就是保持神話的鮮度，他只好聽朋友的話。

對巴黎的人來說，他他在很久很久以前就成仙了，他自己也苦笑的說：

對大部份的人，我總會是一個謎。

對他而言，這一點也不好玩，與世隔絕的滋味是苦的。

埃及的木乃伊

若我們看過一、二世紀的羅馬與埃及的「法尤姆肖像」（Fayum portraits），就會發現無論在刻畫角度、眼神、頭、與身體的關係，畫的長與寬比例，及風格上，高更的〈最後的自我肖像〉都跟它們十分類似。

「法尤姆肖像」是在人即將要死的時候被描繪下來的，通常用的是高度的自然主義風格，人死後，這肖像畫會黏貼在木乃伊上，葬禮時會被抬出來，當做儀式的一部份，最後也跟著一起埋葬。

高更過去對埃及的圖像很有研究，應該很清楚「法尤姆肖像」的來由，因此就在他入膏肓時，便畫下這張自我肖像，以辭別人間。

生命的最後

在喜悅之屋附近，住了一位基督教牧師，名叫維尼爾（Paul-Louis Vernier），因為他曾接受過醫療訓練，高更在生命垂危當下，是他陪他渡過的，當高更過世時，他心痛地寫信給蒙佛雷，談到高更的種種。

高更
藝術家自己的肖像
Portrait of the Artist by Himself
約1903年
繪圖
75 x 115 公分
私人收藏

高更
藝術家的肖像
Portrait of the Artist
約1903年
繪圖
84 x 117 公分
私人收藏

伊西多拉：一位女子的肖像
Isidora: Portrait of a Woman
100-110年
上釉燒色，木，鍍金，亞麻布
48 x 36 x 12.8 公分
馬里布，蓋提博物館
The J. Paul Getty Museum, Malibu

最令人動容的是，高更腿腫得很大，腐爛得很嚴重，痛得快死了，並尖叫不已，但一想到他的藝術，他忘記了疼痛，臉上甚至還發光，維尼爾說高更到死，都還一直對藝術保持最濃烈的渴望，與最高度的奉獻，為此他非常欽佩這位藝術家，認為他是一個真正的才子。

為了藝術，他失去了家人，失去了朋友，失去了健康，換來的是不被了解的孤獨，但依然執著，就算在斷氣的那一刻，口中念念不忘的依舊是他的藝術。

相信自己

說到藝術，高更曾說：

首先，最重要的是對得起你自己的良心，然後，贏得精良的少數人的敬重，只要是好的，紮實的作品，它們總會存活下來，就算世上苦口婆心的著作與評論，都無法改變這個事實。

與人間道別的時候，他相信自己是個偉大的藝術家，他相信他的藝術會存活下來，最後證明他是對的，不是嗎？

母愛
Maternity
1896年
油彩，畫布
92.5 x 60 公分
美國，私人收藏

雷東的高更：在墳墓旁點綴花朵

迪隆·雷東 Odilon Redon

高更的肖像畫
Portrait of Paul Gauguin
1903-4年
油彩，畫布
55 x 66 公分
巴黎，奧賽美術館

〈高更的肖像畫〉是藝術家迪隆·雷東在高更過世後才開始動手的，沒有高更本人在前面當模特兒，這純粹是用想像完成的作品。

在這兒，中間有一個頭像，幾近深棕的膚色，頭髮與臉頰沒入了黑暗，四周圍了一個邊界，像紙燒焦的樣子，旁邊點綴一些花朵，有紅、有黃，也灑了藍藍、綠綠、金黃……等等顏色。

反現實主義

雷東比高更大八歲，來自於阿基坦（法國南部）一個有聲望的家庭，從小愛畫畫，但卻怎麼也考不進藝術學院，不過還是繼續創作，從事雕塑、蝕刻畫與平版印刷；1871年當普法戰爭結束後，他來到了巴黎，專心用炭筆作畫；1890年代便轉向其他像粉蠟與油彩的媒材。

雷東也跟那比派畫家們一起作過聯展，出過一些畫冊，也幫波特萊爾與愛倫坡的書做插畫；1884年，知名作家于斯曼出版一本家喻戶曉的《逆流》（À rebours），描繪的是一位頹廢的貴族

迪隆‧雷東

紅樹不因太陽才變紅
The Red Tree Not Reddened by the Sun
1905年
油彩，畫布
47.5 x 35.5 公分
大阪，三重縣立美術館奧賽美術館
Mie Prefectural Art Museum, Osaka

迪隆‧雷東

夏娃
Eve
1904年
油彩，畫布
61x 46 公分
巴黎，奧賽美術館

迪隆‧雷東

閉眼
Les yeux clos
1890 年
油彩，硬紙板
44 x 36 公分
巴黎，奧賽美術館

收藏雷東畫作的故事，因為這部小說，雷東的名聲也隨之敲響。

他的作品佈滿反常的現象，出現怪誕，令人驚愕，又狀分枝的東西，不少區塊也有濃濃的黑影（noirs），用色時，就有如精靈般的魔力，一眼就能看出根本與事實不符。

當他活耀巴黎時，許多藝術家都還停留在實體的描繪，印象派到處大張聲勢，但他從一開始就不信那一套，跟他人背道而馳，傾向去刻畫幻想，探索無意識的空間。

他反現實主義的作風十分明顯。

富有想像的精靈

高更曾寫過一篇文章，談到雷東：

我不了解為什麼迪隆‧雷東被人批評，說他畫的是怪物，我認為他畫的全是幻想，他是一個夢想家，一個富有想像的精靈……。

高更認為自然有它神祕的無限空間，有幻想與創造的力量，

獨眼巨人
The Cyclops
1900年
油彩,畫板
64 x 51 公分
奧特婁,克羅勒-穆勒博物館

它總是以變化萬千之姿出現,藝術家本身就是自然的工具,在畫裡把夢想轉變成現實的人,其實,作品裡的風景、植物、動物與人物都住在每個人的內心與想像裡。

　　高更與雷東同樣都拋棄印象派,朝幻想之路創作,因此,他們在理念上,同質性算很高。

相知的默契

　　雖然高更人到大溪地之後,從未跟雷東有書信的往來,但兩人卻相知相惜十分有默契,高更人生的最後幾年,曾說過:

我剩下想做的就是好好安安靜靜地雕塑我的墳墓,在四周點綴花朵。

　　而在高更死後,雷東畫下一張肖像,樣子猶如墳墓,旁邊裝飾了一些美麗的花朵,來紀念這位活著時不被認同,但卻又是偉大的天才,更也紀念他們之間不朽的友誼。

高更

白馬
The White Horse
1898年
油彩,畫布
140.5 × 92公分
巴黎,奧塞美術館

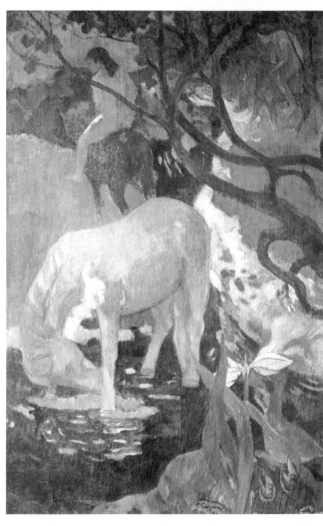

GAUGUIN'S DREAM
ANCESTORS AND IDEALS

新銳藝術　PH0035

新銳文創　高更的原始之夢
INDEPEDENT & UNIQUE

作　　者　　方秀雲
責任編輯　　蔡曉雯
圖文排版　　李孟瑾
封面設計　　李孟瑾

出版策劃　　新銳文創
製作發行　　秀威資訊科技股份有限公司
　　　　　　114 台北市內湖區瑞光路76巷65號1樓
　　　　　　電話：+886-2-2796-3638　傳真：+886-2-2796-1377
　　　　　　服務信箱：service@showwe.com.tw
　　　　　　http://www.showwe.com.tw
郵政劃撥　　19563868　戶名：秀威資訊科技股份有限公司
展售門市　　國家書店【松江門市】
　　　　　　104 台北市中山區松江路209號1樓
　　　　　　電話：+886-2-2518-0207　傳真：+886-2-2518-0778
網路訂購　　秀威網路書店：http://www.bodbooks.com.tw
　　　　　　國家網路書店：http://www.govbooks.com.tw
法律顧問　　毛國樑　律師
圖書經銷　　貿騰發賣股份有限公司
　　　　　　235 新北市中和區中正路880號14樓
　　　　　　電話：+886-2-8227-5988　傳真：+886-2-8227-5989

出版日期　　2011年1月　初版
定　　價　　490元

國家圖書館出版品預行編目

高更的原始之夢 / 方秀雲著. -- 初版. -- 臺北
市：新鋭文創, 2011.01
　　面； 公分. --（新鋭藝術；PH0035）
ISBN　978-986-86815-5-2（平裝）
1.高更（Gauguin, Paul, 1848-1903）2.畫家
3.傳記　4.畫論　5.法國

940.9942　　　　　　　　　　　99026733

讀者回函卡

感謝您購買本書，為提升服務品質，請填妥以下資料，將讀者回函卡直接寄回或傳真本公司，收到您的寶貴意見後，我們會收藏記錄及檢討，謝謝！如您需要了解本公司最新出版書目、購書優惠或企劃活動，歡迎您上網查詢或下載相關資料：http:// www.showwe.com.tw

您購買的書名：＿＿＿＿＿＿＿＿＿＿＿＿＿＿＿＿＿＿＿＿＿＿＿＿

出生日期：＿＿＿＿＿年＿＿＿＿＿月＿＿＿＿日

學歷：□高中 (含) 以下　　□大專　　□研究所 (含) 以上

職業：□製造業　□金融業　□資訊業　□軍警　□傳播業　□自由業
　　　□服務業　□公務員　□教職　　□學生　□家管　　□其它＿＿＿

購書地點：□網路書店　□實體書店　□書展　□郵購　□贈閱　□其他

您從何得知本書的消息？

　□網路書店　□實體書店　□網路搜尋　□電子報　□書訊　□雜誌

　□傳播媒體　□親友推薦　□網站推薦　□部落格　□其他＿＿＿＿＿＿

您對本書的評價：（請填代號　1.非常滿意　2.滿意　3.尚可　4.再改進）

　封面設計＿＿＿　版面編排＿＿＿　內容＿＿＿　文／譯筆＿＿＿　價格＿＿＿

讀完書後您覺得：

　□很有收穫　□有收穫　□收穫不多　□沒收穫

對我們的建議：＿＿＿＿＿＿＿＿＿＿＿＿＿＿＿＿＿＿＿＿＿＿＿＿

＿＿＿＿＿＿＿＿＿＿＿＿＿＿＿＿＿＿＿＿＿＿＿＿＿＿＿＿＿＿＿＿＿

＿＿＿＿＿＿＿＿＿＿＿＿＿＿＿＿＿＿＿＿＿＿＿＿＿＿＿＿＿＿＿＿＿

＿＿＿＿＿＿＿＿＿＿＿＿＿＿＿＿＿＿＿＿＿＿＿＿＿＿＿＿＿＿＿＿＿

11466

台北市內湖區瑞光路 76 巷 65 號 1 樓

秀威資訊科技股份有限公司　　　收

BOD 數位出版事業部

⋯⋯⋯⋯⋯⋯⋯⋯⋯⋯⋯⋯⋯⋯⋯⋯⋯⋯⋯⋯⋯⋯⋯⋯⋯⋯⋯⋯⋯⋯

（請沿線對折寄回，謝謝！）

姓　　名：＿＿＿＿＿＿＿＿＿　年齡：＿＿＿＿　性別：□女　□男

郵遞區號：□□□□□

地　　址：＿＿＿＿＿＿＿＿＿＿＿＿＿＿＿＿＿＿＿＿＿＿＿＿＿＿＿

聯絡電話：(日) ＿＿＿＿＿＿＿＿＿＿＿＿　(夜) ＿＿＿＿＿＿＿＿＿＿＿

E-mail：＿＿＿＿＿＿＿＿＿＿＿＿＿＿＿＿＿＿＿＿＿＿＿＿＿＿＿＿